国家林业和草原局普通高等教育"十三五"规划教材

色彩设计
原理、创意与实践

程亚鹏 著

COLOR DESIGN
PRINCIPLES
CREATIVITY
AND PRACTICE

中国林业出版社
China Forestry Publishing House

图书在版编目（CIP）数据

色彩设计：原理、创意与实践/程亚鹏著.—北京：中国林业出版社，2021.6
国家林业和草原局普通高等教育"十三五"规划教材
ISBN 978-7-5219-1196-1

Ⅰ.①色… Ⅱ.①程… Ⅲ.①色彩—设计—高等学校—教材 Ⅳ.①J063

中国版本图书馆CIP数据核字（2021）第108003号

色彩设计：原理、创意与实践

程亚鹏 著

赵旖旎　王新雨　魏晓敏　夏敏敏　王 卓　参与编写

中国林业出版社·教育分社

策划编辑： 杜 娟　　　　　　　　　　**责任编辑：** 杜 娟　赵旖旎
电　话： 83143553　　　　　　　　　**传　真：** 83143516

出版发行	中国林业出版社（100009　北京市西城区德内大街刘海胡同7号） E-mail: jiaocaipublic@163.com　电话：（010）83143500 http://www.forestry.gov.cn/lycb.html
印　刷	北京中科印刷有限公司
版　次	2021年6月第1版
印　次	2021年6月第1次印刷
开　本	889mm×1194mm　1/16
印　张	12
字　数	321千字
定　价	65.00元

未经许可，不得以任何方式复制或抄袭本书之部分或全部内容。

版权所有　侵权必究

序

在这万物互联的世界，人视觉上最先触及的是万物之色；在人们关注设计作品时，最夺目的也常是该作品的色彩信息。正如老话所言："远看颜色近看花。"作为人类感知外界基本形式的色彩，既是艺术美学范畴中的独特审美元素，又是艺术设计中无可替代的重要表现手段。绘画色彩主要是轮廓、结构、形象和神韵的表现。现代色彩的设计思维，不再关注画面是否与自然物象之色似或不似，而是关注如何将视觉的色彩感受通过创意转化为物质性的色彩关系，关注如何表现色彩物象的主观性和精神内涵。设计强调"为人民服务"的理念，富有创意的设计产品，不只是追求物象表面的"好看"，而是让我们关注每一种颜色背后所蕴含的文化、情感、创意追求和服务目标，关注人所处的社会环境，让人感受一种难以言说的生命体悟，一种如何对现代社会的物质生活和精神生活产生巨大影响的设计力量。对综合学科色彩学的研究，在未来发展的趋势中，既是一种挑战，也是一种机遇，既可满足人类对美好生活的追求，又可促进城乡建设的发展，引导人们走向未来的色彩世界。

设计色彩作为艺术设计教学的基础课程，近年来在高校艺术类专业建设中有了迅猛的发展。课程历经装饰色彩、色彩构成、设计色彩等阶段，逐渐发展为建立独立的，以设计为目的的，以色彩写生、色彩分析和色彩创意为重心的课程体系。设计色彩训练的不只是经验和感觉，更是科学的理性思维，色彩语言规律的探索与把握；传达的是色彩的审美价值，寻求的是如何以色彩表达设计思想。

作为教学的辅助工具，编好一本创意色彩的教材是一件非常严肃的事情，是一项细致、复杂的系统工程，包括确定大纲和育人思路、教学设计、拟定样章、选择文本等，没有长期教学经验和设计实践的积累是很难做好这项工作的。好的教材应该有好的教学路径和教学成果，要从时代意义上去理解课程知识结构的定位，又要了解课程的真正目的，与国际先进经验融合，达到应有的教材评价标准。

作为艺术设计课程的专业教材，在编写时当以科学性、系统性、适用性和可操作性为目标，以适应于院校的实际需要，体现以下几点特色：

（1）定位准确、清晰，培养目标明确。从教学大纲、课程内容、重难点、创新点、课时量和典型案例分析等相关知识点进行系统归纳、推敲，安排好课程的理论思考和实践环节。同时，按照循序渐进、由浅入深的原则，激发学生的学习热情，保证整个教学环节的成效性。

（2）注重色彩基本理论和知识的整体把握。融入各学科相关精华，以"如何教""如何学"与"如何探索色彩的未来"为课堂设计的重点。除了培养学生正确的色彩观察方法，掌握光色融合理论和基本的色彩构成规律及技法外，还要注意对中国传统色彩体系的梳理，并与西方光色理论进行比较；把中外色彩理论知识与设计思维有机结合，实现理论、创意一体化，以利于学生专业能力的提高。

（3）密切结合社会政治、经济、环境、人文等相关因素，融通各设计专业的内在联系，关注色彩与科学、色彩与生活、色彩与美学、色彩与文化、色彩与产业等视域，以设计实践为切入点，培养学生的色彩素养，拓展学生在色彩方面的

专业训练，将色彩教学融于视觉传达设计、产品设计、服饰设计、环境设计以及数字设计等专业领域。

（4）注重案例教学，学以致用。关注当前色彩领域的新成果、新思维和新观念，如色彩的流行性、象征性、游戏性、数字化色彩的呈现等。通过经典化、前沿化的色彩案例分析，阐述优秀作品的创作过程，探讨色彩的艺术性和审美性，让学生把握现代设计的色彩之美，追踪色彩"器"之变化，帮助学生开阔视野，激发学生对色彩学探索的深度，发展学生的综合设计能力。

（5）注重色彩创意实践。通过讲解自然色彩、民俗色彩、传统色彩、绘画色彩、流行色彩的搭配规律，对选定色彩进行"提取—解构—重构"的训练，探讨色彩效果的表达和色彩设计创作的方法；强调色彩的主观性，注重对色彩进行从具象到抽象、从感性到理性的训练与研究，尤其是对想象力的培养，实现色彩教学的创新性、多样性与智能性。

（6）强调色彩是揭示数据意义的视觉提示，紧密结合大数据的发展，对色彩的基本理论、文化内涵、视觉审美、未来发展趋势和创意实践进行深入研究，形成科技发展背景下色彩设计的新常态，以利用大数据技术下色彩信息的呈现效果，方便客户进行色彩的转换和智能化运用，达到节省时间、人力和物力，满足社会需求的目的。

（7）万物互联背景下大数据、云计算的辅助，使得产品色彩、企事业色彩、城市色彩、乡村环境色彩、流行色预测、环境色彩改造等基于数以万计的用户需求分析，呈现出"新"的色彩转变与色彩设计框架；不仅突破了传统的色彩设计模式，且应用于多方面，体现了设计色彩教学可持续发展和以人为本的时代特征。

作者程亚鹏老师在本书从以上七方面进行了有益的探讨，这对于传播色彩文化，启发设计学学生及从业者运用色彩知识进行设计探索与创新是大有裨益的。我衷心希望本书能够帮助读者理解设计色彩的真正意义，共同为实现美丽中国的梦想奉献一块色彩灿烂、结构厚实的砖石。

<div style="text-align:right">

陈汗青

2021 年 5 月

</div>

【编者注】：陈汗青，二级教授、博士生导师，武汉理工大学汗青艺术馆馆长、艺术与设计学院名誉院长；景德镇陶瓷大学、四川美术学院等校学术顾问、特聘教授；曾任武汉理工大学艺术设计学院院长，上海视觉艺术学院副院长。

前 言

1. 本书特点

色彩无处不在。"没有色彩的设计是缺少生命力的",世界因为有了色彩而变得生机勃勃。作为最强烈的视觉冲击,色彩在人们的生活中起着非常重要的作用,有关色彩的科学研究已经构建了完整的学科体系。色彩创意侧重于色彩的抽象表达,它在视觉传达、产品、服饰、建筑环境、数字技术、纳米科技、大数据、云计算等各类学科领域都发挥着非常重要的作用。

设计色彩是艺术设计专业的基础课程,是开发学生创造能力的起点。近年来,高等学校艺术类专业中的设计色彩课程得到了迅猛的发展,设计色彩课被设置为艺术设计的基础课程。设计色彩的课程体系也由原来的直接借用绘画专业的基础课程,发展到逐渐摆脱并建立属于自己独立的课程内容结构体系。正是因为有了设计色彩科学的、整体的架构,人们才开始充分利用色彩这种强有力的视觉交流工具来改变生活、享受生活。

本书结合我国高等院校艺术设计专业教学大纲和教学计划的规范要求,以艺术设计中的色彩教学为中心,内容重在理论与实践相结合。全书分为七个部分,分别从色彩的基本理论及体系入手,到色彩的构成原理、色彩的心理感觉、色彩的情感特征、色彩的视觉启示、色彩的创意实践,再到色彩的审美和设计色彩的具体应用,列举了大量典型的色彩案例。每一部分既有理论的学习,也有具体案例分析,还有训练课题的安排,力求反映出每个知识点发展、深化的途径,体现出循序渐进的深度原则。在文字和图片的编写中,力求图文并茂、语言通俗、简洁明了、深入浅出、环环相扣,具有科学性、合理性与可操作性。其目的是给学生一个明确的色彩学习的导向,提高学生对色彩的观察能力、审美能力、构成能力及创意能力,体现了"理论—鉴赏—训练"的学习逻辑,使"学以致用"的教学目标在基础设计教学中受到高度重视,为以后学生从事艺术设计应用打下坚实的色彩基础。

2. 教学内容及学时安排

本书可适应48学时、64学时等多种层次的教学(详见下表的建议课时安排)。

(1)本书严格按照教程要求编写,对教学内容、单元训练、学时、重点、难点等进行了充分考虑;授课形式包括理论讲授、自学、思考和课题训练、实践指导等方面。

(2)本课程可安排在第2学期进行,8学时/周。一般院校编排设计课程安排的是6周48学时,内容涵盖本书第一、二、三、四、五章的主要内容,第六、七章的内容是创意实践和拓展应用,单元训练方面可以适当减少;专业设计院校安排的是8周64学时,内容涵盖全书的内容,以期让学生在理论和实践两方面都有所突破,满足更专业的色彩设计教学。

本书除部分文字及设计作品吸收国内外对设计色彩学研究的先进成果外,主体部分均为作者多年来从事教学及艺术设计实践体会的总结。本书的写作得到了

教学内容	课程性质	单元训练	讲课	自学	作业	实践指导	总学时
第1章 色彩的基本理论	基础与概念		4	2	0	0	6
第2章 色彩的构成原理	方法与训练	色彩的对比、调和、配色训练	4	2	6	2	14
第3章 色彩的心理感觉		色彩的心理感觉训练	2	1	3	1	7
第4章 色彩的象征与联想		有彩色、无彩色、特别色的象征表现训练	3	1	3	1	8
第5章 色彩的视觉启示		色彩的提取及视觉感知训练	3	1	4	1	9
第6章 色彩的创意实践		创意色彩训练	4	1	4	1	10
第7章 色彩的拓展应用	应用与欣赏	色彩的应用训练	4	2	2	2	10
分项累计学时			24	10	22	8	64

备注：各专业的课时比例可根据实际情况进行，此表仅供参考。

"北京林业大学中央高校基本科研业务费专项资金资助（项目编号：2019RW05）"的资助。在资料整理、图片收集、封面设计等方面得到了我的学生张云鹏、崔然然、赵静、付倩、王素洁、魏丛、柴思琦、赵禹贺等的支持。本书引用了相关文献以及资料，由于各种原因未能完全注明这些成果的原始著作者，在此深表感谢！北京林业大学艺术设计学院近年来的部分学生的优秀设计作品也呈现其中，以求更全面地展现我院色彩创意设计教学中的探索成果，同时翔实丰富的图文资料，也为学生拓宽了设计视野，启迪了创造性思维。

在本书写作的前夕，笔者有幸结识了陈汗青先生，并得到了陈先生的亲切关怀，从写作提纲的拟定到最后完稿，他一直都非常关注，针对书中的很多内容进行了细致的讨论和交流，并为本书写了序言，陈先生渊博的学识和严谨的学术态度，令我终身受益！

同时还要感谢中国林业出版社杜娟女士为本书提供的帮助和支持，感谢我的研究生，现为中国林业出版社编辑的赵旖旎为本书的出版付出的辛勤劳动！是她们的耐心等待和督促，才使本书最终完稿。

本书是一本指导高等院校设计专业学生的教学用书，对相关设计人员及设计师亦有很好的资料参考价值。

由于笔者学识水平有限，加之时间仓促，虽数易其稿，但书中的不足之处仍在所难免，敬请专家、学者及广大读者批评指正。

程亚鹏

2021 年 5 月于北京

目录

序
前言

第1章 色彩的基本理论

1.1 认识色彩 /2
1.2 色彩理论简史 /4
1.3 光与色彩的科学 /8
1.4 色彩的属性 /12
1.5 色彩与生理 /14
1.6 色彩的混合 /15
1.7 色彩的呈现系统 /19
1.8 色彩模式与色彩管理 /23
思考和课题训练 /26

第2章 色彩的构成原理

2.1 色彩的对比 /28
2.2 色彩的调和 /40
2.3 色调与和谐 /45
2.4 色彩的均衡性 /48
2.5 色彩的秩序性 /49
2.6 色彩与形状 /50
思考和课题训练 /54

第3章 色彩的心理感觉

3.1 色彩冷暖感 /56
3.2 色彩轻重感和软硬感 /58
3.3 色彩的强弱感和进退感 /60
3.4 色彩的共感觉 /62
3.5 色彩的抽象感觉 /65
3.6 色彩的视错觉 /67
思考和课题训练 /69

第4章 色彩的象征与联想

4.1 有彩色的象征表现 /71
4.2 无彩色的象征表现 /88
4.3 特别色的象征表现 /94
4.4 色彩搭配的象征性 /96
思考和课题训练 /99

第 6 章　色彩的创意实践

6.1　从色彩写生到设计色彩 /124

6.2　观察与采集 /126

6.3　解构与重构 /127

6.4　整合与扩展 /129

思考和课题训练 /132

第 5 章　色彩的视觉启示

5.1　自然色彩的启示 /101

5.2　民间色彩的启示 /104

5.3　传统色彩的启示 /107

5.4　绘画色彩的启示 /115

5.5　流行色彩的启示 /118

思考和课题训练 /122

第 7 章　色彩的拓展应用

7.1　消费者与色彩创意 /134

7.2　平面视觉色彩设计 /135

7.3　产品色彩设计 /141

7.4　服饰色彩设计 /144

7.5　城市色彩设计 /149

7.6　空间环境色彩设计 /154

7.7　数字色彩设计 /157

7.8　纳米科技与艺术创作 /161

7.9　大数据技术与色彩设计 /164

思考和课题训练 /169

参考文献 /170

附 A：常用颜色名称及术语 /172

附 B：色彩创意设计案例 /176

1 色彩基本理论

本章概述和目标

本章主要讲述色彩理论，了解中西方色彩艺术形成与发展的主要历史阶段及其特点。从设计艺术实践的视角出发，正确把握色彩的表现方法与体系中的结构关系，为我们全面应用色彩、创意色彩提供基本理论依据。

本章要点

掌握色与光之间的关系，熟知色彩的属性以及色彩的几种主要混合形式。

学生作业

1.1 认识色彩

汉语中"色彩"一词由"色"和"彩"组成。"色"和"彩"各自表达不同的含义和使用范畴,"色"指单色,即单纯的色彩状态,《说文解字》中"色者,颜气也","色"即是单一的色相;"彩"指多色、多彩,即多种颜色的交汇所形成的状态,包含颜色之间的配色、用色及混合规律。现代设计中图形、文字、色彩的视觉三元素中,色彩是最能有效传递单线信息的。色彩以其神奇的力量把大自然装点得多姿多彩,让人们置身于五彩缤纷的色彩世界里,无时无刻不在感受色彩的美妙。色彩作为视觉感受的第一要素,表达了人们的期望和对未来生活的感受,研究色彩,就是为了探求如何通过对画面色彩的合理搭配昭示出色彩之美。色彩在视觉艺术中具有十分重要的美学价值,对色彩的判断不仅需要主观感受,更需要知识和理论的支撑。人类发展的历史过程始终伴随着色彩发展的历史,古今中外许多学者和专家都曾从各自研究的视角,对色彩美进行了不同的阐述及论证。例如,《虞书·益稷》云"以五彩彰施于五色,作服",意思是古时的服装是采用丰富绚丽的颜色染绘而成的;王国维在《人间词话》中言"有我之境,以我观物,故物皆著我之色彩";马克思曾说过"色彩的感觉是一般美感中最大众化的形式"等。由此可以看出,作为审美对象的色彩美,对色彩现象的思考和色彩的使用,古今中外都有过精彩的论述。

当今时代是色彩的时代,色彩作为一种视觉语言,不光是物质的,更是心理的,它是时尚生活方式和品质方式的表意符号,是共识的结果。随着人类对色彩学的认知不断深入,色彩的科学功能和艺术功能将发挥难以估量的作用,色彩的象征性、文化性、审美性乃至意识形态都会左右人们对色彩的理解。当今高科技时代的快速更迭,促使色彩迅速渗透到我们生

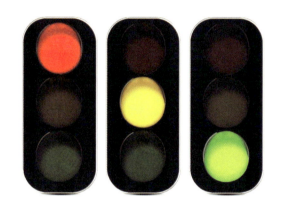

图1.1 红灯表示禁止通行,绿灯表示准许通行,黄灯表示警示

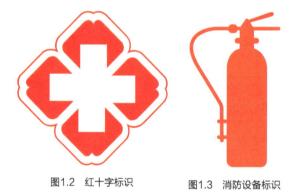

图1.2 红十字标识　　图1.3 消防设备标识

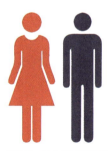

图1.4 中国邮政标识　　图1.5 男女洗手间标识

活的方方面面，建筑景观、道路交通、公共场所、广告品牌，乃至行人，其色彩都影响着我们的视觉世界。绘画艺术、公共艺术、摄影艺术、视觉设计、服装设计、产品设计、建筑设计、空间环境设计、数字设计等各类艺术由于使用功能不同，对配色都有特定的要求。富有创意的色彩在和谐人居环境及提高产品附加值、品牌形象、生活品位等方面，给人们带来了无限的便捷、欢乐，从而形成了现代物质文明和精神文明的特征。

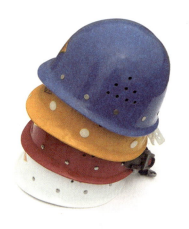

图1.8　不同颜色的安全帽代表了不同的身份职位

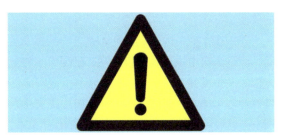

图1.6　注意安全标识

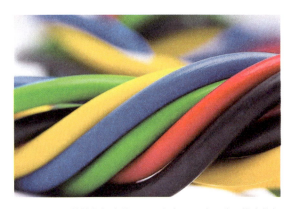

图1.7　不同的线缆规定使用不同颜色，正确区分导线中的相线、零线、保护地线

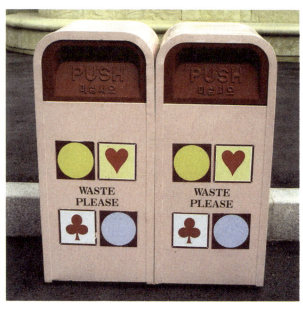

图1.9　韩国汉城爱宝游乐园废物箱　城市生活垃圾分类通过强烈的色彩符号和图形语言清晰地表达出来

图1.10　安全颜色国家标准：红色表示禁止、停止，黄色表示警告、注意，蓝色表示指令、遵守，绿色表示安全状态、通行

COLOR DESIGN:
PRINCIPLES
CREATIVITY
AND PRACTICE

1.2
色彩理论简史

1.2.1 中国古代色彩理论

中国古代色彩理论与古代哲学、伦理学、美学以及儒释道思想等息息相关。以中国为代表的东方人，擅长整体的、辩证的思维方式，重综合、归纳和感性的直觉与顿悟，形成了基于社会学和心理学并具备五行观的感性色彩文化。古代先民以天人合一的思想作为指导，根据传统的"金、木、水、火、土"五行学说，从自然万象有规律的色彩变换中获得了五种基本色相，即：青、赤、黄、白、黑。黄色土、红色火、黑色水、绿色木和白色金，这五个元素相生相克，并体会到这五种色与当时人的生产、生活实践有着这样或那样的利害关系。古人将这五种色确定为正色，其他色定为间色，正色代表正统的地位，五色被视作特定文化观念的符号。五行五色构成了中国文化的整体思维系统，给中国古代思维工具披上了艺术的外衣，成为规范事物之间相生相克、互为制约的关系。在中国古代礼制体系中，五色运用显得尤为重要，春秋战国时期五色配五方的象征图式出现在礼器的形态中，什么样的礼器，用不同的正色去表现。中国画的色彩观，也是根源于阴阳五行以及儒道释的哲学思想。在中国民俗文化中，"五方正色"的观念与古老的神话关系密切，四神即青龙、白虎、朱雀和玄武，有祛邪、避灾、祈福的作用。由于五行学说盛行，四神也被配色成为青龙、白虎、朱雀、玄武。在中国，黄色具有极强的象征意义，它位居五行的中央，是大地颜色的象征。

在中国，颜色的视觉功能不是单一的直线运动，而是来自中国古代的哲学观，呈现出一种全方位、多角度并有着鲜明历史特征和等级观念的特殊形态下的视觉表意系统。以传统中国文化为核心，通过色彩的相互交织组成和谐的色彩关系，色彩呈现出装饰性和象征性功能。在封建社会森严的等级制度下，由于儒家文化的核心思想是"礼"和"仁"，正色和间色象征着尊卑、贵贱的等级差别，色彩按照皇室贵族、文人士大夫、民间、宗教场所等社会形态呈现，色彩作为特定的文化表意功能代表了君臣上下关系，官服的色彩装饰不可混淆和颠倒。道家文化则强调出世、无为的思想，主张"无色而五色成焉"，选择黑色（玄色）为道的象征，体现在艺术上就是追求色彩的极简，追求无色之美。

色	五行	味	音	季节	方位	位置	情	内脏	道德
青	木	酸	角	春	东	左	怒	肝	仁
赤	火	苦	徵	夏	南	上	喜	心	礼
黄	土	甘	宫	长夏	中	中	思	脾	信
白	金	辛	商	秋	西	右	忧	肺	义
黑	水	咸	羽	冬	北	下	恐	肾	智

图1.11 五色与五行、五方、五音等之间的联系

在中国，有意识地应用色彩是从原始人用固体或液体颜料涂抹面部与躯干开始的，新石器时代的陶器上已可见到原始人对简单色彩的自觉运用。在中国的传统艺术中，秦汉时期基于五色的规定，其色彩观是崇尚黑色和红色，具有很强的象征意义。隋代时期青绿着色，是中国独立山水画的起源。唐代追求富丽的色彩，是中国色彩史上的一个高峰。而对于色彩功能的认识，是强调色彩与自然物象间的对应关系，通过"以色貌色"去表述自然物的色彩特性。"随类赋彩"是指固有色与自然物象表面的吻合，画家对色彩的研究不是机械地描摹视觉中的色彩，而是追求神似和表现，强调感性感受和意境美。还有，中国绘画色彩从唐代以后开始逐渐大量使用植物性颜色。而后，经过五代至宋，色彩逐渐从绘画语言的主流位置上没落。宋代以后，中国传统文人画、手工艺等逐渐受到道家思想和玄学的影响，推崇水墨画的清幽、素净之美，"墨戏"开始成为文人的一种时尚，讲究诗、书、画相互衬托，文人对水墨的喜爱超出了五彩斑斓的色彩，水墨画开始成为中国绘画的主流。与西方艺术追求物理光源不同的是，中国传统艺术追求的是一种主观化、情感化、诗意化的色彩。"绘事后素"（《论语·八佾》）指的是在一个白色的背景上探讨色彩之间的内在结构关系，而不是光与色的关系。

中国传统色彩观是古老智慧与色彩相关的意识形态的表现，尽得地域历史和文化的滋养。传统色彩文化延续至今仍深深影响着今天中国人的色彩倾向，对传统色彩的研究必须站在传统文化精神的脉络上，这样才能解读我国传统文化的色彩价值。当今世界现代色彩科学的研究与应用正在迅猛发展，现代中国被称为"世界上最大的色彩消费与应用市场"。中国色彩的表现必须建立在既借鉴西方科学的色彩理论，又具有鲜明的民族个性和传统文化底蕴的基础上，这样才能找到中国色彩理论发展和超越的途径。

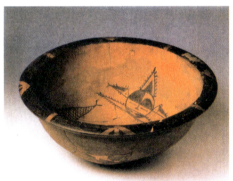

图1.12 中国四神与色彩

图1.13 人面鱼纹彩陶盆 仰韶文化 西安半坡

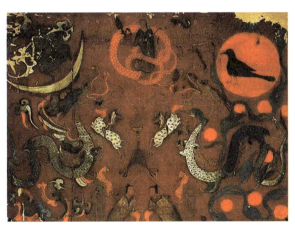

图1.14 长沙马王堆T形帛画 色彩和形体的运用达到了与鬼神进行沟通的目的

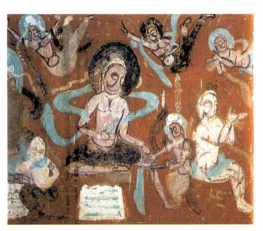

图1.15 尸毗王割肉贸鸽（北凉）/敦煌莫高窟275窟壁画

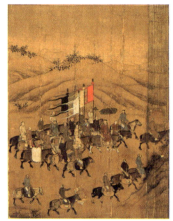
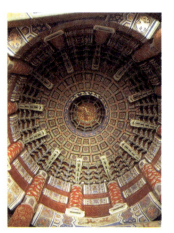

图1.16 唐三彩的造型生动逼真、色泽艳丽、富有生活气息　　图1.17 《文姬归汉图》五色旗　李唐（宋）　　图1.18 天坛祈年殿藻井

1.2.2　西方色彩理论

和中国色彩学相比，西方色彩学除基督教的色彩具有象征意义外，主要是科学的色彩观，强调从色彩本身和哲学主客体的知觉关系来研究色彩的本质意义。在西方，"色彩是从原始时代就存在的概念"，从公元前15000年拉斯科岩洞壁画至信息时代的今天，人类对于色彩的应用已有一万多年的历史，色彩一直具有无可替代的重要意义。文艺复兴之前，西方人对色彩的理解大多与神灵有关，色彩心理离不开原始社会的巫术文化和宗教信仰，原始宗教蕴涵着色彩文化的"原型"。进入文明社会以来，在《圣经》的《新约》和《旧约》中，关于色彩的文字描述随处可见。如耶稣基督的联想色是草坪绿，而在基督教徒心目中，圣母玛利亚使人联想到的颜色是蓝色，而西方色彩以白色象征天国的理想。古希腊时代的科学家、哲学家们已经开始了对光色的探讨和思考，并且建立起形而上的色彩观。具有强烈色彩感觉的古罗马墙面和拜占庭时期着色文饰镶嵌细工艺术，在色彩领域中一直呈现出高超的装饰风格。文艺复兴时期，色彩学、透视学与艺用解剖学已经运用到绘画领域，艺术家们开始不断探索科学的造型方法，色彩在绘画中的主要作用限定在制造物体的立体感。尼德兰画家凡·艾克兄弟等人在"油－胶粉画法"的基础上，不断改进亚麻油和松脂等调制的油画颜料，色彩鲜明、艳丽辉煌，实现了油画技术的突进。自此，通过色彩表现物象立体的手段大大提高了。

1676年，科学家牛顿通过著名的"日光－棱镜折射实验"将白光分离成不同的连续的光谱颜色，并发现光的颜色决定于光的波长，色彩的本质才被纳入自然科学探索的研究领域，牛顿的研究铺就了光学与色彩科学的基石。歌德出版的《颜色学》一书，是色彩学研究不能绕过的伟大著作，它以视觉感知为核心奠定了色彩的理论根基，通过生理学和光学研究人的色彩感知，研究色彩和情感的紧密联系，为19世纪的画家研究色彩开启了新的视角，同时该书强调色彩的主观经验也为现代色彩设计提供了帮助。19世纪，由于光学理论和实践的发展以及摄影技术的日益成熟，一些有关色彩理论的科学论述为欧洲艺术家探索新的绘画表现奠定了理论基础。19世纪初，英国生理学家托马斯·杨创立色觉三色学说，德国生理学家赫姆霍兹提出了平行构造色觉三色模型，他们被称为杨－赫的"三基本色光论"。后来瓦尔德·赫凌又提出了红、绿、黄、蓝"四原色"理论。1845年，格拉斯曼发表了颜色定律，他认为视觉可以分辨颜色的三种基本性质，即色相、明度和彩度的变化，称为色彩三要素。至此，集物理学、光学、生理学和心理学为一体的西方色彩学理论开始形成。现代色彩系统的研究从孟塞尔基于颜料色体系建立的色立体系统，国际照明委员会（CIE）创

建发布的系列色彩空间奠定了现代色度学的基础，到 RGB 色彩系统理论的成熟和普遍应用，已经逐步建立起比较完善的色彩理论体系。

在视觉艺术领域，19 世纪下半叶，研究色彩学的著作开始大量出现，丰富的视觉语汇充实了色彩理论的内容。进入 20 世纪，色彩学研究进入多元化的时代，艺术家们开始领悟形状与色彩创作画面的多种可能性。色彩构成始于 20 世纪初荷兰风格派艺术家的探索，蒙德里安运用单纯抽象的几何形体和平涂的纯色追求真实、明确、具体的画面关系。德国包豪斯及现代主义设计运动，使色彩学的应用与研究得以实现。在包豪斯的基础课程教学上，康定斯基、克利、伊顿和约瑟夫·亚伯斯等人取得了突破性的成就，他们的研究真正开始探讨色彩混合与形式构成的规律。康定斯基将色彩因素与点、线、面结合起来分析画面的构成形式。伊顿发展了色彩学的理论体系，提出了色彩的对比与调和等技巧与规律。亚伯斯则通过一系列极简的图形去探索不同颜色的面积对比对画面色彩产生的效果。

进入现代以来，色彩学在现代光学、神经生理学、艺术心理学等基础上取得了长足进展。随着计算机辅助设计技术的发展，面向色彩设计应用的色彩 CAD 技术受到关注，色彩管理和应用解决了光学色彩和颜料色彩之间的转换，色彩标准化为色彩管理提供了切实的方便。

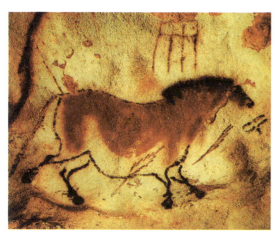

图 1.19　法国拉科斯洞穴壁画

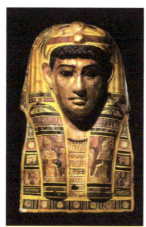

图 1.20　埃及男子木乃伊面具

图 1.21　科隆大教堂里的镶嵌画　精细华丽的镶嵌画，令教堂内流光溢彩，使建筑形成一种神的幻境和宗教色彩

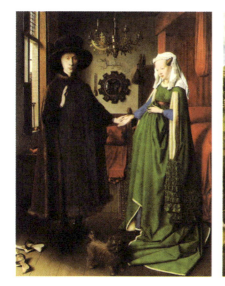

图 1.22　《阿尔诺芬尼夫妇像》　凡·艾克（尼德兰）　油画色彩丰富漂亮，人物形象鲜润美丽

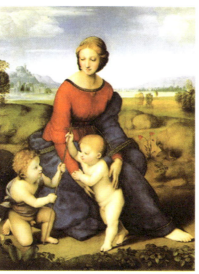

图 1.23　《草地上的圣母》　拉斐尔（意）　圣母玛利亚的蓝色遵循着基督教色彩的象征主义穿着

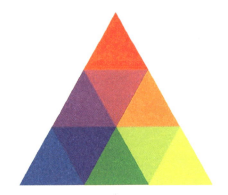

图1.24 歌德的色彩三角形,用来展示色彩的关系

1.3

光与色彩的科学

1.3.1 视觉成像的光色理论

对色彩的观察离不开光、媒介和视觉,色彩不能独立存在,光是色彩的重要来源,是人们感知色彩的必要条件。"色是光之子,光是色之母。"光是来自太阳的一种辐射能,它激活了黑暗中的一切物质,使色彩遍布整个世界。色彩是一种体验,一种只有眼睛才能体会的对光的感知,其他感官无从感知。自然界的物体之所以呈现出各种色彩面貌,各种光照是决定性因素。由于自然界的物体对可见光各波段的吸收、反射与透射等特性,故色彩总是呈现出一种可变和不稳定性等多种因素。

光以波动形式进行传播,光的物理性质具有波长和振幅两个因素,不同的波长长短产生色相差别,不同的振幅强弱决定了色彩的明暗差异。有光才会有色,色光依次排列就称为"光谱"。太阳光的光谱主要有红、橙、黄、绿、蓝、紫六色组成。通过色光分析,我们了解到,每种颜色的色光都代表着具有特定波长的电磁辐射,电磁辐射的差异以不同的刺激作用于我们的视觉,这种差异性正是从事设计色彩的人所应关注的。

光是以电磁波形式存在的辐射能,光在传

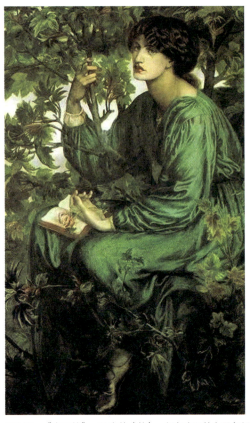

图1.25 《白日梦》 罗塞蒂(英) 绿色衣服的女子象征着亡妻,画家的白日梦不是美丽和浪漫的幻想,而是哀伤、绝望和无奈

图1.26 约瑟夫·亚伯斯在织物上画出的条纹和颜色令人想起乐器的音调和对美好事情的回忆

播时主要呈现波动的性质，肉眼所能见到的光线称为可见光。颜色相环上数字表示对应色光的波长，单位为纳米（nm），可见光的波长范围在780～380nm之间。一般人的眼睛可以感知的电磁波的波长在400～700nm之间，这一段波长被称为人眼最佳明视范围。

太阳光被三棱镜分解后形成的波长和行进路线均不相同，波长最短的是紫色光，它行进速度最慢；波长最长的是红色光，它折射角度最小。下面是波长范围与颜色：760～622nm，红色；622～597nm，橙色；597～577nm，黄色；577～492nm，绿色；492～455nm，蓝靛色；455～380nm，紫色。

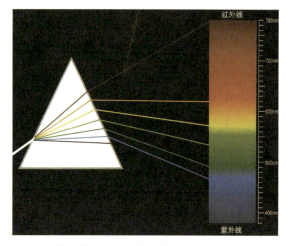

图1.27　通过三棱镜将白光分解后的光谱

1.3.2　色温、自然光、人造光

每种光源对色彩的影响都有其独特的一面，我们可以从色温、自然光、人造光三个方面来讨论光的属性。

提到颜色，我们可以识别出温度感觉。色温指光源的色彩品质。颜色很少能同时呈现出暖色和冷色。通常认为：色温越高，光越偏冷；色温越低，光越偏暖。例如一个物体燃烧起来的时候，火焰开始是红色，随着温度升高变成黄色，然后变成白色，最后蓝色出现了。正确的灯光颜色能提升房间的外观及感觉。如淡黄色的暖白光可以用于增强房间的黄色、橙色、红色和棕色；自然光或冷白光可以强化房间内的中性色、蓝色和绿色。

日光被认为是一种理想的光源，整体而言偏蓝，但暖、冷光谱相对平衡。日光是通过阳光在大气层中过滤而成的，其颜色和强度会不断发生变化，从而影响我们观看颜色的方式。一般而言，分为早晨、正午和傍晚三个不同的时间段。在室内环境中，太阳光的强弱和照射角度发生变化，房间的颜色也会改变。无论是自然光还是人造光，任何光源都会改变色彩的呈现效果。

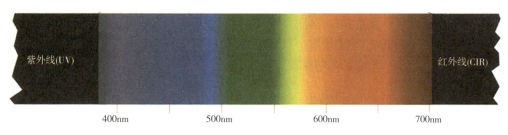

图1.28　光谱

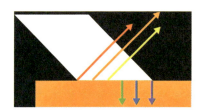

图1.29　橙色对光的吸收与反射

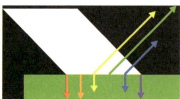

图1.30　绿色对光的吸收与反射

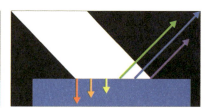

图1.31　蓝色对光的吸收与反射

图1.32　光源颜色的外观感觉

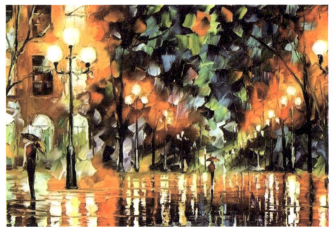
图1.33　光与色的互动，形成强烈的色彩对比

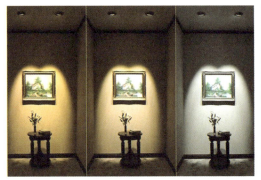
图1.34　黄光、黄白交加的光、正常日光下的同一室内效果

图1.35　正午时分太阳光的色温显得更蓝

1.3.3　光源色、物体色、固有色、环境色

光源色是指光源照射到物体上所呈现出的颜色。光源的种类可以分为自然光和人工光。在日常生活中，各种不同的灯光呈现不同的冷暖关系，如日光灯、月光、电焊弧光等偏冷色，而白炽灯、火光等偏暖色。对于太阳光而言，早、中、晚不同时间段以及照射地面的角度不同也会使自然界的色彩产生不同的冷暖关系。太阳光的直射和漫射光会形成强弱不同的光。光线强烈时，物像的明度会提高，其彩度同时会发生改变；光线弱时，物像的明度会变低，彩度也会产生变化。光源的温度差产生色彩的差异，色温高色相偏冷，色温低色相偏暖。如早晚温度低时光源偏红，正午温度高时偏蓝。

不同的光源会让物体产生不同的色彩效果，相同的物体在不同光源下也会呈现出不同的色彩。如一个石膏像由黄色光投射，其受光部位会呈现黄色，相反如果改为蓝色光，那么它的受光部位会呈现蓝色。同时由于光线的不断变化，物体色彩在光源色照射下也会产生相应的变化，同一物体在早、中、晚不同光线下，或是在阴雨天、夕阳等特殊光线下，也会呈现不同的视觉色彩，观察这种因光源色的不同而产生的视觉差异，才能有区别地表现出不同时间、不同环境变化下物体的色彩。

所谓物体色是指本身并不发光的物体经光源色的吸收、反射、透射等现象所呈现的色彩。物体对光波透射的越多，吸收和反射的就越少，称为透明体；反之，则称为不透明体。由于物体对波长不同的光吸收是不同的，光谱中对不同波长光吸收的多少，决定了物体的颜色，所以光才是物体色彩的来源。物体吸收所有色光时，显示给人们的视觉感受是黑色；物体反射所有的色光，

呈现出来的就是白色。但是任何物体的表面对色光不可能全部吸收或反射，因此，现实中，不存在绝对的黑色或白色。

物体的表面色在不同色性的光源下会发生改变，人们习惯于把阳光下物体显现的色彩感觉称为物体的"固有色"，实际上不过是常光下物体给人固有的色彩印象。故从理论上讲，物体并不存在固有色，因为物体色根据光的变化而变化。西方古典油画多根据物体的固有色进行创作，重视色彩的明暗关系。中国画的色彩通过各种固有色组合成多样的间色而不断生发出来，中国画的着色被称为"布色"或"设色"，它强调的是特定的法则和对主观色彩推演。

同时物体对不同波长色光的吸收、反射或透射的功能，受到物体表面纹理特征的影响。平行光射到光滑、平整的物体表面，对色光的反射仍然是平行的，这种反射称为平行反射，或称镜面反射；反之，平行光射到粗糙、凹凸不平的物体表面，光线从不同的方向反射，产生不规则的反射现象，这种反射称为扩散反射，或称漫反射。

自然界的任何事物都不是孤立存在的，一切物体的颜色都受到周边环境的影响。所谓"环境色"一般是指物体受到周围环境对主体暗面的影响所引起的物体固有色的变化。环境色是光照下的物体表面而反射的混合色光，所以环境色的产生与光源的照射是分不开的。环境色对物体受光面的影响微乎其微，相对而言，环境色主要影响到物体的暗部背光，也就是物体的反光部分。环境色的变化，可以加强画面的色彩呼应，丰富画面的色彩关系。光滑的浅色材质具有强烈的反射作用，如金银器皿、不锈钢及玻璃制品等，有了环境色，会显得更有质感。但质地粗糙或颜色较深的物体，对环境色的反射较弱，如粗陶、木质物品、亚麻、丝绒等。

图1.36　固有色

图1.37　光源色

图1.38　环境色

图1.39　直射光

图1.40　间接光

图1.41　人造光

图1.42　绿叶在光的强烈照射下颜色发生的改变

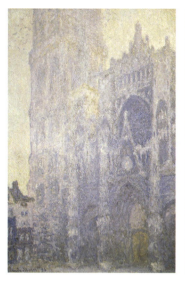 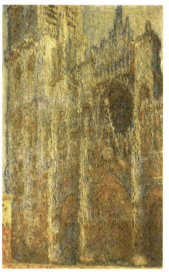

图1.43 《鲁昂大教堂》 莫奈（法）
清晨的阳光微妙而又和谐

图1.44 《鲁昂大教堂》 莫奈（法）
正午的阳光对比强烈，给人一种炫目感

图1.45 《鲁昂大教堂》 莫奈（法）
日落的鲁昂，金色和蓝色的交相辉映

法国画家莫奈的《里昂大教堂》系列绘画作品中，教堂自身形体结构的空间"光影"关系被不同时段的"光色"调式给消解和淡化了，在不同时刻光源的照射下，同一个教堂实体呈现出了完全迥异的色彩关系，传达出光线和空气的神奇效果，表现出空间、对比和运动。

1.4
色彩的属性

世界上的色彩千差万别，几乎没有相同的色彩，根据色彩的属性，可以分为两类，即无彩色和有彩色。无彩色即黑色、白色和由黑白调和而成的各种深浅不同的灰色所构成。有彩色是光谱上呈现的基本色相，有彩色表现的较为复杂。视觉可以分辨颜色的三种基本性质，即色相（hue）、明度（value）和彩度（chroma），它们之间相互独立又相互制约。

1.4.1 色相

色相是指色彩的基本相貌，也称色彩的名称，它是区别色彩的主要依据，是有彩色的最大特征。色相和色彩的强弱度和明暗都没有必然的联系，只是纯粹表示色彩的差异。在可见光谱中，人的视觉能感受不同特征的色彩，人们习惯于用色相环来表达色彩的秩序。色相的差异取决于色光光波的波长，可见色光因波长不同，给人的眼睛带来不同的色彩感觉，不同色光的色感具有不同的色调。光谱色的基本色相有红、橙、黄、绿、蓝、紫，瑞士色彩学家伊顿在基本色相每种颜色的连接处，又增加了一个过渡色相，从而形成12色的色相环（色环）。基本色相按其色彩的倾向又可以区分出不同的色相，如红色可进一步分为紫红、大红、朱红、橘红等色相。除了红、黄、蓝三原色以外，其他色相是由颜色的混合产生的，由于颜色是不透明的物质，混合的层数越多其色相越暗。

艺术家色谱就是通过色相依次展示可见颜色的环状结构，它是表示最基本色相关系的理想示意图，色相环中显示的色彩都是彩度最高的色彩。在色相环中，以紫色和绿色两个中性色为界，可以分成暖色系和冷色系。由于人类感知的色彩数不胜数，所以色相环并不能囊括所有颜色，它只是大体表达了色彩的种类。

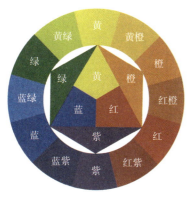

图1.46 艺术家色谱——伊顿十二色相环

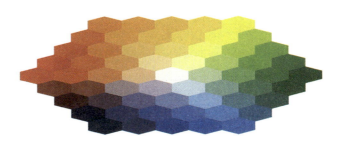

图1.47 色相

1.4.2 明度

明度表示色彩的强度、深浅，即是人眼对物体的明暗感受。对光源来说可以称为光度，对物体的颜色来说还可以称为深浅度或亮度。这是因为物体对光的反射率不同造成的，不同的颜色，光线照射的强弱不同，于是就会产生不同的明暗变化。无论光源的直射还是反射，若是相同的波长，光波的振幅越宽，色光的明亮度越高；若是不同的波长，振幅比波长的比值越大，视觉受刺激会越强烈，色光的明亮度就越高。

色彩之间的明度差别包括两个方面：其一是指不同色相的明度差别，即色彩的深浅变化程度。彩色物体的反光率越高，明度也会越高。如红、橙、黄、绿、青、蓝、紫七色中，色彩的明度不尽相同，黄色的明度最高，而紫色的明度最低。其二是指同一色相的明度差别。如大紫、蓝紫、葡萄酒紫等。色彩中比较亮的用"高明度"，比较暗的用"低明度"，介于两者之间的用"中明度"，以高、中、低三种明度感觉概括色彩。明度高的色彩给人兴奋、轻松、柔和的感觉；明度低的色彩给人平静、沉闷的感觉。

明度在色彩的三属性中独立性很强，任何色彩都可以还原为明度关系来考虑，它具有全部色彩的属性，所以任何色相的特征都可以通过去色处理为黑白灰的关系而单独呈现出来。彩度也取决于一定的明暗关系才能呈现。在无彩色系列中，最暗的被定义为黑色，最亮的被定义为白色，黑白灰是没有色相和彩度的，只有明度。因此，明度关系是色彩结构的关键所在。

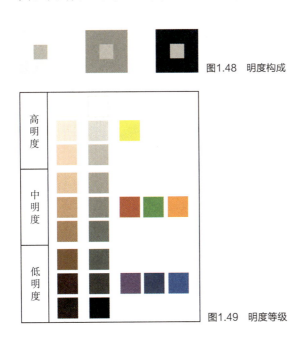

图1.48 明度构成

图1.49 明度等级

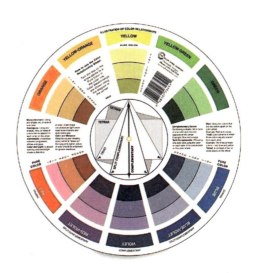

图1.50 美国Color Wheel公司的专利色相环，由12个色彩家族、分4个明度层次、共计48种颜色构成

1.4.3 彩度

彩度表示色彩的鲜艳度、艳度、饱和度或纯度，是指色彩的纯净度。彩度是表示画面中彩色成分的多少，是指色彩本身的灰浊或鲜艳程度。具体说来，是指一种颜色中是否混入了白色或黑色的比例。如果某种颜色不含有白色或黑色，该彩色的饱和度就最高；如果混入了一定比例的白色或黑色，它的饱和度就会逐渐下降。光谱中红、橙、黄、绿、青、蓝、紫等色光的彩度最高。颜料中红色是彩度最高的色相，橙、黄、紫色是彩度较高的色相，绿、蓝色是彩度最低的色相。其他一些含灰色彩度较低，不同色彩其彩度有很大差异。

彩度和明度一样，在程度上也分为高、中、低三个感觉阶段。纯色中加入白色，可以降低色彩的彩度，提高色彩的明度，同时使色彩的色性变冷；在纯色中加入黑色也可以降低色彩的纯度，降低色彩的明度，同时使色彩的色性偏暖而变得沉着、幽暗。彩度高的色彩给人的感觉是鲜艳、华丽，彩度低的色彩给人的感觉是低调、朴素。

1.5
色彩与生理

1.5.1 色彩与视神经

光源的照射、物体的发射与透射、环境的影响等是形成物体表面色彩的客观条件。当反射物体的光线，传递到人的眼睛里后，被视网膜的感光细胞接收，将物体的信息变成一种视觉冲动，然后沿着视神经传送到大脑皮层的视觉中枢，在大脑里完成影像信息的综合工作，生成色彩、动态、形状等感觉，并且对视觉中获取的信息的意义产生认知。

视网膜上有三种视细胞，即以红色为主的长波长光的视细胞，以绿色为主的中波长光的视细胞和以蓝色为主的短波长光的视细胞，它们和与之相连的三种神经纤维，通过三种视细胞兴奋度的比例感觉各种色彩，产生各种色觉。不管自然界存在着多少色彩，它必须通过人的视觉器官的感受才能展现它的美感，人的眼睛正好符合这些条件，这就是人类感觉色彩的主观生理基础。

图1.51 彩度构成

图1.52 色调、彩度和亮度感觉

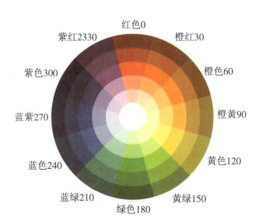

图1.53 渐次加入无彩色改变其彩度

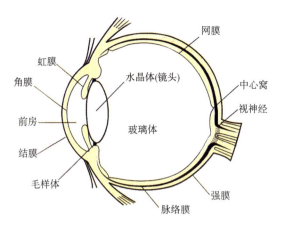

图1.54 眼睛的构造

图1.55 人脑视觉主要信息通道 图片来自神经科学原理

1.5.2 视觉现象

人的眼睛具有很强的适应环境变化的能力，这种特殊功能我们称为视觉适应。如在黑暗的房间里，灯光突亮的瞬间，人的眼睛会什么也看不见，稍过片刻后就会形色皆明了。同样当我们在观察物象时，常常会进行心理的调节，而不会被进入眼睛内光的物理性质所欺骗，这种保持对物体光色"固有"现象的认知，我们称为视觉恒常性。这种视觉现象还表现在一种生理的补色上。如当我们长久注视红色的花朵时，这时突然移开花朵去观看周围的绿色叶子，在很短的时间里还能感到红色的存在，随即会出现淡蓝绿色的残像，这种残像叫阳性残像，而后出现的淡蓝绿色的残像叫阴性残像。这种阴性残像与原色彩的关系称为生理补色。研究这种补色关系，可以使我们更好地应用补色原理，认识色彩的对比和调和规律。

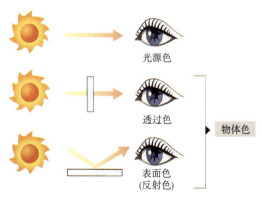

图1.56 物体受光的经过

1.6
色彩的混合

1.6.1 色光三原色与加色混合

太阳光是一种由各种不同波长的单色光组成的复色光，我们把不能分解的色光称为单色光，把能够分解的色光称为复色光。白光中的红光、绿光、蓝光三种色光以不同的比例混合可以得到自然界中所有的光，但这三种光都不能分解成其他色光。因此，我们把红色 R（red）、绿色 G（green）、蓝色 B（black）称为色光三原色。不同波长的色光以不同比例进行混合后，色光会逐渐变亮，我们称之为加色混合。

色光三原色具有最大的混合色域，其他色彩可由三原色按一定的比例混合出来，并且混合后得到的颜色种类最多。红光 + 绿光 = 黄光，红光 + 蓝光 = 品红光，蓝光 + 绿光 = 青光，如果将此三色光等比例混合，可得到白光，白光比任何色光都要明亮；而将此三色光以不同比例混合，就可得到多种不同色光。色光混合是亮度的叠加，两种以上的色光混合在一起时，明度提升，混合后的总亮度相对于混合前的各色明度之和，故加色混合又称"正混合"。色光混合是由人的视觉器官参与完成的，因此也是一种视觉混合。

色光混合主要应用于人造光媒体，如建筑物的灯光设计、室内外环境的灯光设计、橱窗展示、舞台美术以及数字媒介的色彩设计，如影视色彩、多媒体色彩等。色光混合与人体色彩视觉的基础感知机能相对应，可以呈现更为宽广的混合色域，是现代光学调色的理想模式。

1.6.2 色料三原色与减色混合

色料三原色是色料原色不能被其他色料合成的颜色，同时三种原色在理论上能混合成肉眼所见的全部色彩。从色料混合实验中发现，色料中的青、品红、黄三色，能混合出更多的颜色。青、品红、黄三色料以不同比例相混合，而这三色料本身，却不能通过其余两种原色混合而成。因此，我们称青色C（cyan）、品红M（magenta）、黄色Y（yellow）三色为色料（颜色）三原色。彩色印刷品就是以青、品红、黄加黑色油墨打印图片的。

减色混合是一种物质性的色彩混合，即将两种或两种以上的色料相混合得到一种新颜料的方法。以三原色色料为基础，按不同的比例混合，可以调配出其他所有的颜色。色料与色光正好相反，不同颜色的色料在进行混合后，颜色的吸光能力增强，反光能力减弱，因此纯度和明度都较混合前低，所以称为"减色混合"或"负混合"。减色混合的另一种形式是叠色混合，即透明物体色彩间相互重叠的混色方法。

三原色中任意两色加以调和所得到的新颜色称之为间色，也叫二次色。比如，品红+柠檬黄=大红；品红+青蓝=紫色；青蓝+柠檬黄=中绿等。原色和间色(另外两原色调和的间色)调和，两间色（不同两原色调和的间色）相加，或者三个原色的成分混合在一起，可得到复色，也叫三次色。例如，橙色+中绿=赭石，橙色+紫色=橙紫，紫色+中绿=紫绿。复色中包含每个原色的成分，由于比例不同，产生不同色彩。三原色及其间色的等分色相环中呈直线对应（180°）的两种颜色叫互补色或补色。如原色红与中绿为互补色，黄与紫、青与橙也是互补色。

混色的次数越多，相比原有色彩的纯度、明度就会降低。同时，混色次数增多时，色感就会

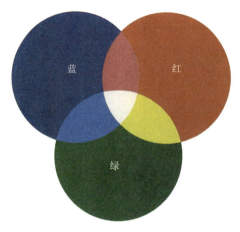

图1.57 色光三原色

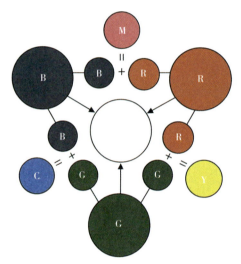

图1.58 加色混色原理

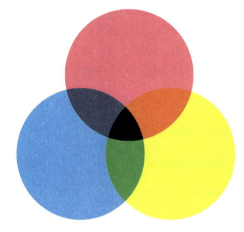

图1.59 色料三原色

变浊、变脏。三原色的混合，在理论上应该是黑色，实际上是一种纯度极差的黑浊色。色料三原色的混合为现代物理材质的工业化调色提供了一个实用的通用平台。

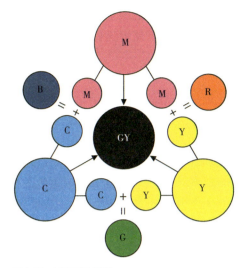

图1.60 减色混合原理

图1.62 旋转混合

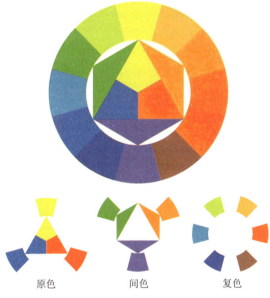

图1.61 原色、间色、复色

图1.63 旋转的过程

1.6.3 中性混合

中性混合是指基于人的视觉生理特征所产生的视觉色彩混合形式,而并不变化色光或发光材料本身,混色效果的亮度既不增加也不降低。因此又称为平均混合。中性混合有旋转混合和空间混合两种混合方式。

（1）旋转混合

旋转混合是指把两种或多种色并置于一定面积比的圆盘上,通过动力令其快速旋转,不同的色刺激视网膜从而得到新的色彩感觉,产生了色彩混合的效果。颜色旋转混合效果在色相方面与加色混合的规律相似,但在明度上却是相混各色的平均值。旋转混合最大特点是可以指出一比例色彩与另一比例色彩混合后的正确色彩。奥斯特瓦尔德色标便是依比例计算出来的。例如在色盘上,红与黄旋转出粉彩色,青与黄旋转出粉绿色,红与蓝旋转出粉紫色。

（2）空间混合

空间混合又称视觉混合。其方法是将不同的颜色分离后并置在一起,这些并置的小色点之间的强度刺激作用到视网膜上,人眼很难独立分辨出来,在视觉中产生一个新的混合方式,这种混合称为空间混合。最早运用色彩的空间视觉混合原理的是法国新印象画派的点彩画。其方法是使用多种纯光谱颜色进行调色,并在实践中不掺杂其他颜色以少量使用它们,试图让视觉混合这些颜色。使用高饱和度的视觉混合色,避免了物理减色混合的变暗问题并接近光混合的加色效应。

这种分割主义技法，使画面的色彩变得明亮，阳光空气感表现得非常完美。

　　近现代的印刷工艺，就是利用了平面空间混合的原理，通过一定密度的色点相互叠印，混合出丰富多彩的色彩，呈现真实的印刷效果。新印象派画家修拉、西涅克应用各种色点的视觉混合，通过较规则的色原点的视觉混合，表达大自然的明亮感、阳光感和空气感。平面装饰性绘画也可以利用空间混合的原理，用少量的颜色混合出更丰富的色彩效果，西方教堂里的彩色镶嵌画就是利用了这种原理。现代设计也可以借助空间混合的原理，用少量的色彩混合出更多的色感，以此增强和丰富设计作品的感染力。

　　新印象派画家修拉的绘画使用多种纯光谱颜色进行调色，试图让眼睛混合这些颜色，这种分割主义技法，让画面的色彩变得更加响亮，阳光和空气的流动感觉得到了充分表现。

　　美国观念写实艺术家查克·克洛斯的绘画使用非矩形倾斜网格，填满许多不规则的图形，混合风格大体相似的颜色，以及黑色、灰色进行逐格描绘，构成画面的视觉效果。

图1.64　空间混合　多个红点和黄点的并置，会得到一个橙色的印象

图1.66　《三模特》　修拉（法）

图1.65　《马戏》　修拉（法）

图1.67　《自画像》（丝网印）　查克·克洛斯（美）

图1.68　《Lyle》（丝网印）　查克·克洛斯（美）

1.7
色彩的呈现系统

1.7.1 表色系统

现代色彩体系是从物的角度（反射光）建立起来的表色体系。色立体是表色体系的一种表色工具，它是依据色彩的色相、明度、纯度变化关系，借助三维空间，用旋围直角坐标的方法，有秩序地进行整理、分类而组成一个类似球体、有系统的立体模型的色彩认知体系。在色立体中，每个色彩平面都是色彩的全体，因此它能表达色彩的全体。垂直轴代表黑白系列明度的变化，顶端是最亮的白色，下端是最暗的黑色，中间是由白渐次加深的灰色序列；中间最大的圆周代表色调，圆周上的各点代表光谱上各种颜色的色调；从圆周向圆心过渡表示颜色纯度逐渐降低，另外从圆周向上下白黑方向变化也表示颜色纯度逐渐降低，故外围是高纯度色系，而赤道带则是按照光谱色等差次序组成的色相环。

色立体是理想化了的示意模型，目的是使人们更容易理解颜色三属性的相互关系。色立体或色彩模型的研究为科学地描述颜色或颜色之间的关系搭建起了一个可以参数化定位色彩的"空间"。

为了准确地表述颜色，人们经过长期探索，对颜色的认识逐步加深，颜色视觉理论的逐渐成熟，一系列用于描述颜色、确定颜色的表色系统纷纷产生。如美国孟塞尔色立体、德国奥斯特瓦尔德色立体、国际照明委员会规定的CIE1931标准色度系统、日本色彩研究所色立体（PCCS）等。

1.7.2 孟塞尔色立体

美国色彩学家、美术教育家孟塞尔于1915年所创建的颜色系统是用颜色立体模型表示颜色的方法。它是一个三维类似球体的空间模型，把物体各种表面色的三种基本属性色相、明度、饱和度全部表示出来。以颜色的视觉特性来制定色分类和标定系统，按目视色彩感觉等间隔的方式，把各种表面色的特征表示出来。这是一种"理性的描述颜色的方法"，目前国际上已广泛采用孟塞尔颜色系统作为分类和标定表面色的方法。

孟塞尔色立体的中央轴代表无彩色黑、白、灰系列中性色的明度等级，黑色在底部，白色在顶部，称为孟塞尔明度值。它将理想白色定为10，将理想黑色定为0。孟塞尔明度值由0～10，共分为11个在视觉上等距离的等级。在孟塞尔系统中，颜色样品离开中央轴的水平距离代表饱和度的变化，称之为孟塞尔彩度。彩度也是分成许多视觉上相等的等级。中央轴上的中性色彩度为0，离开中央轴越远，彩度数值越大。该系统通常以每两个彩度等级为间隔制作一个颜色样品。孟塞尔颜色立体水平剖面上表示10个主要色相，它包含有5种原色：红（R）、黄（Y）、绿（G）、蓝（B）、紫（P）和5种间色：黄红（YR）、绿黄（GY）、蓝绿（BG）、紫蓝（PB）、红紫（RP）。在上述10种主要色的基础上再细分为40种颜色。任何

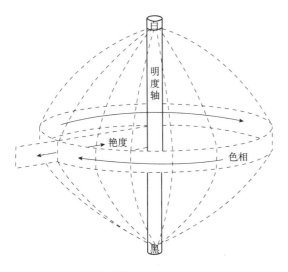

图1.69　色立体的基本结构

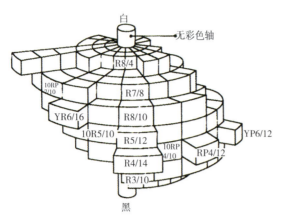

图1.70　孟塞尔色立体的形态构成

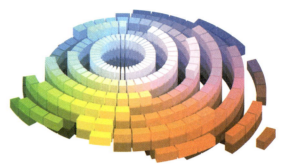

图1.71　孟塞尔色彩体系

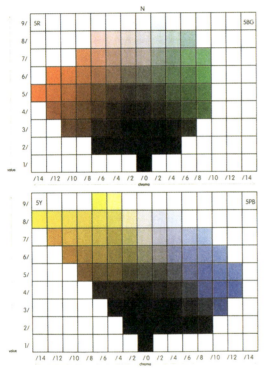

图1.72　孟塞尔色立体剖面图

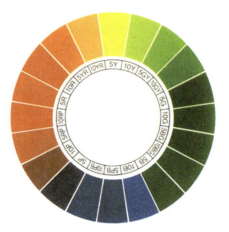

图1.73　孟塞尔色立体20色相环

颜色都可以用颜色立体上的色相、明度和彩度这三项坐标来标定，并给出标号。孟塞尔色彩系统通过物料调出的颜料色彩建立起一个可以参数化定位的色彩体系，这对于开发和定义现代意义上的标准颜色系统是非常重要的，为经典艺术的色彩学理论奠定了基础。

1.7.3　奥斯特瓦尔德色立体

德国物理化学家奥斯特瓦尔德利用自己高深的物理、化学理念发表了色彩体系的标准化理论，并于1923年明确提出奥斯特瓦尔德色立体色系的色标。他对色彩体系的建构在于严谨的数理模型和精确的定量化方法，且注重色彩的调和关系，主张调和就是秩序。

奥斯特瓦尔德创造的是三角形状色表，三角色表的每一格均有固定的符号标识。奥氏颜色系统的基本色相为黄、橙、红、紫、蓝、蓝绿、绿、黄绿8个主要色相，每个基本色相又分为3个部分，组成24个分割的色相环，从1号排列到24号，色相环直径两端的色互为补色。每个三角形

图1.74　奥斯特瓦尔德色立体的形态构成

图1.75 奥斯特瓦尔德色立体剖面图

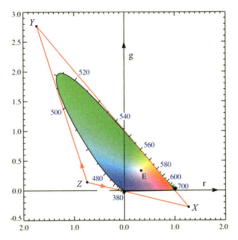

图1.76 奥斯特瓦尔德表色相环—基本色相—中间色相

共分为28个菱形，每个菱形都附以记号，用来表示该色标所含白与黑的量。消色轴是由无彩色构成，共分为8个梯级，附以a、c、e、g、i、l、n、p的记号。a表示最明亮的色标白，p表示最暗的色标黑，其间有6个阶段的灰色。这些消色色调所包含的白和黑的量是根据光的等比级数增减的，没有纯的颜色存在，明度是以眼睛可以感到的等差级数增减决定的。奥斯特瓦尔德色彩体系非常科学，秩序严密，配色也很方便。

1.7.4 CIE1931系列色彩空间

在颜色感知的研究中，色度学是我们认识色彩的基础，色度学使色彩的表现科学化、系统化、符号化、精确化。国际照明委员会（CIE）于1931年创建发布CIE 1931系列的色彩空间使色彩理论与色彩实践发生了重要转折，使得光谱色彩学走向标准化，其中CIE 1931 RGB和CIE 1931 XYZ等一系列色彩空间在数字层面将人类可视的色彩准确检测出来，有效解决了色彩复制、转换、输出以及呈现在各个环节中色彩的偏差问题，从而奠定了现代色度学的基础。

图1.77 CIE 1931色度图

图1.78 CIE 1931 R-G色度空间图

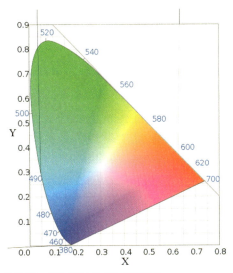

图1.79 CIE 1931 X-Y色度空间图

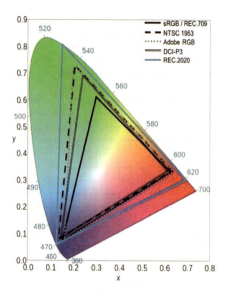

图1.80 CIE 1931x-y色度空间图上几种RGB和CMYK色域的比较

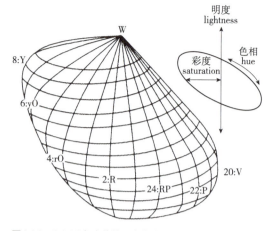

图1.81 PCCS色立体的形态构成

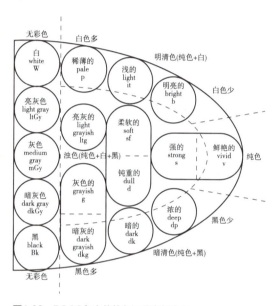

图1.82 PCCS色立体的色调分布与命名

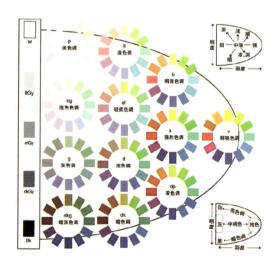

图1.83 PCCS色调区域图

在众多的表色系统中，混色系统CIE 1931标准色度系统（即CIE 1931 XYZ）在颜色测量中得到了广泛应用。在CIE 1931标准色度系统中，每一种彩色都能用三个选定的原色适当地混合来组成，X、Y、Z代表了匹配各波长等能光谱色的三个假设原色的三刺激值，这三个值是由三原色R、G、B的实验数据转换而来的。它的特点是X、Y、Z的数值全部为正值，用三刺激值来定量地描述颜色，这对色域的全面描述和色度学的计算带来极大的便利。它使色彩研究与色彩实践由单一的减色体系进入到加色体系，也为跨媒介色彩奠定了科学基础。

1.7.5 日本色彩研究所的色立体

日本色彩研究所的色立体即PCCS（Practical Color-ordinate System）体系。它采用孟塞尔色立体和奥斯特瓦尔德色立体的色彩体系，综合其长处与模式并改良发展，以普通人的日常色感为基础，充分展示色彩和谐的相互关系，直观展现各种颜色有秩序的色彩连续变化。

日本色彩研究所色立体由色相、明度、彩度即色彩的三属性组成，以红、橙、黄、绿、蓝、紫6个主要色调为基础，以等间隔、等视觉差距的比例调配出24色相环，每一色相前标以数字序号，色相的记号。位于中心轴的无彩色明度系列

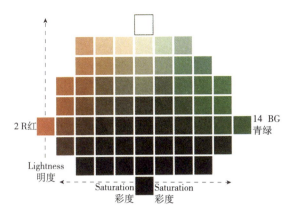

图1.84　PCCS色立体剖面图

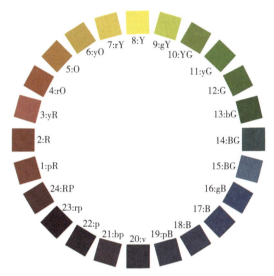

图1.85　PCCS色相环

成《中国颜色体系问题研究》。但该系统对于生理、心理、功能性等色彩数据化的分析研究不够,没有完全达到科学性的理论体系。

如今色彩的发展趋势更加国际化、科学化。各种色彩体系制作的色立体和色立体图谱给我们带来了全方位理解色彩的渠道,使色彩的研究与管理更加标准化、规范化、简便化,对色彩顺序与配色规律的建立发挥着积极的作用。

1.8
色彩模式与色彩管理

1.8.1　色彩模式的转换

多样的色彩模式适合于不同情况下数码色彩与数字图形处理,通常情况下,RGB模式与CMYK模式的转换,是我们在数码色彩设计中最常遇到的,这是一种色彩空间的变换,我们把它称作分色。

计算机和电视机的显示器等输出装置由红色R、绿色G、蓝色B三种颜色的光的强弱组合而成,而印刷品是由青色C、洋红M、黄色Y和黑色K进行组合表现色彩。光的三原色和印刷的四种油墨色具有本质上的区别,如果设计的作品需要印刷的话,则把RGB色转换成CMYK色。使用数字化工具进行屏幕输出时,需调整数值,使

从白至黑共分9级:黑色在最下面,白色在最上面,其间为7级灰阶,形成一个立体的色体系。PCCS色彩体系最大的特色是在表示色相与调子(色调)这两个属性的体系上,又增加了明暗、浓淡、强弱等表示色调的形容词,并在此基础上提出了色调理论和色彩感性坐标理论。

日本的PCCS色彩体系是针对色彩教育、色彩绘画、色彩调查、色彩传播等实用要求所发展起来的,这种色彩体系更容易为东方人所接收和传达,在指导设计和配色应用等方面作出了贡献。

此外,还有瑞典的自然色系统(Natural Color System),简称NCS。到目前为止,还没有一个表色系统能满足各个领域的要求。国内目前有关色彩的研究主要以国外色体系为参考依据,并考虑到中国人的视觉特性实验,在1993年完

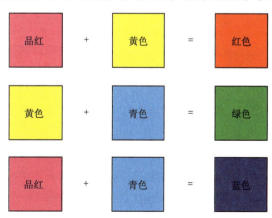

图1.86　印刷色的混合

图1.87　CMYK图像印刷

印刷色彩更接近屏幕显示，以符合四色印刷的要求。但由于RGB颜色非常丰富，它只能在显示器上显示，有些颜色通过CMYK色是打印不出来的。

设计一张好的彩色印刷品，通常最易出问题的是颜色复制的质量是否能通过彩色印刷实现。造成颜色差异的主要原因是各版使用油墨的稳定性和厚薄感。相同的油墨以不同的物料和不同的纸张进行印刷，也会造成色彩的差异。所以一个有经验的设计师必须要多了解一些印刷方面的知识，多与操作工人进行沟通；不了解印刷的过程，就会出现一些本来可避免的失误。

在印刷前，为了能够看到最终的效果，排除计算机显示的误差，在出菲林后，用CMYK打一份油墨稿，这样既可以为客户提供审稿校样，也可以作为上机印刷的墨色的参考依据。

1.8.2　色彩管理

所谓色彩管理就是如何控制并描述我们在计算机屏幕上看见的、扫描仪捕获的、彩色样张上

的和印刷机印刷的图像色彩。它是一个正确解释和处理色彩信息的技术领域，即管理人们对色彩的感觉。也就是说，如何在色彩损失最小的情况下，将图像的色彩数据从一个色空间转化到另一个色空间；如何才能保证图像色彩在输入、显示、输出中表现的外观尽可能匹配，实现真正意义上的"所见即所得"，最终达到原稿与印刷品的色彩和谐一致。

色彩管理可以为不同的色彩模式提供数据转换和再现的色彩体系或控制机制。由于数字印刷机控制图文信息更方便一些，更容易实现异地印刷，因此数字印刷机更需要色彩管理系统。数字色彩体系由计算机颜色理论与相关的 Lab、RGB、CMYK、HSV 等计算机色彩模型构成。以计算机色彩为代表的数字色彩系统的成像原理实际上是一种光学色彩。色彩管理是一个复杂的技术问题，其主要步骤：一是设备校准，即系统各个设备都符合制造商制定的状态或条件；二是特性化，即记录输入设备的色度特性化曲线和输出设备的色域特性曲线；三是色域对应，即利用设备描述文件，实现各设备色空间之间的正确转换。色彩管理推动了数字化的工作流程，全新的印刷行业的数字化进程解决了印刷媒体生产中色彩基准和转换的诸多难题。

色彩控制是印刷图像复制技术中经常涉及的一个课题，控制色彩的目的是要在整个印刷生产过程中得到色相和饱和度都没有偏差的设计作品。色彩的控制应该做到：一是以彩色打样得到合格的标准印刷样张，通过控制印刷机产生稳定的色相。二是整体把握色彩的彩度，让作品能吸引受众的目光。

随着印刷技术的发展，数字色彩成了色彩应用的主流，数码印刷为打印和印刷提供了一个很好的结合点。所谓数码印刷就是利用数字技术对文件进行个性化的印刷，它体现了印刷的灵活性、多样性和个性化，它具备以下特点：一是输出速度快；二是跨媒体服务；三是质量可靠和稳定；四是数码印刷把印前、印刷和印后融为一体，实现了无版数码印刷以及直接制版印刷。

在当下，色彩应用已经由单一减色系统的绘画颜料、纺织印染、胶版印刷、色料涂料等色料媒介印刷，向数码三维打印、无制版印刷、计算机网络、移动终端、数字化制造、LED 显示等诸多领域方面拓展。

图1.88　色彩管理应包含产品生产的全过程

思考和课题训练

1. 思考题

（1）简述中西方传统色彩理论的差异。
（2）用三棱镜观察光线的分解现象。
（3）分析色彩的属性及各自的特点。
（4）分析色光三原色与色料三原色的混合特点。
（5）分析孟塞尔色立体、奥斯特瓦尔德色立体和 CIE 1931 标准色度系统的不同结构关系，这三种表色体系各有什么特点。
（6）如何保证数字印前色彩处理与印刷色彩的一致性。

2. 课题训练

训练：24 色相环练习。
目的：了解冷暖色、对比色、同类色、近似色的构成关系。
方法：以红、黄、蓝三原色为主要色相分别展开形成 24 色相环。
时间：4 课时。
要点：了解色彩的基本原理。

2 色彩的构成原理

本章概述和目标

本章主要讲述色彩的对比与调和、色彩的对比形式。通过这些色彩搭配规律结合色调与和谐，色彩的秩序感、均衡感，以及形与色的相互关系，形成有效的配色原理。

本章要点

熟知几种对比形式和调和形式。同时理解色调是构成色彩搭配的永恒主题，形与色是相辅相成的关系。

学生作业

2.1 色彩的对比

色彩对比在色彩设计中是一个重要而值得探讨研究的问题。色彩中各种形式的对比是异常复杂的，它们表达的主题与感情也是十分广泛的。所谓色彩对比，是指两种或多种颜色并置时，因其性质等的不同而呈现出的一种色彩差别现象。对比意味着色彩的差别，差别是对比的关键，差别越大、对比越强，相反就越弱。色彩差别的大小决定着对比的强弱程度，所以在色彩关系上，有强对比与弱对比的区分。从生理学上讲，不同程度的色彩对比，造成不同的色彩感觉。色彩对比又可以分为同时对比与连续对比。

虽然色彩对比的形式是多变的，但是这并不意味着它是自由无度、无章可循的，而恰好反之，是有条件、具体的，并总是在一定范畴、性质和环境内展开关联的。色彩的对比主要有以下几种形式。

2.1.1 色相对比

色相对比是因色相的差异而形成的色彩对比。不同的色相是由长短不同的可见光度所形成的，色相对比的强弱决定于色相在色相环上距离的远近。在色相环中的各色之间，由于距离远近不同，形成了不同的色相对比。以二十四色相环为例（每两色间隔角度为15°），取一基色，则可以把色相对比分为四种形式：同类色、类似色、邻近色和对比色。

间隔处于15°以内的一对色相的对比为同类色对比。如深红、大红、玫瑰红等。颜色中的黄色类、红色类、蓝青色类都称为同类色。同类色对比是无色相差的对比，是色相调和的因素。这类色调单一、协调、微妙，色相倾向鲜明、统一，容易被初学者掌握，但也会令人感到单调、平淡而无力。

色相环中30°左右的一组色相对比为类似色对比。如红与红橙、红与红紫、黄与黄绿等。这

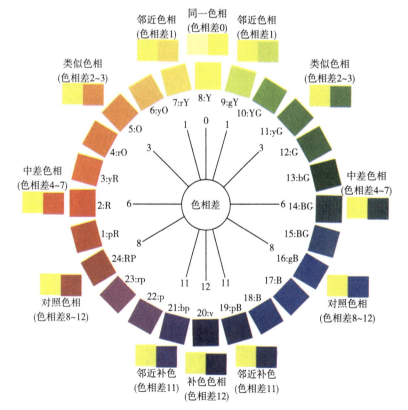

图2.1 以色相为基础的色彩搭配

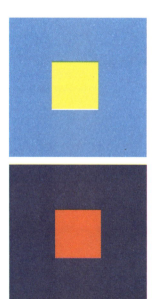

图2.2 色相对比

图2.3 中差色相的组合运用含蓄地表达形与色、藏而不露、隐含寓意的审美感受

色调的冷暖及情感特征也较为明确。

色相环中处于120°左右两色的对比是色相的对比，比如红与黄绿、红与蓝绿的色相对比等。这类色相对比具有强烈、鲜明、刺激、饱满等特征，容易使人兴奋激动、难以调和，但也容易造成色彩杂乱以及视觉及精神疲劳。互补色对比是最为强烈的色相的对比。

色相之间的对比关系，也与色彩的浓度和明度有关。在色相环上，任何一个色相都可以自为主色，组成同类色、类似色、邻近色、对比色的色相对比。

还有一种色相对比形式是全色相环色相对比，即全色相环多种颜色组合在一起的对比形式。多色的对比给人的感觉是色彩丰富、跳跃、绚丽夺目，具有趣味性。但由于色相很多，容易产生杂乱、不安定及难以形成统一效果的缺点，因此在组织色彩时需要注意两点：一是可以通过色相渐变推移的方式，构成画面的层次感，增添画面的丰富性；二是注意色块面积运用的处理和色调的选择，这样使得整个色彩既有主色调，也有变化，从而满足人们追逐丰富多彩的色彩效果。

宜家家居设计通过缤纷的色彩来营造出美感，整体色调搭配明亮清新，传递出简约、自然的北欧风情，显得既优雅时尚而又典雅大气。

种对比具有统一、和谐、柔和、典雅等特点，同时也不失对比的变化。

色相环中成60°~90°之间的两色为邻近色对比。邻近色相的配色效果显得活泼、丰富，既保持了统一的优点，又克服了视觉单调的缺点，且

图2.4 强烈的色彩对比使图案在背景上凸显出来

图2.5 同类色、类似色、邻近色、对比色 霍佳钰（学生作业）

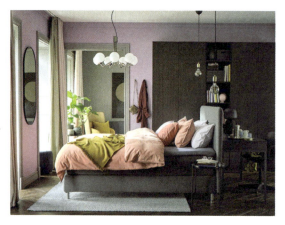

图2.6 宜家卧室设计

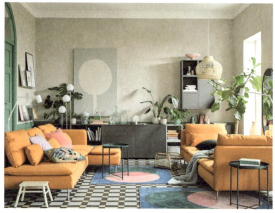

图2.7 宜家客厅设计

图2.8 Nestle（雀巢）品牌的色彩在专卖店的运用

2.1.2 明度对比

明度对比是指两种不同明暗度的色彩并列而形成的色彩对比。对发光或反光的强度可以称为发光度，对物体来说是明亮度、深浅度，明度对比深浅关系就是素描关系。根据孟塞尔表色系统，色彩的明度变化，彩色中黄色的明度最高，而紫色的明度最低；任何一个彩色掺入白色，明度会提高，掺入黑色，明度会降低。在无彩色系中，最高明度是白色，最低明度是黑色，黑色和白色是两个极端，在它们中间是由浅到深的"灰"组成的无数色阶。一般可分为九级，形成明度列。这九级又可分成高明度色、中明度色和低明度色三类。在绘画设计中，不同级别的亮度可以产生不同类别的色调，即亮色调、暗色调、中间色调。同一色彩位于明度不同的背景上，会感到位于暗底色上的显得较亮，位于亮底色上的显得较暗，这是由于对比所产生的视觉上的不同。

高明度色与低明度色形成的强对比，给人轻快、明朗、富有生气之感。明度对比弱，色彩之间有和谐感，给人模糊、融合、浑厚、平面性的感觉。中明度基调给人朴素、稳重、平凡、呆板

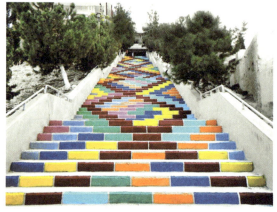

图2.9 由Salmo al-batal建筑工作室带领艺术生设计的叙利亚最长彩色阶梯

的感觉。如色调的对比度含混不清、朦胧含蓄，会产生玄妙和神秘感等。即使在素描作品中，明暗之间的不同对比，也能产生各种情感差异。

明暗色彩在面积不同的对比中会呈现不同的效果，大面积的暗部可以衬托小面积的亮部，反之亦然。但同等面积的明暗色彩对比会产生对立的、不和谐的感觉。近的物体明暗对比强、反差大、体感强；远的物体明暗对比弱、反差小、体感弱。邻近的两色明暗反差大、对比强烈，视觉冲击力强；

图2.10 明度对比

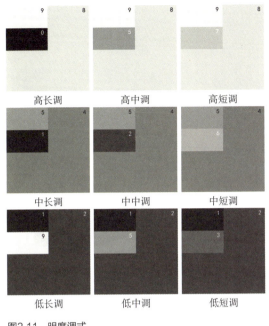

反之两色明暗反差小，对比模糊，视觉的冲击力弱。日本色彩学家大智浩认为，色彩明度对比的力量要比彩度对比大三倍。明度对比的正确与否，是决定配色的光感、明快感、清晰感以及心理作用的关键。在配色中，既要重视无彩色的明度对比，也要重视有彩色之间的明度的对比。由此可见，色彩明度对比在色彩构成中起主导作用。

　　从锡管中挤出来的每一种颜色都有一定的明度，颜色之间的明度存在着很大差别。例如，从深到浅来排列，依次是：黑色、蓝色、紫、深绿、黑褐、翠绿、深红、大红、赭石、草绿、钴蓝、朱红、橙色、土黄、中黄、柠檬黄、白色。如果每种颜料调入黑色或白色，则相同属性的明度会有所差别；如调入比该颜色更深或更浅的其他颜色，则不同色彩个性的明度将会有所不同。由此看出，色彩的明暗的对比包含着相当丰富而复杂的因素。

图2.11　明度调式

图2.12　低中调、高短调、高长调、中长调　夏敏敏（学生作业）

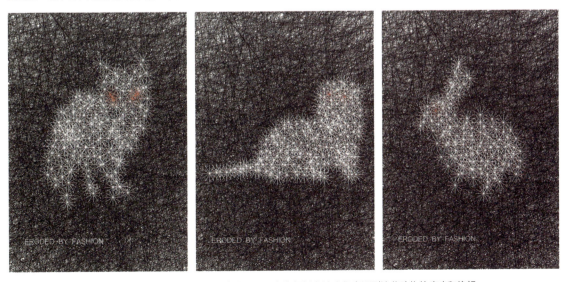

图2.13　海报设计　谢清文　以抵抗动物皮毛制衣为主题，黑白海报旨在让人们意识到这些动物的疼痛和绝望

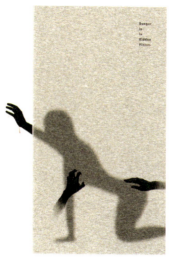
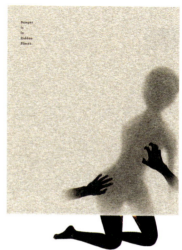

图2.14 《Danger is in hidden places》 陈俐颖 以磨砂玻璃的效果来表现受害部位的隐秘，海报旨在唤起社会对性侵受害者的保护

区分单色明度和明度对比比较简单，如果要正确识别包含色彩的彩度、冷暖度等因素的明度对比，则并不容易。如看十字路口的交通信号灯，红色、绿色、黄色很容易分辨，但这三种颜色的明度强弱一时无法区分。

2.1.3 彩度对比

彩度对比是指色彩的鲜明度与混浊度之间的对比。运用混浊的低彩度色彩来作背景色，鲜明的颜色显得更加强烈醒目。在彩度不同的背景上的同一色彩，人们会感觉到低彩度色衬托高彩度色，这是由于对比引起的差异。物像在光源色、环境色的影响下有亮色和暗色的差别，在描绘时应用大面积的灰色同小面积的纯色，或用大面积的纯色同小面积的灰色作对比，就会使色彩表现得灰而不闷、纯而不跳，使画面既沉稳又不失激情。目前我们使用的有色颜料的彩度相对于太阳光谱色而言是偏低的，因此，彩度对比的范围实际上缩小了。在谈论彩度时，"非彩色"的黑白灰色系一般是不计彩度值的。按照孟塞尔色立体的规定，在各种色彩中，红色的彩度最高，黄色次之，绿色只有红色的一半。

根据不同彩度关系的色彩对比效果，我们把各主要色相的彩度色标划分为高、中、低三段，灰色所在的段称为低彩度色，纯色所在的段称为高彩度色，其余的称为中彩度色。一般概括为12个级别标准：彩度弱对比在3级以内，彩度的差别小，感觉柔和含蓄；彩度中对比在5级以内，彩度具有对比丰富又和谐的特点；彩度强对比是10级左右的对比，对比效果十分强烈，色彩显示出饱和、明快、生动的特征。同一画面中主体色和其他色相均属于高彩度色，称为高彩度色对比；同一画面中主体色和其他色相均属于低彩度色，称为低彩度色对比；同一画面中主体色和其他色相均属于中彩度色，称为中彩度色对比。

在设计中，高彩度色的色相给人以积极的感觉，有激烈、冲动、鲜艳、振奋、醒目、个性化的视觉感受，但容易使人疲劳，不能持久注视；中彩度基调传达了中庸、文雅、稳重、柔软、含蓄、可靠的感觉；低彩度基调给人的感觉是平淡、沉静、单调、陈旧、朦胧、暧昧，同时出现自然、简朴、大方、安宁的感觉。服饰配色的彩度值越高，服饰就越显得华丽，工艺制作成本也就越高。配色彩度对比不足时，往往出现脏、灰、闷、单调、含混等；对比过强时，则会出现生硬、杂乱、刺激等不好感觉。

图2.15 彩度对比

图2.16 高彩度的色彩与轻松活泼的音乐相得益彰

图2.17 纽约2012年奥运会申办海报设计

图2.18 2000年戛纳免税节海报 中彩度对比传达出轻盈现代的感觉

2.1.4 冷暖对比

所谓冷暖是人对外界温度的感觉，由于生活经验的积累，人们通过心理活动在视觉与冷暖之间建立了某种关系，这种冷暖的心理活动将直接影响人对外界环境的感应。长期的生活经验在人类心理中会产生条件反射：当看到红色及红色相仿的色时似乎感受到暖，看到蓝色、白色及相近的色时，则产生冷的感觉。例如炎热的夏天，在工作场所涂上适当冷色调，视觉观察到冷色调后就会引起心理上的凉快感，从而对环境产生一种愉快的适应感，工作效率自然得到提高。

白冷黑暖也是色彩心理学中的另一种冷暖概念。白使人联想到冰和雪，黑能吸收光且使人联想到煤炭能源而使人觉得温暖。因此，在色立体上接近白的色有冷的感觉，接近黑的色有暖的感觉。在色彩中，加入白会感到稍冷一点，加黑会感到稍暖一点。

一般而言，色彩的冷暖来自人们的印象和对色彩的心理

图2.19 高彩度、中彩度、低彩度对比 路紫媚（学生作业）

联想,是由色彩物理、生理、心理及色彩自身的因素决定的。如果把橙色定为典型的暖色,天蓝色定为典型的冷色,那么,这两色在色立体上的位置称为暖极和冷极,故冷暖之间的极色对比是冷暖的最强烈的对比。靠近这两极的色彩称为暖色和冷色,暖色是指黄、黄橙、橙、红、红紫等色;冷色是指蓝、蓝绿、黄绿、红紫等色。离暖极和冷极越近,色彩的冷暖感觉就越强;离两极的距离越远,色彩冷暖感觉就越弱。与两极等距离的色彩则称为中性色。所以,冷暖对比实际上是色相对比的一种特殊表现形式。

色彩的冷暖对比,既指冷极色与暖极色、白色与黑色这样的绝对对比,也指色彩之间的相对对比。例如,位于不同背景上的同一色彩,在冷色区的部分偏暖,在暖色区的部分偏冷;橙色与红色都为暖色,但是当这两色进行对比时,我们就会感到橙色稍暖一些,而红色显得稍冷一点。另外,色彩的冷暖对比影响远近空间距离关系:

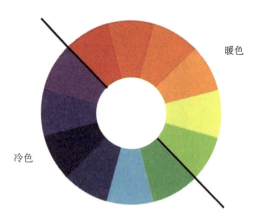

图2.20 冷色和暖色

图2.21 冷暖对比

图2.22 服装及家居零售商海报 冷暖对比交织在一起,形成画面流畅的平衡感

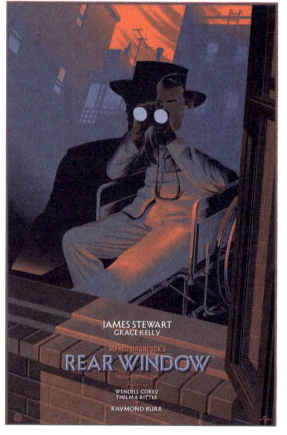

图2.23 《后窗》电影海报 洛朗·杜里厄(比利时)冷暖对比来表现电影惊悚

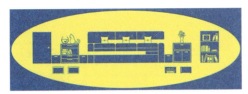
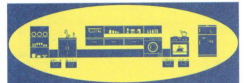
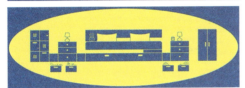

图2.24 宜家家居设计 蓝和黄两种颜色安排在一起，能产生强烈的对比效果

图2.25 《我的家乡》 孙嘉琪（学生作业）

色近暖远冷，近处对比强烈清晰，远处对比虚弱模糊。因此，在加强画面的深度处理时，经常运用冷色在心理上具有的后退收缩感、暖色具有的前进扩张感的视觉规律来达到。

2.1.5 面积对比

色彩的面积对比通常指两个或更多色块在画面中所占面积的比例。在设计或装饰艺术中，大多数采用具有单纯色相的平面色块，并通过排列上的穿插，结合色块的形状，形成强弱、反复的节奏效果。

要使画面对比协调，必须准确地掌握各种色彩面积搭配的比率。歌德曾就面积大小与和谐关系做过一系列的研究，他从色彩平衡的立场出发，对明暗色调拟定了一个简单的数字比例。由此，我们可以推算出色彩面积对比中，原色和间色的和谐面积比例关系是：黄∶橙∶红∶紫∶蓝∶绿=3∶4∶6∶9∶8∶6。如橙色与蓝色的面积搭配，由于橙色的亮度是蓝色亮度的2倍，因而当一个画面上橙色的面积是蓝色的2倍时，整个画面是和谐的。特别是画面中使用很多平面色块时，一定要注意色彩搭配的比例，这样才会使画面效果富于表现性。但歌德的比例关系并没有考虑明度与饱和度变化的影响。

色块面积比例的差别影响色彩对比的效果。

当两种颜色的色块面积相等时，我们才能比较准确地发现它们之间明度和纯度的实际差别，此时的色彩相互之间产生抗衡，对比效果也最为强烈。单色面积的增减，对视觉的刺激与心理的影响也会减少。当比较的两个色块面积较小时，人们会感到强对比色之美，在色块面积增加后，由于刺激力增加，可能会超出了人们视觉所能接受的限度，人们通常会感到对比度过于强烈。同时，占据大面积区域的颜色还会显得彩度更强。小面积的强烈对比显得清晰而有力，并且可以有效地传达内容，引起足够的重视。在设计中，不同颜色（色调）的强对比往往采用不同大小甚至悬殊的面积对比，这样既能保持整体色彩的统一和谐，又能迅速将人们的注意力吸引到视觉传达的中心。"万绿丛中一点红"，就是说一朵红花需要大片的绿叶衬托，红花才能更加突出、醒目。

图2.26 面积对比

图2.27　面积对比　　　　　　　　　图2.28　面积对比　赵湘涵（学生作业）

2.1.6 补色对比

在色相环中180°左右的两个色为补色，补色实际上是色相对比中最强的、最特殊的一种对比关系，它比一般对比色更富有刺激性，为极端对比类型。人的视觉有接纳整个光谱颜色的机能，由于视觉上的反衬现象，当眼睛注视某一颜色时，便会牵动视觉神经，在脑海中产生与此颜色相反的虚像，这种虚拟图像被称为"心理补色"或者"补色残像"。这种对比现象由于观看色彩的先后顺序引起，所以又称为"连续对比"。例如，注视蓝色时周围会有橙色的倾向，当注视红色时周围会有绿色的倾向，当注视黄色时周围会有紫色的倾向。当色彩处于对比关系时，相互之间会发挥出更好、更醒目的效果，并强烈地刺激感官，从而引起人们视觉上的足够的重视与生理上的满足。它的强烈、刺激的对比关系十分有利于在最短时间、较远距离等情况下引发受众者的注意。

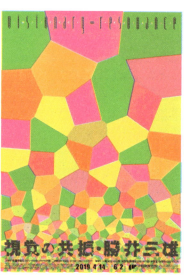

图2.29　《视觉的地平》海报　胜井三雄（日）　面积对比给人明快、强烈的视觉感受

图2.30　《视觉与共振》海报　胜井三雄（日）　面积对比给人明快、强烈的视觉感受

图2.31　《未知城市》海报　邓远健　以色彩的面积对比表现城市的包罗万象

三原色的红、黄、蓝与三个间色绿、橙、紫，构成补色对比的三对极端，红与绿对比是纯度对比的极端，黄与紫是明度对比的极端，橙与蓝是冷暖对比的极端。互补色对比，色彩效果明亮而强烈，在视觉上的感受也是最强烈和最具有吸引力的。我国的民间年画、建筑上的装饰画，都采用这种对比方法来获得醒目、强烈的视觉效果。在补色对比中，如果逐渐添加等量的白色，就会在增加明度时，降低其彩度，变成带粉色的红绿色、黄紫色、橙蓝色，形成较弱的对比。如果添加相同数量的黑色，其亮度和彩度将会减弱，形成较弱对比。在对比色中，一个颜色的彩度或亮度降低了，它就失去原有色彩的个性，两种颜色的对比强度就会减弱，色彩搭配就会显得平淡无奇。所以在实际应用时，应注意调整其明度、彩

图2.32　互补色配色

图2.33　补色对比

图2.34　两对补色构成的色调　聂剑峰　　　　图2.35　三原色与其间色形成的补色对比　曾惊涛（学生作业）

图2.36　《保护树木》海报　尼古拉斯·卓思乐（瑞士）　补色对比传递出森林被摧残的惨痛景象

图2.37 海报设计 Loiri Pekka（芬兰） 小面积的互补色可以起到画龙点睛的作用

度和面积比例关系，或者借助无彩色进行隔离起到缓冲过强的色彩对比关系的作用。

2.1.7 肌理对比

肌理是指物体表面显露出来的被人直接感知到的纹理，是最能反映物体质感与细节的视觉元素，也最能呈现大自然的千姿百态与丰富色彩。肌理有视觉肌理和触觉肌理两种形式，前者是人眼对事物表面的认知，后者指人手触摸感觉到的肌理。颜色肌理指色彩在物体表面所形成的质感面貌，它属于色彩构成的实质性技巧运用的范畴，是丰富色彩构成的特殊语言。从物理性质上说，由于物质表面结构的不同，吸收与反射光的能量也不相同，这样影响了物体表面的色彩。

颜色肌理的形成方式主要与视觉、触觉、制作工艺有关。理解肌理对比与色彩的关系，可以使我们更好地选择、表现和创造不同的具有肌理感的视觉效果。通常细密的表面具有强反射、反

图2.38 基弗的作品体现了那些阴暗、广阔、贫瘠的自然景观和正在风化的人类遗迹

图2.39 将树叶浸泡，留下的叶脉错落有致、薄如蝉翼

图2.40　色彩肌理对比

图2.41　肌理的表现　周丽娜（学生作业）

图2.42　粗糙的肌理表面给人质朴的心理感受

图2.43　2020年东京奥运会主题海报
Theseus Chan（日）

射一致的特点，随着光线的变化，色彩将变得不稳定，使色彩看起来比实际明度或高或低。细密的表面给人以轻盈、活泼、光滑的感觉，如玻璃制品、金属、缎面等。相反，粗糙的表面反射较弱且反射不一致，色彩的明度显得暗些。由于粗糙的表面具有不容易吸收外光的特点，这使我们看到粗糙织物时会感到色重、色浓、笨拙、质朴，显示出其本来的颜色，如毛衣、粗花呢织物等。即使是相同的颜色，通过不同肌理材质呈现出来的颜色也会有所不同，给人的视觉效果和心理感受也会有所不同。因此，在制作肌理的过程中，既要考虑肌理本身的色彩对比，还要考虑不同质感肌理之间的颜色关系，以及局部肌理与色块之间的整体安排。

德国设计师霍尔戈·马蒂斯的海报设计以戏剧为主，使用模型叠加进行组合表现，呈现出来的肌理效果与戏剧的基调不谋而合，将图形的共性与说明性信息有效传递，表现了扣人心弦的瞬间。

图2.44 剧院招贴设计 霍尔戈·马蒂斯（德）

2.2 色彩的调和

对比与调和是互为依存的关系，割舍任何一方都无法形成色彩美。仅有对比而没有调和的色彩组合，会呈现出刺激、杂乱的画面效果，故在应用对比法则时，寻求恰当的调和。

所谓色彩调和，就是近似的色彩，是指不同的、对比的以及不和谐的色彩关系，经过调配整理、组合、搭配，使画面达到视觉上的协调和谐。调和还指不同事物在一起之后呈现的统一、和谐、有秩序、有条理，多样统一的状态。画面中色彩的秩序关系和量比关系在视觉上符合审美的心理要求，这也意味着色彩调和必须体现色彩组合中色相、纯度、明度之间的协调关系，从而产生一种统一感，因此，色彩的调和应表现为对比中的和谐。好看的配色是协调的，但是过分调和，色彩则会显得模糊、平板、乏味、沉闷、单调。

色彩的调和并非色彩的简单相似，其形式主要有以下几种：

2.2.1 类似调和

类似调和是指某些色相、彩度和明度接近或

图2.45 同一颜色的染料产品

相似的颜色，如红色与橙色、蓝色与紫色的组合，称为类似调和。类似调和主要基于相似颜色之间的过渡色，强调颜色属性的一致性，追求色彩关系的统一性，它包括两种形式：同一调和和近似调和。

（1）同一调和

当色相、明度、纯度三属性中有某种属性完全相同时，改变其他的要素，被称为同一调和。同一调和包括相同明度调和（改变色相和彩度）、相同色相调和（改变明度和彩度）和相同彩度调和（改变明度和色相）。

相同明度调和指同一水平面上各色的调和，由于明度相同，只有色相和纯度的差别。同明度调和构成的色调最大特点是平面感强、画面丰富、高雅。

相同色相调和是指任何基本颜色中，逐渐调入白色、黑色、灰色之后所形成的纯色、清色、暗色、浊色等色彩进行的调和。此种调和因明度差的大

小不同均能产生极强的调和效果。

相同彩度调和指在孟塞尔色立体、奥斯特瓦尔德色立体上的调和。分为两种情况：一是同色相同纯度的调和，给人高度纯净的单纯美；二是不同色相、同彩度的调和，给人活泼、高雅的统一美。

（2）近似调和

在色相、明度、彩度三种属性中，选择性质与程度相似的配色，或者增加对比色的同一性，减少色彩之间的差异，减弱对比感，增强色彩调和，这种调和称为近似属性调和。在色彩关系处理上，近似属性调和比同一调和有着更多的变化形式。

近似属性调和包括以下几种形式：

其一，非彩色明度近似调和。指黑、白、灰等色组成的高短调、中短调、低短调，其调和感最强。

其二，同色相又同彩度的明度近似调和。色调因色相、彩度而异，调和感强而变化又极为丰富。如红色中短调、绿色中短调等。

其三，同色相又同明度的彩度近似调和。用同种色相所形成的鲜色调、含灰调、灰色调都是调和的色调，这种色调因色相而异，其调和感较强、变化又极为丰富。

其四，同彩度又同明度的色相近似调和。在色相环中，包含高调、中调、低调的色相近似，鲜色调、含灰调和灰色调的色相近似等许多同彩度又同明度的色相近似调和。

其五，色相、明度、彩度都近似的调和。此

图2.46　同一调和　纪念法国海报先驱卢兹·劳特累克海报

图2.47　同一调和　海报设计　埃里·布莱希伯勒（瑞士）

图2.48　《又苦又甜》　调查问卷海报设计

图2.49　同一调和　王卓（学生作业）

图2.50　近似调和

图2.51　近似调和

图2.52　高明度之间的近似调和

图2.53　近似调和　黄靖雯（学生作业）

图2.54　近似调和　邢晓婷（学生作业）

种调和方法是近似调和色调中效果最丰富、调和感最强的组色方法。

2.2.2　秩序调和

在色彩对比中，明度、色相、彩度三种属性可能都处于对立状态，调和方法除了在对比之间制造某种属性的渐变外，还常插入分割色，建立色彩呼应关系，使过度刺激和凌乱的色彩趋于缓和，使复杂的事物变得有条理、有秩序，从而达到统一调和的作用。这样的色彩关系主要不是依赖色彩属性的一致，而是靠色彩的秩序组合来实现，因而称为秩序调和。秩序调和主要有两种形式：渐变调和和重复调和。

（1）渐变调和

渐变调和是一种有秩序、有规则、有节奏感的变化和运动形式，它有色相、明度、彩度等色彩渐变方法。在对比强烈的色彩中，置入相应的色彩的等差、等比的渐变，能够产生由弱到强或由强到弱的缓慢、平滑的变化，产生统一的动感和起伏柔和的节奏。例如，以色相推移渐变的方法，将多种色彩按照色相环的顺序排列，使其逐渐过渡和接近，组合成一种渐变形式，达到色彩调和的效果。或运用彩度推移渐变的方法，在两个对比或互补色中按一定比例逐渐加入无彩色或两者的中间色，以及两者按一定比例互混，形成彩度渐变系列，使之达到调和。

（2）重复调和

重复调和是用色彩关系中的对比组成一种变化形式，将这一变化形式在画面上重复出现，形成强烈的秩序感和统一感，就构成了丰富有秩序的视觉效果。重复调和能使色彩之间产生明显的联系和视觉呼应关系，加强画面色彩的反复与律动，结合色彩面积的大小变化，增强画面的层次感，促使形成某一色调上的调和。但要避免重复造成的单调和枯燥，在数量、方向（包括同向和逆向）、排列（包括平行、交错、旋转）、虚实等的变化处理。

 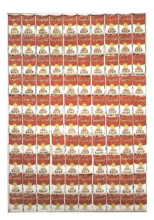

图2.54　以明度为主的渐变调和　张朦（学生作业）　　图2.55　以明度为主的渐变调和　李超（学生作业）　　图2.56　《100桶》　安迪·沃霍尔（美）　重复调和使色彩之间产生明显的联系

图2.57　爵士音乐会海报　卓思乐(瑞士)　图2.58　重复调和　王卓（学生作业）
重复调和增强画面层次感

图2.59　重复调和　刘淑雅（学生作业）

2.2.3 比例调和

每种颜色所占的面积比例对于色彩关系是否和谐具有不可忽视的影响。比例调和是通过增加色块或减小色块的面积来调节色彩对比的强度，并获得颜色量的平衡与稳定。比例调和实际上是在增加一种颜色比例的同时而减少另一种颜色所占的比重，从而起到协调色彩的主从关系，达到调和的作用。

比例调和与色彩的色相、明度、彩度无关，它不指色彩本身的改变。例如，当一对强烈的对比色出现时，双方面积越小越调和，反之截然。另外，在对比色区域中，将一小块对比色放置在彼此之间，例如，在红色与绿色的对比中，红色中添加小面积的绿色，或者在绿色中添加小面积的红色，或者在对比颜色的区域中都添加同一种小面积的其他颜色，也可增加画面的协调性。

2.2.4 色彩调和的其他方法

除以上色彩调和手法外，比较常见的色彩调和理论还主要有孟塞尔色彩调和论、奥斯特瓦尔德色彩调和论以及伊顿的色彩调和理论。另外，还需要注意无彩色和有彩色之间配色的关系。

（1）无彩色系最易调和，只需要在明度色阶中去寻求弱对比和强对比的配色。

（2）无彩色系与有彩色系的配色，不需要考虑色相，因为无彩色和有彩色都调和，只需要考虑明度的强弱配色对比。

图2.60　比例调和　　　　　　　　　　　图2.61　比例调和　陈凤玲（学生作业）

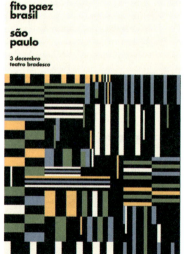
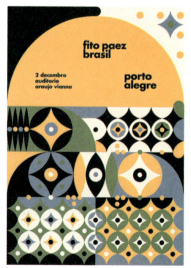

图2.62　Fito Paez巴西巡演海报设计　Max Rompo（阿根廷）　比例调和增加西西协调性

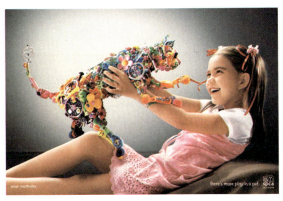

图2.63 马来西亚SPCA动物保护协会广告 背景色设置为无彩色，反衬主体要素的视觉形象，提高主体形象的注目度，画面既调和又对比

2.3 色调与和谐

色调即色彩调性，是指构成画面总的色彩倾向，它是由色彩关系组成的色彩运动。单一的纯色就是色调，如果加入黑色就构成了暗色调，加入白色就构成了亮色调。画面的色调，不仅指单一色的效果，还指色与色的关系中所体现的总体特征，色调特征取决于不同的颜色在一定的平面中的配置关系。色调体现了画面整体的视觉关系，所有的视觉形式都体现了有序与无序的对比系统，有序就是和谐、调和的意思。所以色调的构成是色彩的有机生命，它是在自然与人工色彩环境中探索色彩的有序组合，是视觉艺术高层次的体现。

奥斯特瓦尔德认为"和谐 = 秩序"，并且将同等色调的色相环和相同色相的三角关系作为秩序的例证。"调，和也"。"调"，是和谐，所以色调是以和谐为核心的一种艺术表达形式。古罗马时代的著名书籍《古希腊罗马哲学》中就曾记载："美在和谐，而和谐源自对比与调和。"色彩组合上的"和谐"是色调构成永恒的主题。色彩和谐是指类似色彩的组合，或指相同明暗不同色彩的组合。色调构成的有序和谐是强调对比与调和，变化与统一的规律。孟塞尔色彩调和论以互补色的理论为依据，认为色彩配合是调和的。和谐不等于简单、单纯，也不是绝对的相同、无差异无

表2.1 色调的视觉情感

色调	视觉情感
淡色调	优雅、明媚、清澈、轻柔、成熟、柔美、浪漫
浅色调	纯粹、清朗、欢愉、简洁、成熟、妩媚、柔弱
亮色调	青春、光辉、欢愉、爽朗、甜蜜、新鲜、女性化
鲜色调	新鲜、华美、活跃、外向、兴奋、刺激、激情
深色调	沉着、生动、高尚、严肃、干炼、深邃、古风
暗色调	稳重、刚毅、干系、质朴、坚强、沉着、充实
浅灰调	温柔、轻盈、柔弱、内向、消极、成熟、平淡
油色调	混沌、朦胧、宁静、沉着、质朴、稳定、柔弱
灰色调	质朴、压抑、消极、成熟、含蓄、失望、抑郁

矛盾的状态，而是整体的协调。和谐的色调既指整体上的差异面，也指这些差异面的绝对对立，它采用"你中有我，我中有你"，相互照应、相互依存、重复使用的手法，从而取得具有统一协调、情趣盎然的反复节奏美感。这是一种既包含着色彩的色相、明度、彩度、面积等方面的差异与对比，又在整体上取得协调一致之美。

一般而言，和谐的色彩搭配有四种形式：

一是主色调定位的搭配。在色彩写生中，色调是由光源色引起的，光源色的色调会影响了整个画面的色彩关系，如受光面、背光面、环境色等，而且主色调也会随着日照时间的长短或者光源照射的角度等不同而产生变化。所以在写生之前，首先要确定画面的主色调，以此来缓解调和色彩之间的矛盾。

二是同类色的搭配。和谐的色彩如同血缘纽带一样，存在同色性的基因，即在画面上使用同色系的颜色，仅仅改变色彩的明度、彩度，如青绿、蓝绿、蓝属冷色系，而红、橙、橙黄、黄属暖色系，同色系的配色会显得更加协调。

三是相邻色的搭配。即使用在色相环中的相邻色，或使用相似明度和彩度的颜色，如黄色与绿色、蓝色与紫色的组合。这些相邻色组合在一起，明度与彩度较为相似，给人们带来相对和谐的视觉体验。但是这两种搭配反差小，可能会降低色彩的视觉性。

四是间隔色的搭配。这种搭配方式尤其适合那种对比强烈的色彩，在这两种颜色之间插入另一种颜色，使三者构成色彩间隔，两者之间的色彩间隔会建立一种逻辑秩序，将数种不搭配的颜色转化为一个和谐组合的基本方式。王概在《芥子园画传》认为："靛之有俾于绿，绿之有俾于红，交有赖焉。"靛色就是绿色和红色的间隔。这个原则说明当我们主观感知一种色彩时，感知的色彩便要寻找另一种色彩来实现色彩的和谐。而且这样做还会使整个配色显得丰富多彩，变得生动活泼，从而在不改变原有色彩设计概念的同时扩充色彩的范围，创造一件成功的设计色彩作品。

色彩和谐也不是绝对的，和谐色彩虽然有序、悦目，但在艺术设计中却并不一定能起到预期的效果，而且往往会平庸、单调。当色彩的有序被无序代替时，有时也往往能带来新鲜的效果，这也反映了作为设计所独有的创意性。

藻井是对洞窟顶部天井的一种装饰，莫高窟的藻井图案是敦煌装饰图案中最精华的组成部分。丰富多彩的花藻井纹、浮雕、彩绘，颜色之间相互穿插，形成丰富的色彩层次，相邻色的搭配使画面的视觉感受显得较和谐统一。

图2.64 新村水产海报山田弘之（日） 同色系的水波纹和鱼类营造出静谧的氛围

图2.65 三兔飞天藻井 第407窟（隋）段文杰、李复临摹

图2.66 以敦煌隋代藻井图案及和平鸽图案为元素设计的头巾 常沙娜临摹

图2.67 初唐藻井 张大千临摹

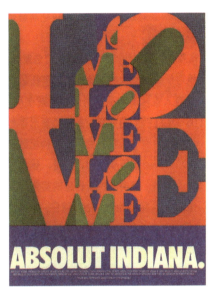
图2.68 绝对伏特加酒的广告 罗伯特·印第安纳（美） 蓝色是红色和绿色之间的间隔色

图2.69 Maryse Eloy 平面设计学院展览海报 间隔色搭配使画面更生动活泼

2.4

色彩的均衡性

均衡是形式美的一种构成形式，在力学上显示异形同量、等量不等形的状态。自然界的色彩刺激人的视觉器官，在大脑中枢神经中产生色彩的生理平衡需求。人的视觉器官对色彩的要求是具有协调性和舒适性，这种人对色彩的视觉需求称之为色彩均衡。均衡是人类生理上一种本能的需要，是人们在长期生活中形成一种心理要求和形式感觉。

画面均衡与否，与接受者的心理有着紧密的联系，人眼处于一种安适状态，整体色彩的协调就是色彩的均衡。色彩设计必须考虑到人的视觉生理平衡问题，它是我们配色的重要原则。色彩均衡的形态具有主次均衡、面积均衡、虚实均衡、动态均衡等特点。各种色块的大小分布将基于视觉的垂直轴线，当左右两侧的色彩分量不能达到均衡时，人们的视觉就会感到不安定。色彩构图的均衡，并不是指面积、明度、彩度、强弱的配置中色彩占据量的平均分布，而是根据画面本身的特点，颜色的强弱、轻重、浓淡之间，取得一种色彩感官的平衡。不同位置、形状和属性的色块体现在色彩的构成中，给人不同的"重量感"。

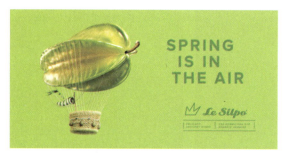 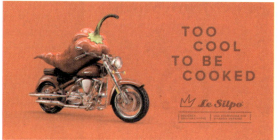

图2.70 Le Silpo食品店创意海报设计 间灰色和近似调和的运用，塑造和谐的画面效果

 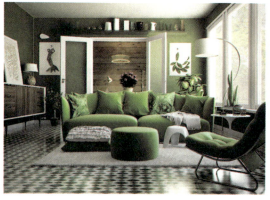

图2.71 Windows7背景墙纸 Adhemas Batista（美） 利用抽象图形和颜色表现丰富多彩的广阔空间

图2.72 近似色相之间的调和，使室内环境显得和谐、安静、优雅

例如，大面积较重、较深的色块偏向中心，给人以暗淡、发闷之感；较浅、较亮的色块偏向另一方，给人以虚无、轻盈之感。又如完整的图形，大面积、规则形状的色块具有重量感，人物、动物、运动的物体以及建筑物的色块具有重量感；而鲜明、夺目的色块，植物、暖调的色块则感觉较轻等。当出现较重、较深的大块色彩时，应该采用较浅、较亮的大块颜色进行调和；相反，当出现较浅、较亮的大块色彩时，应该采用较重、较深的颜色来调和。故色彩均衡具有富于变化的、有趣味的、自由的、生动的特点。色彩面积的均衡可以创造一种幽静的色彩之美，如果画面中使用面积不同的颜色进行搭配，并且有意识地让其中一种颜色成为主色调，那么将会获得一种富有动感的视觉效果。

根据视觉生理平衡的特点，色彩的均衡是以明度为基准，并只能用眼睛来进行测量。人们认为中间明度的灰色能使视觉生理产生一种完全平衡的状态，如果缺少这种灰色，就会使视觉和大脑感觉不适应。因此，在进行对比色彩设计时，

图2.73 土色与灰色的结合，形成一种舒适和谐的室内空间基调

要考虑使其总体的感觉是间灰色。从这一点来说，以互补色的组合来进行配色是最合适的。同时，色彩的视觉残像也会对色彩起到很好的平衡作用，以此营造一种紧张感。因为残像错觉总是它的补色，眼睛中出现补色，正是为了寻求恢复平衡。因此，色彩均衡具有极佳的审美感，是进行色彩配色的常用手法。

2.5
色彩的秩序性

秩序是自然的和谐，形式美的规律存在于自然的秩序之中，无秩序会导致人们视觉混乱。所谓色彩的秩序具有顺序性、规则性、连续性、循环性、韵律性等特点，它定性在人与大自然的共性之内。色彩的秩序化就是将颜色按色相、明度和彩度的特性分别进行分类，并使之有序地排列起来，形成色彩的序列性。配色如同谱曲，没有节奏和韵律感，则会平板单调。因此人们生活在自然中，大自然美丽的色调成为人类视觉色彩的习惯和审美经验。

色彩的秩序美，必须遵循以下原则：

首先，主调色要成为所要表现效果的中心，占有最大面积的背景色彩。邹一桂在《小山画谱》中指出："五采彰施，必有主色；以一色为主，而他色附之。"论述了色彩的主从关系。从眼球的生理构造看，人们观看一件设计作品时，总是先通观全局，产生整体印象，然后再集中于一点。要通过主调色的强势地位，去影响其他色彩的弱势，体现出一种"支配"的优势。主色调色仍然可以通过色彩的三要素来组织画面效果，即以色相为主支配其他颜色，以明度为主支配其他颜色和以纯度为主支配其他颜色。当主色调确定后，其他的辅助色与主色调协调，使之形成统一的整体色调。

其二，要根据重点色的搭配来展现主色调所要达到的效果。设置重点色就是为了改变画面单一、平淡、沉闷的状况，增强画面的活力感，通常在画面的某些局部进行强调，突出色彩，达到画龙点睛的作用。为了吸引观者的视线，重点色通常会安排在画面的视域中心。重点色的设置不宜过多，面积不宜过大，否则很容易与主调色发生冲突，从而失去画面的整体感。重点色与主色调的关系是既有色彩的强烈对比，又要注意与主色调搭配得平衡。

其三，色彩的秩序性体现一种合乎规律性的原则。色相环上的色相和明暗变化应和大自然光的色彩形成一种井然有序的规则性美感，产生由弱到强、由强到弱，缓慢、平滑的变化。在明度渐变和彩度渐变中，明度和彩度由高到低逐渐变化，也有一种调和的秩序美。色彩的冷暖、面积、补色等也会出现多种推移形式，形成色彩的秩序性。

其四，色彩的重复、反复、循环可以使画面更加协调，并具有一种充满生机的力量。还有色彩的交混、叠加、疏密、转换等，在色彩的不断变化之中，形成一种节奏、韵律之美。将一个或

图2.74 形的节奏、循环带来色彩的秩序之美

图2.75 废弃的油画／新秩序Iris印刷.2003

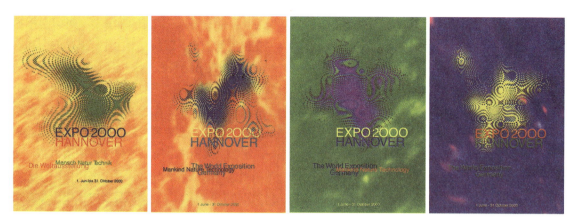

图2.76 2000年德国汉诺威世界博览会招贴设计 以背景为主色调，不断延伸、流动的标志形象，象征着人类、自然、科技蓬勃发展的全新世界

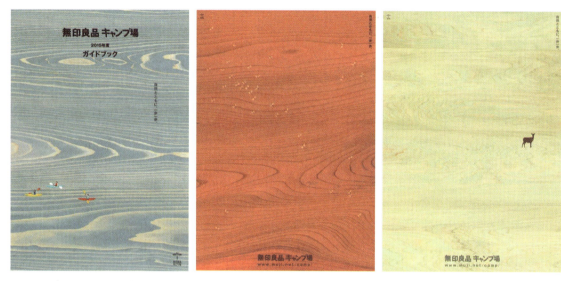

图2.77 《无印良品露营地》系列海报设计

多个色彩分布在不同的平面与空间中，组成系列设计，形成色彩之间的相互呼应、相互联系的关系，能够产生协调、整体的感觉。如中国古代建筑的藻井图案体现了重复秩序之美，服饰布料上的花纹，以连续性图案的形式表现，产生了反复的协调性，体现一种内在的逻辑性和规律性。

2.6
色彩与形状

所谓形状，一般是指物象的轮廓，或者事物外形的抽象，比如圆形、方形，复杂的形状就是这几种图形的组合。色彩与形状是造型艺术的基本要素，所有物体呈现出来的形象都包含着形与色的视觉因素。包豪斯著名的艺术家如伊顿、康定斯基及保罗等，都认为色彩是等同于形态的重要元素。"形"的概念还具有色彩联系的形式结构，这种形式结构和色彩语言构成一种新的艺术形态。同样，色彩不能脱离形态，离开了形态，色彩就于无形之中成为抽象的、孤立的色彩。色对于形的依附，就像头发对皮肤的依附一样，形与色是相互依存的,色塑造了形，色彩赋予物象视觉表情，形状赋予物象基本结构，形因色的填充而充满生机。

设计作品中形色关系是相对应的，并且可以互相影响，在视觉上呈现出无限可能性。形的概念既包括抽象的几何形，也包括相对具象

图2.78 斯图加特艺术博物馆举办包豪斯50周年纪念展海报

图2.79 色彩与形状 尤金·巴茨（德）"原"几何形状与中列的"间"形状相配合

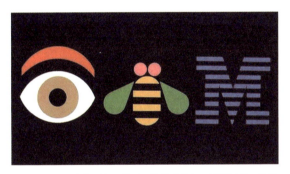

图2.80 IBM企业形象 保罗·兰德（美） 风格独特、和谐自然，体现了科学与艺术的结合

的装饰图形及自然图像。颜色则直接传递了图形内在的情绪和精神，让人感受到图形所寓含的精髓。形与色的组合是进行设计创意的基本途径，设计艺术作品只有在形状与色彩相互搭配相得益彰的时候，才能发挥出最大的艺术表现力。

关于形与色的相互关系问题，美国心理学家阿恩海姆认为："人们传统上把形状比作富有气魄的男人，把色彩比作富有诱惑力的女性。……形状和色彩的结合对于创造绘画是必需的。"由于某些共同的因素，不同的形状与色彩具有特殊的

图2.81 纽约艺术导演俱乐部海报 保罗·兰德（美） 形与色的结合，抽象与具象的结合

对应关系。德国色彩教育家约翰·伊顿认为三原色中的红、黄、蓝与形状的三种形态正方形、三角形、圆形是相对应的，如红色的四边形、黄

的三角形、蓝色的圆形。美国色彩学家贝练通过研究色与形的关系时认为，红色暗示正方形或立方体，橙色使人联想到矩形或者梯形，黄色使人联想到等边三角形的锐利的角度，正六边形或二十面体的角度迟钝，与绿色的性格相一致，蓝色暗示圆形或球形，紫色虚无、变幻具有椭圆形的特点，是典型的女性性格。可见在视觉艺术中，色与形虽然是一个不可分割的整体，但它们是互为区别的视觉表象。要想表达出完美的物象，就一定要求形与色这两个元素相互补益、相得益彰。

由此可以看出图形与色彩的完美组合可以使画面更具表现力。在设计中，首先应注意形状的面积、大小、方向，以及色彩三要素等因素的影响。其次要注意形状的构成、疏密、肌理与色彩对比的关系，形与色的搭配以及所形成的空间关系等都会影响整个画面的视觉效果。最后要考虑对形与色的选择不是孤立的，而是相互的，形与色可以根据画面的构成需要而不断发生改变，这样才会使整个画面风格既保持统一，又不会显得呆板。

约瑟夫·阿尔伯斯著名的宣言："当艺术家在二维表面上，以直线、平涂的形状和色彩来创造一种幻觉的三维空间时，我们如何看待这个第三维？"通过改变每个正方形的色相、明度、色调等，探讨色彩与形式之间的微妙关系，追求一种消解于形式的视觉差异感和纯粹的抽象体验。

美国设计师保罗·兰德深受包豪斯建筑美学影响，他的作品具有非常强烈的视觉效果，简洁的几何图形、严谨的构图和对比色的处理，搭建起感官世界与受众之间的桥梁，在企业形象设计上体现的淋漓尽致。

图2.82　儿童通过触摸不同形状、不同颜色的玩具，去感知事物的特征

图2.83　象腿凳　柳宗理（日）　　　　　　　图2.84　蒙哥利尔国际会展中心

图2.85 英国曼彻斯特艺术家Liz West设计的沉浸式公共艺术装置"Color Transfer"

思考和课题训练

1. 思考题

（1）试述色彩的色相对比、明度对比、彩度对比、冷暖对比、面积对比、补色对比、肌理对比的基本理论和不同特点。
（2）试述色彩的类似调和、秩序调和、面积调和的基本理论和不同特点。
（3）正确理解色彩的对比和调和之间的相互关系。
（4）试述色调与和谐关系，指出它们在设计色彩中的意义。
（5）简述色彩的配色技巧。
（6）简述色彩与形状之间的多元互动关系。

2. 课题训练

训练1：色相对比练习
目的：运用色相对比理论对色彩进行有效的搭配。
方法：以同类色、类似色、邻近色和对比色的对比各构成一幅作品。
时间：4课时
要点：结合色彩构成的变化，寻找色相对比的内在因素。

训练2：明度对比练习
目的：运用明度对比理论对色彩进行有效的搭配。
方法：以一个图形自选四个不同调色的明度对比各构成一幅作品。
时间：4课时
要点：结合色彩构成的变化，寻找明度对比的内在因素。

训练3：彩度对比练习
目的：运用彩度对比理论对色彩进行有效的搭配。
方法：以一个图形的高彩度、中彩度和低彩度对比各构成一幅作品。
时间：4课时
要点：结合色彩构成的变化，寻找彩度对比的内在因素。

训练4：色彩调和练习
目的：运用色彩调和理论对色彩进行有效的搭配。
方法：以同一调和、近似调和、渐变调和、重复调和、比例调和各构成一幅作品。
时间：4课时
要点：结合色彩构成的变化，感知色彩的微妙效果和秩序之美。

3

色彩的心理感觉

本章概述和目标

本章主要讲述色彩的作用是通过人的心理感觉实现的。了解色彩的心理感觉在设计艺术中的体现。

本章要点

利用色彩的心理感觉，可以更准确地传递产品的属性、类别和特点，进而满足消费者的心理需求和情感诉求。

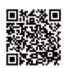

学生作业

3.1 色彩冷暖感

冷暖感实际上是人的触觉对外界的反映，色彩的冷暖感是色彩对视觉的影响而产生的一种心理感觉，并没有冷暖的温度差。但艺术家可以在创作中，利用色彩温暖或凉爽的感觉去表现温度的感觉，有时也可以在保持整体色调的基础下，利用色彩的冷暖感来点缀和强调局部色彩。伊顿曾通过实验证实色彩的冷暖感：在粉刷成蓝绿色和红橙色两间冷暖不同的工作室，人们对这两间工作室冷暖的主观感相差 −15℃~13.9°。这意味着蓝绿色使人体循环减慢，而红橙色却使其加速。因此，色彩的冷暖感可以刺激人的感官，对人产生不同的生理影响。

从色彩自身来看，暖色、浅色、亮色有一种迫近感和膨胀感，冷色、深色、暗色有后退感和收缩感。不同的色彩会产生不同的温度感。色彩的冷暖感大多由色调形成，如红色、橙色、黄色常令人联想到日出和火焰，因此温暖之感；而蓝色、青色常使人联想到大海和阴影，因此有凉爽之感。同一个人穿深色服饰显然比穿鲜明色彩服饰显得瘦些。从物理的角度而言，波长长和光度强的色光给人以暖的感觉；反之，波长短和光度弱的色光给人以冷的感觉。

冷暖感除了给我们带来不同温度感觉外，还会带来一些其他心理感受。如暖色偏深，冷色偏浅；暖色有强烈的密度感，冷色有稀薄的感觉；暖色使人激动，冷色使人安静；冷色具有很强的透气性，暖色的透气性较弱；冷色显得潮湿，暖色显得干燥。从色相环上看，暖色有迫近感被称为"前进色"；而冷色则有距离感觉，被称为"后退色"。另外，色彩的冷暖与物体表面的材质有关，表面明亮的颜色显得冷，而表面的粗糙颜色显得暖。此外，高饱和度的颜色一般比低饱和度的颜色要更暖一些。

色彩的冷暖不仅仅是一种感觉，而且是一种

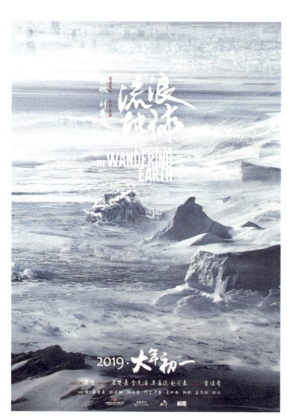

图3.1 《流浪地球》电影海报 赵力 冷色给人后退感

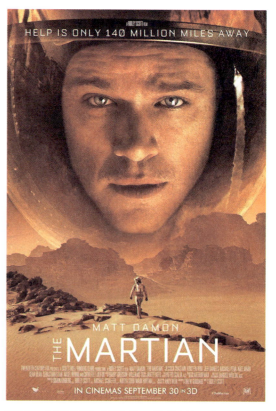

图3.2 《火星救援》电影海报 暖色给人迫近感

情感的范畴,所以人们经常用不同的词语表达对色彩冷暖的感受:暖色——阳光、不透明、火焰、刺激、浓密、深沉、近处、沉重、男性、强、干燥、情感、方形、直线型、膨胀、稳定、生动、活泼、开放等。冷色——阴影、透明、冰雪、平静、稀薄、轻、远处、轻的、女性、微弱、湿润、理智、圆滑、曲线型、缩小、流动、优雅、保守等。

冷暖色的合理运用,有利于感官与知觉功能的发挥,提高效率,并且能够影响人的行为与情感。在工作环境中,舒适的环境色彩,有利于心理健康和提高工作效率。冬天的窗帘换成暖色,可以增加室内的温暖感。在肯德基、麦当劳等快餐店面设计中,温暖的红黄色调不仅有利于提升食欲,还能加快客人的流动速度。

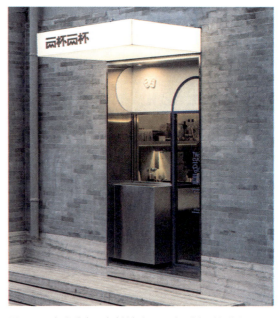

图3.3 两杯咖啡店 冷冷的灰色,吸引顾客长时间停留

图3.4 肯德基的标志用红色作为主调

图3.5 Blue Bunny "蓝兔子"冰淇淋冷冻甜品标志全新设计

图3.6 冷色为主的色调 张朦(学生作业)

图3.7 暖色为主的色调 杨懿楠(学生作业)

3.2 色彩轻重感和软硬感

3.2.1 色彩的轻重感

根据色彩心理学的研究，不同的色彩可以给人带来不同的体积感及重量感。色彩的轻重感是质感与色感的复合感觉，主要由明度的对比来决定。通常明亮的颜色感觉较轻，深暗的颜色感觉较重，所以白色最轻，黑色最重。例如浅色和白色具有很高的明度，使人联想起棉花、白云、空气、

图3.8 室内设计 上部明亮下部暗，即上轻下重，使人获得安定感

图3.9 室内设计 明亮色感到轻

图3.10 室内设计 深暗色感到重

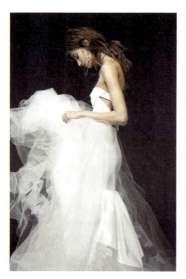

图3.11 白色婚纱 色彩轻感

图3.12 黑色婚纱 色彩重感

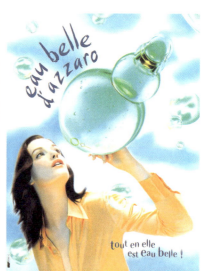

图3.13 Azzaro Eau Belle D'Azzaro香水海报 高明度配色使画面感觉轻盈

雨雾、薄纱等轻盈的事物，给人轻飘、柔软、上升、敏捷的感觉；而明度低的深色和黑色，让人联想到金属、岩石、土壤等质量偏重的事物，给人厚重、平静、稳定和神秘的感觉。低明度基调的配色重，称之为重色；高明度基调的配色轻，称之为轻色。所以着装及室内装饰的配色一般是上部明亮下部暗，即上轻下重，重心偏低，使人获得安定感和稳重感。网页设计的配色方案通常是上灰下纯、上亮下深，这样就有一种和谐、醒目和稳重之感。有时，设计师也会有意打破平衡，营造不平衡的创意效果。

从色相看，温暖的黄、橙、红给人明亮轻快的感觉，反之凉爽的蓝、绿、紫给人沉重的感觉。从彩度看，彩度高的暖色具有重感，彩度低的冷色具有轻感。另外，物体表面的肌理效果对轻重感也有很大影响。同时，色与形的表现特性是同时发生的，如红色与方形相关联，象征物体的重量感、稳重感及确定感；而蓝色与圆形相关联，象征着温和、圆滑、轻快，流动的感觉。因此，在设计时往往赋予色彩相应的形。

图3.14　高纯度的色彩呈现硬感

图3.15　粉红色、嫩绿色、肉红色，轻薄的纱织和丝绸面料，透着一种软软的感觉

图3.16　地毯　色彩软感

图3.17　地毯　色彩硬感

图3.18　伦敦马卡龙色Suger house studio美人鱼墙　色彩软感

图3.19　彩色冰淇淋标志

3.2.2 色彩的软硬感

色彩的软硬感与轻重感相似，其心理感觉主要也来自色彩的明度，但与彩度亦有一定的关系，色相与色彩的软硬感几乎无关。明度越高给人感觉越软，如米黄、奶黄、淡黄、粉红、淡紫、淡蓝等色，使人联想到丝绸、皮肤、奶油蛋糕等；明度越低给人感觉越硬，如黑、蓝黑、赭石、熟褐等色，使人联想到钢铁、岩石、煤、硅、木头等。明度较高的含灰色具有软感，明度较低的含灰色具有硬感。色彩的软硬，浅色给人的感觉更软而蓬松且有膨胀感；而深色给人的感觉更硬而坚实且有收缩感。强对比色调具有硬感，弱对比色调具有软感。在色相中，中彩度的色，稍微混浊的色有软感。在明度系列中，中间色、明亮色有软感。在色彩的组合中弱对比色相具有软感，强对比组、暗色、混浊色和纯色都可使人感到硬。

3.3 色彩的强弱感和进退感

3.3.1 色彩的强弱感

色彩的强弱与色彩的彩度有直接而又密切的关系，高彩度色给予视网膜的刺激强烈，其色泽鲜艳，因此属于较强的色；色彩经过混合后，彩度就会降低，彩度越低，色彩强调感则越弱。在有彩色中，波长最长的红色为最强，其次是橙、黄、绿、紫色，波长最短的蓝紫色为最弱。有彩色与无彩色相比，前者强、后者弱。在明度排列中，黄色最强，其次是橙、红、绿、蓝、紫色。在色彩的搭配组合中，对比度大的色强，对比度小的色弱。

色相、明度和彩度相差越大，色彩的对比度就越强。强的配色表现较强的力度，因此可选用色相差大、明度差大、对比强、彩度高的色进行配色；弱的配色体现较弱的力度，因此可选用色相、明度类似的低彩度色进行配色。强色给人明快、强烈、兴奋等；弱色给人温婉、柔和、亲切、质朴等。

3.3.2 色彩的进退感

色彩的进退感是色相、明度、彩度、形状、面积等多种对比造成的视觉感受。暖色、浅色和纯色有向前的感觉，而冷色、深色和灰色则具有后退的感觉。深底色的进退感取决于色彩的明度和冷暖关系；浅底色的进退感取决于色彩的明度；灰色取决于色彩的彩度。色彩面积比例对比也影响进退感，相同面积和形状的红色与绿色并置，红色有前进感，绿色有后退感；如果在大面积的红底背景上画一小块绿色，则绿色代表前进，红色是后退的。

色彩的进退感在设计中的应用也很广泛。在平面设计中，色彩感觉有后退感的图案或图形，常用于底色或背景色的表现，可以起到衬托主题、渲染气氛的辅助作用。在室内设计中，小户型房间的墙壁刷上冷灰色会显得宽敞些；为了增强空间的层次感，可以把冷暖色与室内物品进行交替转换，营造丰富多元的空间情感。只有把握住进退感效果的特性，才能产生丰富多样的美妙构思。

图3.20　巴黎地铁站的橱窗设计

图3.21　诗蓝艺术历程画展　美术馆为保护作品，灯光总是昏暗柔和的

图3.22 2004雅典奥运会官方壁纸 明度高、色相差大的强配色

图3.23 冷色的墙面，跳跃的棕黄色，沙发、抱枕，色泽交替与造型转换，彰显主人的个性与品位

图3.24 以蓝色系为主，采用柠檬黄和较浅的天蓝色衔接大理石、灯具及墙面的色彩

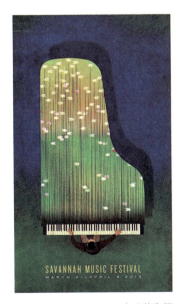 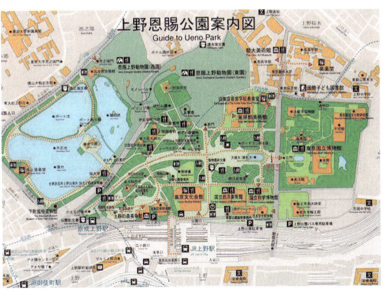

图3.25 SAVANNAH音乐节海报 后退感的颜色可以很好地衬托主题

图3.26 日本东京上野公园指示地图 灰色作为后退色，常用于背景色

3.4 色彩的共感觉

以一种领域的感觉引起另一种领域的感觉称为色彩的共感觉，也称为通感联想。共感觉是人们对物象色彩综合经验的统一直觉，从一定程度上来说，视觉、听觉、嗅觉、味觉是相互联系的。研究调查指出，在人的感官中，人体感官感受的深刻程度依次是：视觉（37%）＞嗅觉（23%）＞听觉（20%）＞味觉（15%）＞触觉（5%）。如果通过色彩将不同的感官调动起来，或感官之间形成交织，就能够使人们对同一件事物产生全新的感受。

3.4.1 色彩的听觉

听觉连接着色彩的感知，英国著名音乐家马利翁曾说过："音乐是听得见的色彩，色彩是看得见的音乐。"色彩与音乐、配色与和声之间有着美的共同感觉。白色光中析出的七种色彩与音阶中七个音联系起来，可以使色彩音乐进入新的领域。有人形容莫扎特的音乐是蓝色的，肖邦的音乐是绿色的，这说明音乐与色彩的关系是共容相通的。抽象派画家康定斯基第一次提出了色彩应该音乐化，他把红色比喻为乐队里的小号声，紫色是风笛发出的咦扬，蓝色是管风琴悠长的倾诉与祷告，而绿色是小提琴奏出的如歌行板。现代的色彩搭配，大多是通过主观色彩的配色，表现人们内心的情感和精神的体验，而这种形式显然与音乐表现情感的方式是相似的。一般来说，明度越高的色彩，其音阶感觉越高，而明度很低的色彩有重低音的感觉。在设计中可充分运用色彩的动静感、兴奋感与沉静感，产生视觉上的节奏感和韵律感，使设计与音乐相吻合，进行色彩搭配，就可以使设计画面的情绪得到更好的渲染，从而达到良好的记忆留存。

3.4.2 色彩的嗅觉

在人们的心理上，色彩具有嗅觉的感受是存在于生活经验中的由色到气息、由气息到色这种共同感觉，它是由人们生活中所接触过的食物联想而来。日本色彩学家内藤氏认为，黄色的感觉是二氧化硫的气味；茶色的感觉是幽香的檀香味；粉蓝色的感觉是淡淡的柯拜巴树脂味等。又如嗅到花的香味，就会联想到与此香味有关的色彩来，闻到优雅芬芳的香味，想到玫瑰红；闻到茉莉花的气味，想到白色；闻到甜橙的香味，想到橙色

视觉 37%　嗅觉 23%　听觉 20%　味觉 15%　触觉 5%

图3.27　感官设计的差异

图3.28　《音乐肖像画》油画作品　梅利莎·麦克拉肯（美）

图3.29　"声音雕塑"摄影　Martin Klimas（美）

图3.30 音乐海报 尼古拉斯·卓思乐（瑞士） 音乐的旋律与色彩的意象进行的巧妙的结合

图3.31 爱马仕女士淡香水 红色　　图3.32 爱马仕大地男士中性淡香水 黑色　　图3.33 宝格丽活力海洋香水 蓝色

图3.34 宝格丽海韵男士淡香水 茶色　　图3.35 未来食物工程 多种"营养素"的串联、聚集，与作为背景的玉米棒造型相配，使人产生无限遐想

和黄色。因此对于我们未曾嗅过的物体，往往会先以它拥有的外表色彩，来判断其气味。在包装设计中，往往利用色彩与嗅觉的关系反映商品的属性。

3.4.3 色彩的味觉

色彩的味觉感，主要来源于不同的色相，受到物体颜色的刺激而产生味觉的联想。色彩的味觉联想如果与形状结合在一起表达，可以增强其自身的特性。能激发食欲的色彩来自美味食品的外观，如红苹果甜，红辣椒辣等。在现代营销中，食品包装更多选择食品的固有色作为支配地位的

图3.36 高露洁玫瑰盐芝士口味海报　独特的牙膏味感通过色彩传达出来

图3.37 绝对伏特加水果口味系列　独特的图案，轻快缤纷的色彩，光是看看就已经"醉人"

图3.38 榨汁机平面创意广告　表达美味的颜色大部分是橙色、黄色或者红色，色彩味觉可以增进食欲

色彩去赋予产品味觉感。而不同类别的食品包装用色的色彩味觉与食品口味一致，以便增强消费者对其内在品质的信任度，如橙色表现橙子汁的甜味，而冷饮的包装中使用冷色会产生对食物冰凉清爽的感觉。大多数设计师在表示味道时，用的色也是基本相同的，如可口美味的饭菜大多数采用暖色系，著名的"麦当劳"的色彩选用的就是食欲强的红色与黄色。

3.5 色彩的抽象感觉

据科学考证：人的视觉和大脑一样，兴奋与抑制、工作与休息均交替进行，尽管光照与反射的情况相同，眼睛处于兴奋状态时，会觉得色彩明亮、鲜艳和丰富些；眼睛疲劳时会觉得色彩灰暗简单些。这是生理反应上分析色彩的抽象感觉。所谓色彩的抽象感觉是指色彩的明快和忧郁、兴奋和沉静、华丽与朴素等。

色彩的明快和忧郁与色彩的明度、彩度以及色相对比的强弱有关。明亮而鲜艳的颜色给人幸福感，深沉而灰暗的色彩使人忧郁；明亮的色彩组合容易产生明快感，灰暗的色彩组合容易产生忧郁感。暖色调一般都比较活泼明快，冷色调的色彩一般比较忧郁。在无彩色中，黑色与深灰色使人感到忧郁，白色与亮色使人感到阳光。对比强烈的色彩使人明快，对比弱的色彩使人忧郁。

色彩的兴奋和沉静与色彩的三要素有关，其中受彩度的影响更大。在色相上，偏红色和橙色的暖色让人感到兴奋；偏蓝色和青色的冷色让人感到镇定。例如在医学上，蓝色显得平稳、冷静，有利于克服病人的烦躁和冲动，绿色有利于病人休息，而红、橙色刺激感官，使人处于兴奋状态，

图3.39　玫瑰　多情

图3.40　枫叶　浓烈

图3.41　向日葵　明朗

图3.42　故宫金瓦　奢华

图3.43　菊花　纯洁

图3.44　蘑菇　生机

图3.45　荒漠　孤独　　　　图3.46　紫色的花　悲哀　荒木经惟（日）　　　　图3.47　服装　华美

可以增强食欲等。在明度上，高明度的色彩具有兴奋感，低明度的色彩具有沉静感。彩度方面，白、黑及彩度高的色给人以兴奋感、紧张感，灰及低彩度的色给人以沉静感、舒适感。在色彩对比上，对比强烈的色调会让人感到兴奋，对比弱的色调让人感到沉静。使人兴奋的色彩为积极色，使人沉静的色彩称为消极色。

色彩的华丽与朴素的感觉受彩度影响最大，明度其次，色相稍有影响。但在色彩设计中，一般要综合考虑色彩的彩度、明度和色相。总的来说，华丽的配色与强的配色相似，由彩度和明度均较高的一些明快的色组合而成；朴素的配色与弱的配色类似，由明度低、彩度低的色配合而成。彩度高的紫、红、橙、黄具有较强的华丽感，而蓝、绿和明度较低的冷色具有朴素和雅致感。使用色相差较大的纯色和白、黑配色时，因具有一定的明度差和彩度比而表现出华丽感。一般有彩色系具有华丽感，无彩

图3.48　意大利品牌AGNONA服装　简约

图3.49　《玩具总动员4》电影海报（美）

色系具有朴素感。华丽感还与材料的光泽有关，密度细腻有光泽感的材料给人以华丽的感觉；无光泽质地松软的给人以质朴的感觉。

《玩具总动员》通过数字媒体艺术的成功运用，为人们带来了非常震撼的视觉效果。画面色彩鲜艳、生动、有趣，情感饱满细腻，富有节奏感，展现出波普艺术风格。不仅使孩子感受到欢乐和善良，还能使成年人感受到层次更为丰富的内容。

3.6
色彩的视错觉

人的眼睛由于主观经验或不当的参照产生对色彩的错误判断和感知，即出现被知觉的物体色与客观的实际现状不一致的判断，简而言之就是"眼见非实"。色彩的视错觉并非客观存在，而主要是生理上的错觉，它是大脑皮层受外界刺激而造成的错误知觉，是由于人的生理结构和环境决定的，是一种视觉误导，不是一种主观的意识。色彩的错视还与物理因素和心理作用相关。

3.6.1 物理性错视

物理性错视是指应物理因素的刺激而导致的一种错误感知现象。色彩的色相、明度、彩度的差异，反映到人的大脑中，会产生温度、面积、空间、轻重以及情绪等方面的错觉。一般而言，暖色、亮色、纯色等具有膨胀、前进的感觉，而冷色、暗色、浊色等具有收缩、后退的感觉，将这些视错觉因素合理地组合运用，可以产生特殊的效果。就色彩对人的视觉产生膨胀与收缩感觉而言，如法国国旗三种色带的真实比例为35∶33∶37，而我们却感觉三种颜色面积相等，这是因为白色给人以扩张感，蓝色有收缩感，而红色的明度居中，从而让我们产生一种色视错觉的效果。

3.6.2 生理性错视

在色彩心理方面，色彩对人们的视觉感受有

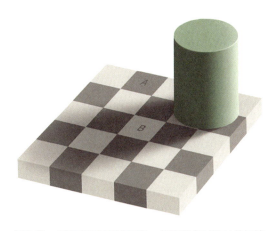

图3.50　A和B的明度是相同的，但视觉感受却是A的区域看起来更暗

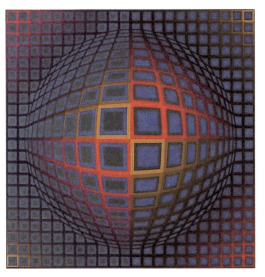

图3.51　《Vega-Nor》 维克托·瓦萨里利（法） 幻觉色彩在设计中能达到动态和迷幻的效果

图3.52　《佩克斯》 瓦萨里利（法）在二维平面上同时展现平面与立体的空间，带来视觉的运动感

一种刺激和象征作用。生理性错视是指由知觉活动而引起的一种错误感知现象。一般而言，静止的平面可以让人产生一种具有动态感受的错视觉图形，它主要是对几何图形进行反复排列、对比、分割和叠加等手法构成错觉性图形，形成一种有节奏的律动感觉，给人产生一种幻觉。

人眼在适应环境光源变化的过程中，还会有其他改变颜色感知的错觉。当我们注视一种高彩度的颜色一段的时间后，之后将视线转移到无色的区域，那么我们的视觉会产生幻象的错觉，我们所产生幻觉的颜色便是之前所注视的颜色的补色，这种由于视觉刺激已经消失之后形成的视觉感知叫作后像现象，或者是残像、余像。后像现象只是形成于人眼看色彩的过程中，它只是一直感觉，并不是现实中客观存在的真实色彩。

随着光学和生理科学的发展，20世纪60年代形成一种广泛使用光学错觉的视觉艺术——欧普艺术。欧普艺术的作品给人更多的是技巧，带来的是美学方面的欣赏，作品具有："残像和连续运动；线条干扰；炫目的效果；模棱两可的人物和可逆的视角；连续的颜色对比和色彩振动；并且在三维作品中有不同的视点和空间中元素的叠加。"

无论是绘画还是设计，幻觉色彩都是艺术家和设计师表现自己意图的奇妙手段。不过，在进行色彩设计时，应规避滥用和合理利用视错觉能够充实视觉心理学的理论研究，以此提高艺术设计的实践性。

欧普艺术家维克多·瓦萨里利为我们提供了最独特的图像和光学效果，他将出色的技术精度与对科学的认识相结合，通过创造深度、视角和运动的幻觉，分析感知视觉世界的方式，从而寻找艺术如何揭示真理的方式。

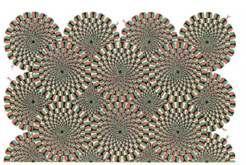

图3.53　方格错觉　赫曼（德）错视觉让一个静态的图形具有动态的效果

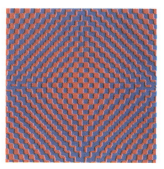

图3.54　不定的印象，眼睛会因对象的不同而发生改变

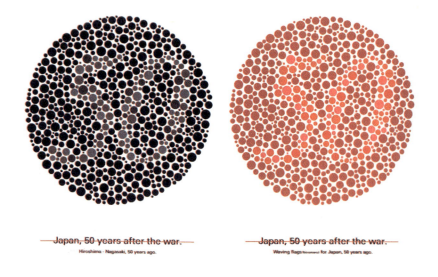

图3.55　《Japan，50 years after the war》　三木健（日）　巧妙的错视效果，将视觉性语言和触觉性语言并置在一起

思考和课题训练

1.思考题

（1）简述冷暖感、软硬感、进退感、强弱感、轻重感不同的心理感觉。
（2）简述视觉、听觉、嗅觉、味觉不同的心理感觉。
（3）简述色彩的抽象感觉。
（4）分析色彩错视的物理性特征和心理性特征。

2.课题训练

训练1：色彩的心理感觉练习。
目的：用色彩表现不同的心理感觉。
方法：以冷暖感、软硬感、强弱感、轻重感各构成一幅抽象作品。
时间：4课时。
要点：利用色彩的心理感觉特性，准确表现各种感觉效果。

训练2：色彩的心理感觉练习。
目的：用色彩表现不同的心理感觉。
方法：以视觉、听觉、嗅觉、味觉各构成一幅抽象作品。
时间：4课时。
要点：利用色彩的通感联想，准确表现各种感觉效果。

训练3：色彩的心理感觉练习。
目的：用色彩表现不同的心理感觉。
方法：以明快和忧郁、兴奋和沉静、华丽与朴素各构成一幅抽象作品。
时间：4课时。
要点：利用色彩的抽象感觉，准确表现各种感觉效果。

4 色彩的象征与联想

本章概述和目标

　　本章主要讲述色彩是一种物理现象，它本身并不具备情感、性格，人们能感受到色彩的情感，源于人们对生活经验积累的结果。无论是有彩色、无彩色还是特别色都有自己的性格特征，色彩的象征与联想是人们在长期感受、认识和运用色彩过程中总结形成的一种观念和共识。实际的色彩，不单纯只是感官上的美感意义而已，更要留意隐含的文化与历史意义。

本章要点

　　熟知有彩色、无彩色和特别色在生活经验和设计领域中的象征性表现。

学生作业

4.1

有彩色的象征表现

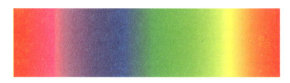

图4.1　RGB色谱（ps色板）

色彩作为一种物理现象，其最终目的是为了表达和传递某种强烈而复杂的心理情感。伊顿认为："色彩效果不仅应该在视觉上，而且应该在心灵上和象征上得到体会和理解。"有彩色与人类的色彩生理、心理体验最为紧密，最能刺激人的情感表现。

4.1.1　红色

图4.2　大红、桃红、砖红、玫瑰红（从左至右）

红色是最初的颜色，是一种较为纯正的色彩，是人们最早命名的颜色。在有些语言里"彩色"和"红色"用的是同一个词。红色是三原色之一，完全纯正的红色既不包含黄色也不包含蓝色，被称为品红。在可见光谱中，红色光波最长，并且接近可见光的极限，它入射空气的折射能力最小，辐射距离非常大，图像在视网膜上的位置最深，使视觉具有一种紧迫感和膨胀感，称为前进色。红色很容易引起人的视觉注意，使人有兴奋感。由于红光传导热能，这种日常经验的积累，给人带来温暖的感觉。

在自然界中，红花绽放初期是黄色，慢慢从花瓣根部产生橙红色、红色。红色的花朵果实给人留有红色艳丽、充实，饱满的印象。鲜红色表示生命和激情；粉红色细腻和柔软；红橙色浓而不透亮，具有厚度和温暖感。红色令人振奋、旺盛、活跃，具有强度和弹性，是热情、冲动、强有力的颜色。由于红色刺激性强烈，也会引起一些消极反应，如容易视觉疲劳，使人烦躁不安。

红色是人类生命情感的主导颜色，有红色的地方总有一种势不可挡的力量感和激情感。如果一个人的潜意识或视觉上与血液有关，就会产生恐怖和危险的感觉。红色在阳光下呈红橙色，具有明亮的色彩效果。常有人称中国为"红色中国"，这是因为在中国传统文化、儒家思想的影响下，

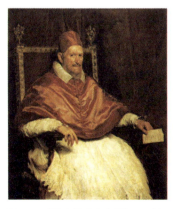

图4.3　《教皇英诺森十世》　委拉斯贵兹（西）　白色的法衣和红色的披肩形成了强烈的色彩对比，表现出艺术家高超的绘画技巧

图4.4　《英雄》电影海报　以红色为主色调表达影片内容

图4.5 草莓　　　　　　　　　　图4.6 香山红叶

图4.7 《大赦国际》海报 尤西·莱米尔（以色列）　　图4.8 大德竹尾画纸（TIF）有限公司纸品　　图4.10 《可口可乐》品牌宣传手册

图4.9 Sony Bravia平面广告

红色被认为是吉祥色、尊贵色，新婚寿诞、节日喜庆都与红色分不开。古代读书人在考取状元后要"脱去蓝衫换红袍"，事业日渐昌盛。中国的剪纸、灯笼、对联、压岁钱，都用红色展现节日的喜庆。此外，红色具主导地位，则有好斗的表现，如战争，反叛。

红色同蓝、白组合或混合，能散发出邪恶而危险的虚幻情绪，同黑色组合则能放射出一

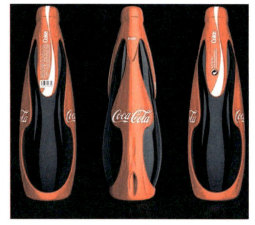

图4.11 《Coca-Cola Contour 100》海报　　图4.12 《可口可乐》品牌　未来包装设计

图4.13 功能饮料　创意包装设计——肌肉瓶Constantin Bolimond和Dmitril Pacukevich（俄）

种守旧的、传统的，或坚定的、高贵的，或恶鬼般的情调。红色和其他色融合时会产生变调的各种可能。红色精神是新时代的当代价值体现。时尚广告中的红色显得性感，例如，红色的嘴唇、红色的汽车、红色的内衣等。餐厅经常在餐桌上摆放红玫瑰以衬托浪漫的气氛，同时可以增强人的食欲感。在西方，红色常常出现在圣诞节、情人节等节日中。由于红色的注目性高，在宣传标语、广告中是最有力的宣传色、讯号色。

可口可乐品牌无疑激发着设计师的灵感来源，它的红色象征着热情、积极、温暖等特征，充满激情和活力；同时其红色充分体现了中国传统的颜色偏好和可口可乐想要传达给消费者的经营理念。

4.1.2　橙色

在可见光谱中，橙色光的波长在红色与黄色之间，其色性也在二者之间，既温暖又明亮。橙色是十分鲜艳生动的颜色，它较红色更暖，最鲜艳的橙色，应该是所有色彩中感觉最暖的色。橙色混入一点黑色或白色，会变成稳重、微妙而明亮，但与更多黑色混合时，就会变成焦土的颜色；橙色中加入较多的白色会感到甜味十足。橙色与蓝色互为补色，将两色搭配，可以增强画面的视觉冲击力，构成一种华丽、响亮、浓郁的审美感觉。

在自然界中，橙色使我们想到金色的秋天和丰收的水果，因此是一种充实、快乐而幸福的色彩。如橘子、柚、玉米、金瓜、南瓜、木瓜、波萝蜜、柿子等。橙色容易引起人们的食欲，给人以芬芳，甜蜜和略带酸味的感觉，具有充足、饱满、

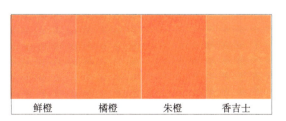

图4.14　鲜橙、橘橙、朱橙、香吉士（从左至右）

成熟和营养的印象，给人以"看上去好吃"的印象。

　　橙色是一种有创造性的颜色，它是为了吸引消费者注意而相互竞争的结果。橙色的房间可以促进人们的对话和思考，带给人友善、愉快的心情。橙色能够引起视觉上的注意，故狩猎者、道路工人常穿橙色的外套。橙色经常被用作问讯色、徽标色和宣传色，也较多地使用在食品的商标上。中世纪欧洲的贵族为抬高自己的身份，其服饰多选用更温暖的橙色。在亚洲，特别是在佛教国家，橙色代表光，是最高贵、最奢华的颜色。特别在印度，橙色是非常神圣的象征，因为橙色意味着勇敢。而荷兰人视橙色为活泼开朗、积极向上的颜色。古罗马时期，橙色

图4.15　《门》　克里斯托、珍妮·克劳德（保加利亚）　门与门之间的橙红色门帘形成一股橙色波浪，蔚为壮观

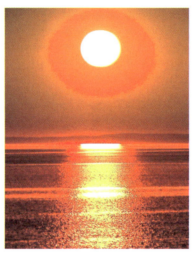

图4.17　落日风景

图4.18　大本德国家公园推广海报

图4.16　橙子

图4.19　褚橙包装设计　潘虎　采用橙色为主色调，蕴藏温暖，使之更加和谐

图4.20　芬达品牌海报

非常受到重视,在婚礼上,新娘会穿上橙色的结婚礼服,以此来表达对爱情与婚姻的忠诚与重视。

芬达以其高彩度和高明度的橙色树立了自己独有的品牌形象,新鲜的橙子在不借助外力的情况下,产生一种自爆的视觉效果,统一的橙趣品牌形象和大规模的全球营销活动为消费者创造更多乐趣,成为增强品牌和消费者情感互动的纽带。

4.1.3 黄色

在可见光谱中,黄光波长适中,与红色相比,眼睛更舒服一些。黄色的光能照明,早晚的阳光,黄色光具有最强的光感,给人留下了明亮、辉煌、灿烂和充满希望的印象。黄色是明度最高的颜色,也是最单纯的色彩表达,即使在高亮度下也能保持很强的彩度。黑色或紫色的衬托可使黄色的视觉冲击力更强。

《说文》曰:"黄,地之色也。"黄色是大地之色,是先民敬畏膜拜的对象,是最尊贵的颜色,是尊贵无比的天子色,包容并滋养万物,它象征着金钱和炫耀的权利。我国汉代已在官场中使用黄色,从隋代开始,"黄袍"为皇帝所独有,帝王以黄色作服饰、家具、装饰宫廷的色彩,加强了黄色的华贵、智谋、神秘和权威的感觉,"万色之尊"是正色中的正色,黄色是皇帝独享的颜色,代表着最高的政治权利。"天地玄黄"是古代先民混沌天地的原始色彩,"黄"与"玄"构成天与地的色彩对比,黄色的灿烂与辉煌象征着走出黑暗、照亮世界的光芒。黄色在宗教中被誉为崇高和信仰,如拜占庭的建筑、日本的神社、玉皇大帝的宝殿、佛祖如来的尊位、佛教圣地的墙壁等。黄色与道教也有不解之缘,传说中的皇帝和老子相配,共奉为祖师,道士的"黄冠""黄衣"意在与祖宗的神灵沟通。

黄色是骄傲的色彩。在自然界中,植物中的许多花都是明亮的黄色,如腊梅、玫瑰花、水仙花、郁金香、木兰、秋菊、杜鹃花、油菜花、向日葵等,给人娇嫩,芳香的色感。另外,成熟的农作物、秋收的谷物、成熟的水果、美味的小吃,蛋糕的颜色都呈现诱人的金黄色,给人一种饱腹、丰硕、甜美和酥脆的感觉。鲜黄的柠檬给人强烈的酸酸的印象,黄色是一个吸引食欲的颜色。

黄色除了有积极意义外,还有轻薄、软弱等的另一面,带有正、负两面的意义,如植物的黄化病,这是负面的。明亮的黄色是所有色彩中最容易让人疲劳,暗淡的黄色可以加强人们的注意力。黄色虽然含义多,但它的色性最不稳定,如黄色物体在黄色光照下常有失色的现象,黄色无法抵抗黑色或白色的侵蚀,当这两种颜色略微渗入时,黄色马上就会失去光泽。植物呈灰黄色,是衰败腐烂的象征;人面呈灰黄色,被视作病态;天空昏黄意味着黑暗降临;云层灰黄,预告着风

图4.21　大黄、柠檬黄、柳丁黄、米黄(从左至右)

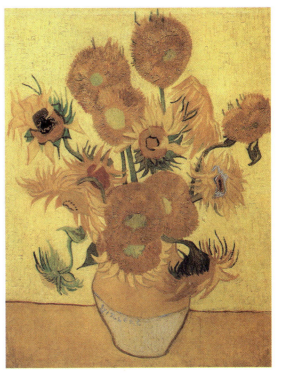

图4.22　《向日葵》　凡·高(荷兰)　黄色和棕色调的色彩表现出充满希望和阳光的美丽世界

暴来临。黄色也有象征酸涩、颓废、腐朽、暧昧、生病和异常的一面，但是黄土地、土豆，又给人朴实、浑厚、不娇饰做作的印象。黄色在现代的表现上则暗示明亮、强壮、明朗、希望等。黄色用于现代时装，表现出人的聪明、才智和青春，用于武士，黄色象征着勇猛和无畏。黄色有时往往又和低贱、色情、淫秽联系在一起，如黄色新闻、黄色书刊等。

黄色具有"最佳的远距离效果和醒目的近距离效果"，它是国际上公认的警示色彩。黄色的功效作用是醒目的，所以多用于标识牌、交通信号灯、清洁员的衣服和网球等，还有足球警告牌的颜色

图4.23 柠檬

图4.24 油菜花田

图4.25 草间弥生的南瓜作品

图4.26 "早安"咖啡主题海报

也是黄色。

日本艺术家草间弥生的南瓜，已超出了一颗蔬菜的意义，色彩上是亮黄色的原色，辨识度极强，让人看着有一种快感——想扑到颜色中去的神经特质。

美团外卖的颜色采用黄色，意味着外卖与食品和粮食的天然联系，单调而不乏味，显得干净利落；同时黄色给人一种阳光向上、亲切热情的感觉，满足消费者对配送时效性的高要求。

DHL是全球著名的邮递和物流集团，它们的广告清一色以黄色为基调，一直如此，从未改变，艳丽的深黄色，充满希望和活力，还可以给人们留下深刻印象，令人过目不忘。

图4.27　美团外卖品牌广告

图4.28　DHL海报　"有些东西不该拆开装运，DHL，为巨件而生"

4.1.4　土色

土色又称茶色，主要指土红、土黄、土绿、褚石、熟褐一类不在可见光谱上的混合色。它们是大地和木头的颜色，具有深邃、厚重、沉稳、寂寥、冷静的特征；它们是动物皮毛的颜色，有浓密、温暖、柔软、粗野的意象；如果视作表现普通劳动人民的皮肤，则有健康刚劲之美。19世纪法国现实主义画家米勒的绘画展现了平凡劳动者的诗情画意，用土色表现了衣衫褴褛、皮肤黝黑的劳动者，他们是疲惫、终日劳苦的贫困者。

在自然界中，土色是许多植物的果实与块茎

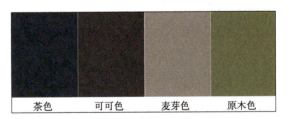

图4.29　茶色、可可色、麦芽色、原木色（从左至右）

的颜色，肥美、饱满，给人朴素、丰收、实惠的印象。同时，它们还是岩石、矿物以及持久性颜料的色，给人坚实、厚重、经久不变、物有所值的特点。但土色始终让人感到不可思议，作为色彩本身，它是受到歧视的。据调查，在所有颜色中，褐色是最中性的颜色，同时也是时装界常见的色

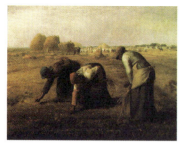

图4.30 《拾穗者》 米勒（法国） 堆成小山的麦垛和监督农民干活的主人，丰收的背景与辛苦的农民形成对比

图4.31 土豆

图4.32 芦苇

图4.33 土豆系列招贴 冈特·兰堡（德） 分解重组的土豆，艺术仪的表现出心中所寓意的精神符号

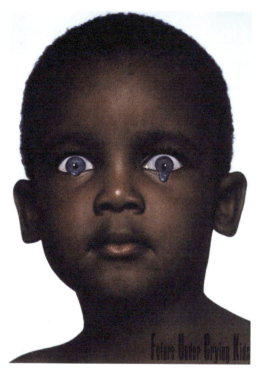

图4.34 《FUTURE UNDER CRYING KIDS》 海报 户田正寿（日） 黝黑皮肤儿童一双明亮的蓝眼睛，他的"眼泪"引发人类对未来的焦虑感

彩，许多年来，这种泥土色变幻着各种色调，一直是人们喜欢的色彩。作为空间的色彩，土色被视为具有积极的作用，它是淳朴厚实物质的颜色，与其配套的褐色，在家居设计中，是最受人欢迎的、舒适的色彩，屋顶及墙壁的木质包皮。褐色地毯是许多美丽家居的典型设计，用褐色装饰的房间显得既舒适又温馨。很久以前饮食产业就使用褐色，褐色是象征营养丰富的色彩，面包和高档巧克力就较多使用褐色。但褐色有时也不被人喜欢，给人邪恶、庸俗之感。各种土色系由于是趋于中性的色彩，在设计中能给人带来成熟稳重、理性自信和惬意之感。

土豆在德国成为一种文化现象，德国设计师冈特·兰堡以土豆为表现主题，将土豆削皮、缠绕、切块、上色，再堆砌……在构图时，他把土豆形的轮廓线和表面的颜色结合起来，通过平面的深度分离，使作品取得非同凡响的效果，获得超乎寻常的视觉感染力。

英国最大的咖啡连锁商COSTA的品牌形象，以"稳重"的土红色为主，给人一种温暖的感觉，营造一种"家"的氛围，体现一种具有情调的氛围和美妙的节奏，展现的是亲和温馨风格和浓郁飘香的咖啡文化。

图4.35 雀巢咖啡海报

4.1.5 绿色

图4.36 大绿、淡绿、橄榄绿、墨绿

绿色在可见光谱中，波长居中，绿色光非常适合眼睛的感受，人眼对绿色光波长的分辨能力最强，对绿光的反应最柔和，绿色光能使人得到最充分的休息。绿色的表现力具有广泛的运用性，它是混合色中最独立的颜色，是蓝色和黄色混合的颜色。阳光下的绿色，有一种生机盎然的青春活力，比其他颜色要更加夺目，给人以一种希望、欢乐和迷人的象征意义。

在自然界中，植物的绿色，可以表现丰收、满足、沉默、希望。绿色是大自然的颜色，也是生命的象征。"春风又绿江南岸"，这一佳句就展示着一种生命的复苏。绿色在日光照射下，从空气和水中吸取营养，因此，它也是农业、林业、畜牧业的象征。绿色生命和其他生命相同，显示出从出生、成长、繁殖、衰老到死亡的生命过程，并且每个阶段会显现出绿色的差异。春天的印象是粉绿、嫩绿、浅绿、草绿，是充满朝气的季节；仲夏的印象为中绿、翠绿、深绿，表现阳光、强烈、活力；秋季的印象是灰绿、土绿、橄榄绿，反映了忙碌、收获、成熟；灰蓝绿、灰土绿、蓝绿等色是冬季的印象，反映了萧条、衰老。

在形象设计配色中，绿色的使用频繁，低纯度的绿色更富于表现人物的内涵。绿色显得非常宽容、大度，无论蓝色混合还是黄色的渗入，仍然非常美丽。黄绿色单纯、年青；蓝绿色淳朴、豁达；含灰的绿色，显得沉稳、祥和，就像晚霞中的森林或晨雾笼罩的田野。当绿色变深时，其主要表现特征是沉稳、静逸。法国画家柯罗画笔下的灰绿色、深绿色就赋予一种典雅宁静、勃勃生机，又有浪漫主义的诗情画意。

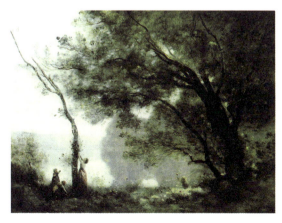

图4.37 《梦特芳丹的回忆》 柯罗（法国） 如梦似幻的田园之景，花香弥漫，波光潋滟，那是人类向往的居住之地

图4.38 青苹果

图4.39 森林

图4.40 保护自然海报 佐藤晃一（日） 片片绿叶中，突出一片以黑色处理的叶，令人意识到应好好保护大自然

图4.41 "人文关怀、永续发展"环保海报 吴峰 2019台湾国际平面设计奖

图4.42 世界自然基金会（WWF）视觉推广

图4.43 喜力啤酒广告海报 "啤酒的力量来自喜力" 独特创意的广告，给人带来一个清新的世界

邮政借橄榄枝的含义而用绿色，便是代表平安、和平和便于沟通之意。面对全球日益严重的环境问题，环境保护越来越受到重视，"绿水青山就是金山银山"，绿色作为令人愉悦的颜色，唤醒人类植树造林、绿化家园、美化生存环境。随着人们健康意识的增强，围绕人的健康、安全和幸福，开始倡导绿色设计的理念。绿色不但能让人的眼睛得到休息调整，还给人以清新的空气，有助于消除疲劳、缓解紧张、养身保健、辅助治疗，它是现代旅游度假与疗养环境的象征色。绿色包装就是在包装设计中，注重环保，倡导绿色设计的理念。

喜力啤酒采用的品牌色调是绿色，因为绿色被人类认为具有轻松、悠闲、回归大自然的感觉。同时，该产品的特点是强调原料天然纯正及酿造过程的性质，这为喜力啤酒独特的品牌形象奠定了坚实的基础。

4.1.6 蓝色

在可见光谱中，波长比蓝色光更长的是绿色光，略短的是紫色光，蓝色光进入大空气后，会形成反射、折射、散射等，光照射到物体上，形成反射后，肉眼看到的颜色就是蓝色。由于它在视网膜上成像的位置较浅，当红橙色被看作迫近色时，蓝色就是后退的远逝的色。蓝色很容易使人想到晴朗的天空，蔚蓝的大海，遥远的山脉，皑皑的冰雪，给人留下深远、透明、淡漠、流动、

图4.44 大蓝、天蓝、水蓝、深蓝（从左至右）

阴冷的印象。如果说红色与积极的、热烈的气氛相关，那么蓝色则是消极的、静的，是内省的、含蓄的，暗示智力。蓝色符合温和的、宁静的东西，适于表现停止成长、沉静、寒冷的冬天和阴暗的地方。

蓝色是一种高冷凉爽的色彩，天蓝色被定为冷极色，鲜为人知的地方往往是蓝色的所在。蓝色能带给人阔朗开放的视野，从碧空、冰川、海洋到无垠的宇宙世界，故画家和电影工作者经常用蓝色表现神秘的印象，表现人类幻象的另一世界。西方绘画中的圣母大多穿一件蓝袍，因为蓝色使人觉得温和静穆。后印象派画家凡·高在很多作品中体现出他对蓝色的偏爱。蓝色也有多重含义，蓝与明亮颜色在一块时，多呈现出锐意进取的意味，蓝与暗淡的颜色结合时，会产生恐慌、疏离、孤影和毁灭的含义。现代人认为蓝色是科学探讨的领域，这是因为蓝色容易给人以冷静、沉思、智慧和征服自然的力量感。

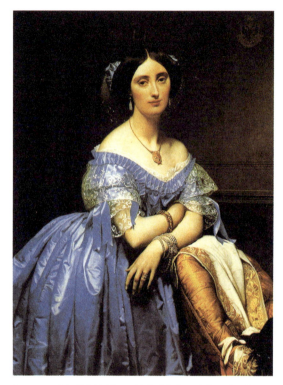

图4.45 《加拉的波琳娜·埃莲诺尔》 安格尔（法） 纯净的蓝色，优雅而娇美的贵族气

与其他颜色相比，蓝色显得更加朴素、沉着和稳重，更受人欢迎，据调查40%的男性和36%的女性最喜欢的颜色是蓝色，而且几乎没有人不喜欢蓝色。对于普通百姓而言，蓝色染料低廉，因此，蓝色是民间使用最广的颜色之一，蓝色土布衣服是穷苦劳动人民的象征，如蓝色的衣裳、门帘、青花瓷等。蓝色受到如此的喜欢，还因为这种颜色象征着许多美好的东西：它代表着好感、

图4.46 《青响》 东山魁夷（日本） 蓝色的寂静与富饶的宇宙表达得淋漓尽致

图4.47 蓝莓

图4.48 大海

图4.49 《海洋奇缘》电影海报

图4.50 CCTV-2财经标志 蓝色的曲线箭头，隐藏着一堆图标、字符，代表着经济运动的场景

图4.51 2020东京奥运会艺术海报

和谐、友好和友谊。蓝色并不完全代表情感上的冷漠，它只代表一种平静、理性与纯净而已。

在商业美术中，蓝色与白色一样不能引起食欲感，但能表示寒冷，蓝色成为冷冻食品的标志色，可作食欲色的陪衬色。蓝色具有可信赖、忠诚的感觉，所以适合运用在网页、包装、VI设计中。许多银行和金融机关的广告中都运用蓝色，警察和飞机机长的制服多使用蓝色。

图4.52 2020东京奥运会的物料延展设计

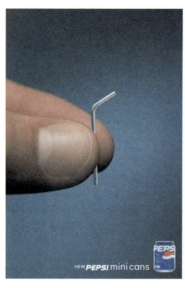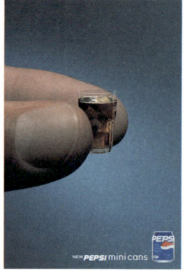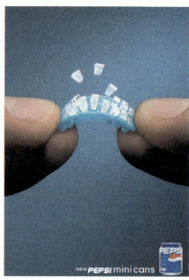

图4.53 百事可乐迷你罐招贴设计

图4.54 ONE SHOW百事可乐广告创意概念设计

东京艺术家野老朝雄设计的"组市松纹"东京奥运会标志，采用日本江户时代流行的"市松模样"方格图纹，配以日本传统色彩靛蓝色，美观雅致。通过精确的数学计算，可以创建数亿个不同的图案，体现了科技与手工的完美结合。

百事可乐的标识以"微笑"作为符号，体现其积极乐观的精神追求，百事可乐的蓝色象征着广阔的宇宙，它包含着无限的神秘感和难以抵挡，代表着年轻、积极的生活情趣。

4.1.7 紫色

在可见光谱中，紫色光波波长最短，眼睛对紫色光变化的分辨力是极弱的，紫色光不导热，也不照明，对紫色光的知觉度最低，因此，紫色容易让人感到疲劳。无论是自然界还是现实生活中，紫色都是不常见的颜色，只有一小部分植物、宝石呈现紫色。因此紫色有神秘的印象，显现出高贵、虔诚、优雅、自傲、诡异的感觉。

紫是黄的补色，其特性和黄色正好相反，如果说黄色与意识有关，那么紫色象征意识的丧失。紫色是红色和蓝色的混合色，它代表一种混合的情绪，让人感觉暧昧、不客观、不自信，用蓝紫色表现孤独与献身，淡紫色有美的魅力，用紫红色暗示神圣之爱的怜悯。紫色作为两性之间的混合色，被认为是20世纪70年代女权运动的色彩。在很多西方国家，紫色经常作为晚礼服的颜色出席各种舞会，这是因为该颜色同时具有鲜红色的一面和淡蓝色的一面。其亮部表示光明面、积极性，暗部象征黑暗面、消极性。同时紫色显得极富多义性，明亮时，尊严、奢华、雄心，表示优雅、美好的情绪，具有魔力，是才智的象征；紫色紫色深暗时，潜伏灾难，有一种威胁压迫的感受，又是迷信、压迫感的体现，以及突然爆发的力量，也很容易引起人心理上的困苦和焦虑。紫色在中

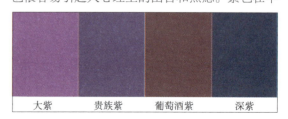

图4.55 大紫、贵族紫、葡萄酒紫、深紫（从左至右）

国传统文化中有祥瑞之气,"紫气东来"指的是人们相信紫色代表吉祥、祥瑞。紫色也与宗教信仰密切相关,在基督教中,紫色是代表至高无上和来自圣灵的力量。

紫色也容易传达消极、不受欢迎的感觉。孔子曰"恶紫之夺朱也",表明他讨厌用紫色取代红色。歌德认为,淡紫色是"并无快乐的某种热闹"。西方人认为它是构成虚荣的色调,其意在于紫色要慎用。尽管它不如蓝色冷,但红色的渗入使其显得错综复杂且自相矛盾。它处于冷热不定的状态,其低亮度构成了该颜色的心理消极感。紫色中混入其他颜色时,很容易让画面显得脏,也能表现各种各样的感情,等级很难辨别。与黄色不同,紫色可以通过渐变的层次反映色彩的心理变化。暗紫色中混入少量的白色,将会变成一种十分优美和柔和的颜色。随着白色的不断添加,会连续产生层次丰富的色彩关系,其中的每一层次都显得柔美、温馨、恬静。研究表明:紫色是典型的时尚色,它能够激发人们的想象力,因此儿童的房间的家居装饰,如墙面漆、饰品等会经常使用紫色。

紫色是纽约大学的象征,学校的旗帜、校徽、手册,乃至空中飞动的帽穗,校服,无一不是紫色。紫色作为纽约大学的主色调,成为大学品牌的标识性信息和核心要素。

4.1.8 有彩色的象征意义与文化联系

以下表格部分参照美国设计师肖恩·亚当斯的研究成果。

图4.56 葡萄

图4.57 晚霞

图4.58 《花之灵》 王小慧 从女性视角诠释花卉意象

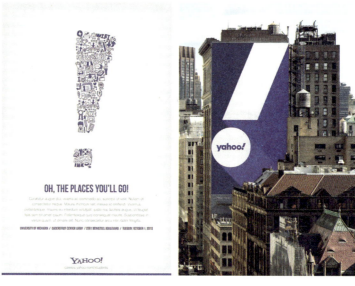

图4.59　极简化海报设计，使设计专注于最基本、最必要的元素，而不是杂乱无章和分散注意力的设计

图4.60　雅虎海报设计　紫色体现的是神秘，激发人的想象力，与互联网门户的工作相契合，吸引人们去使用搜索

图4.61　雅虎品牌形象设计

图4.62　雅虎品牌网页设计

图4.63　纽约大学旗帜设计

图4.65　纽约大学斯特恩商学院手册展开图

图4.64　纽约大学T恤设计

表4.1 有彩色的象征意义与文化联系

颜色	具体关联	积极关联	消极关联	文化关联			
红	玫瑰 草莓 山楂 心脏 国旗 血液 火焰 春节	激情 爱 热情 庄严 吉祥 能量 喜庆 革命	警告 危险 禁止 暴力 冲动 杀戮 愤怒 紧张	非洲	指死亡、哀悼	法国	代表男子气概
				亚洲	在大部分地区，红色象征着婚姻、繁荣和快乐。在印度，红色是士兵的象征		
橙	橘子 橙子 胡萝卜 南瓜 柿子 果汁 落叶 糕点	热闹 丰硕 活力 温情 光辉 青春 动感 吸引力	吵闹 极端 愚蠢 警示 麻烦	爱尔兰	意味着北爱尔兰的清教徒运动	美国	在本土文化中，橙色关乎学问及亲属关系
				印度	象征着印度教	荷兰	橘色是荷兰国色，因为荷兰君主来自奥兰治——拿骚家族
黄	香蕉 柠檬 蛋黄 玉米 太阳 菊花 油菜花 向日葵	明快 活泼 希望 愉悦 豪华 尊贵 丰收 光明	嫉妒 胆怯 孤独 脆弱 冷漠 严峻 警示	佛教	和尚身穿橘黄色长袍	日本	黄色关乎勇气
				印度	黄色是商人和农民的象征。在印度教文化中，身穿黄色衣服庆祝春天的到来	埃及和缅甸	寓意哀痛
绿	植物 草原 庄稼 山岳 森林 黄瓜 青苹果 邮政	安全 生命 平静 和谐 成长 治愈 新鲜 清爽	疲劳 嫉妒 消极 胆小 有毒 腐蚀 缺乏创意	爱尔兰	绿色和这个国家有着紧密的联系	凯尔特文化	绿人是丰产之神
				美国	在美国原住民文化中，绿色和意愿或者人的意志相关		
蓝	天空 海洋 地球 宇宙 远山 蓝宝石 鸢尾花	科技 理智 清爽 速度 宁静 广阔 和平 知识	忧郁 寂寞 沮丧 冷漠 寒冷 分散	西方	在西方婚礼中，蓝色寓意为爱	伊朗	哀悼色
				世界范围	在大部分地区，蓝色是具有男子气概的一种色彩，同时也是企业最常用的色彩		
紫	葡萄 茄子 山竹 桑葚 薰衣草 紫罗兰 紫甘蓝	高贵 权威 浪漫 优雅 神秘 端庄 财富 智慧	凋落 悲哀 病态 忧郁 嫉妒 疯狂 夸张 残忍	拉丁美洲	紫色寓意死亡	日本	紫色代表着仪式、启迪和傲慢
				泰国	寡妇着紫色衣服祭奠丈夫的逝去		

4.2 无彩色的象征表现

无彩色是指没有明显色相存在，指黑色、白色和由黑白色调和而成的各种不同层次的灰色。无彩色只有一种基本特性——明度。无彩色属于中性色彩，没有强烈个性，与任何颜色都容易调和，但在象征表现上与有彩色具有同样的价值。

4.2.1 黑色

《释名》中："黑，晦也。"《说文》曰："黑，火所熏之色也。"从理论上讲，黑色是无光无色之色，同时，又是火熏之色。黑色的明度是最低的，在生活中，只要光照暗淡或物体反射可见光的能力弱，都会呈现出黑色的效果，故黑色常与黑暗和黑夜联系在一起。一方面，黑色使人得到休息、安静、沉思，黑色有执着、严肃、庄重和坚韧之感。另一方面，黑色会使人失去方向，给人阴森、恐怖、烦恼、忧伤、深思、悲痛、甚至绝望等印象。在这两方面之间，黑色还会有捉摸不定、神秘莫测等印象。

一切物质结束时均为黑色：腐烂的肉是黑色，腐烂的植物，坏死的牙齿都会变成黑色。抽象派大师康定斯基这样描述黑色："黑色的基调是毫无希望的沉寂……黑色犹如死亡的寂静，表面上黑色是色彩中最缺乏调子的颜色。"绝对的黑色就是不反射投射物体的颜色，物体吸收了任何波长的光线。黑色是一种独立性极强的颜色，它是其他颜色无法代替的，"黑暗"和"肮脏"是对黑色的自然联想。佛家称世间一切恶事为"黑业"（恶业），称凶日为"黑道日"（不祥之日）。在民间，黑色被视为阴冷之色，渗透着凶象，是举行葬礼的常用之色。但在中国传统文人画领域中，黑色用来营造书画意境，起到塑造形象，表达文人情趣的作用，笔墨之法在传统绘画中占有极其重要的作用。

黑色始终是最经典的、最前卫的颜色，是尊贵、得体、理智的绅士色彩，也是最没有风险的高雅颜色。高端黑色轿车，尊贵而优雅。黑色是男士们的正装和礼服的用色。优雅印象的黑色也是高价皮革产品的首选。在高档包装的商品中，黑色包装的情况也很多，这是因为与白色相比，黑色的包装具有分量感、价值感和浓缩感。但是黑色不可能引起人的食欲感，也不可能产生明亮、鲜艳、洁净的印象。黑色与其他色彩搭配时，最为深沉，重量感最强，属于极好的背景色，它既可以让其他颜色显得更加明亮、更加集中，同时也可以增加黑色的光感与色感。

香奈儿品牌所要传达的是奢华高贵气质及愉悦受众的眼神，黑色与其他颜色的搭配，令其他色彩显得深邃悠远，优雅中诱惑无限，将欲望与克制、浪漫与严谨这些矛盾的特性完美融合，最能够刺激观众的购买欲望，激发消费者的品牌记忆度和购买欲望。

图4.66 黑色的风景让人失去方向，给人阴森、恐怖、忧伤、消极、捉摸不定的印象

图4.67 黑天鹅海报

图4.68 Morisawa三木健（日） 黑白的图形，象形文字的造型，诉说来自远古的声音

图4.69 "名古屋国际设计中心"成立海报 佐藤景一（日）

图4.70 多摩美术大学博士课程毕业海报 佐藤景一（日）

4.2.2 白色

白色是由光谱中所有可见光均匀混合而成，称全色光，通常被认为是"无色"。白色明度最高，它是明亮的颜色，无色相，是所有色彩中最完美的极端颜色。无论在哪里，它不仅是无瑕疵的流行颜色，而且是负面印象最少的色彩。白色是明亮、洁净、朴实、简单、优雅、平和的象征，添加任何其他色彩都会让它变得不完美。白色与光芒、光线近义，通过与黑色搭配显示其理想化。

在古人的观念中，白色呈凶象，是葬礼之色。在中国民间，丧葬事称为"白事"，在举行葬礼设的灵堂，挂白帘、守灵人要穿白衣、扎白带、佩白花，以表示哀思。古代重要建筑的基座都要用汉白玉建造，寓意为通向天堂的云阶。白色，又称"素色"，孔子在论语中说："绘事后素"，意为画面完成后应是清白素雅的。白色又被形容为清白人格和尊贵之色，"显洁白之士,昭无欲之路"（《汉书·匡衡传》），提醒人们处世要"出淤泥而不染"。中国古代的白瓷就有清白之意，如宋代的白瓷是一种侍奉神灵的高贵器皿，明清瓷器以白色作为最基本的色彩。但是白色有时也代表不熟悉和不确定的色彩。

白色可以使人联想到医院、又是冰雪的色，云彩的色，给人有寒凉、轻盈、单薄的印象。在化妆品中，白色配以粉红色、鲜明的蓝色和薄荷绿色，给人以柔和、时尚、温馨的感觉。白色没

图4.71 云南沧源班老白塔

图4.72 承德山庄的雪景 沉静、洁白、坚韧，哲理隽永清纯，意境博大精深，别有一番情趣在心头

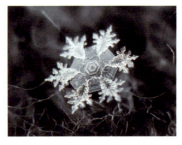
图4.73 白色雪花

图4.74 傻瓜灯泡 极简主义产品设计

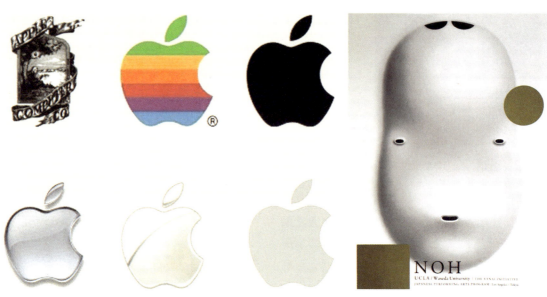

图4.75 苹果的"白色"视觉元素使得产品具备更高的识别度

图4.76 宣传传统技能海报 原研哉（日）
以三味线、狂言、能、日本舞蹈为主体，展现面具的成型过程

有强烈的个性，虽然糖盐醋酸都是白色，但无法使人想到甜、咸、苦、酸。单一的白色也不会引起食欲，但在引起食欲的色中少不了白色，因为它表现出洁净感又易与其他色形成配合。

白色是清洁的代名词，给人洁净、整齐的心理满足感，所以多用于个人卫生和健康用品，在工业设计特别是家电设计中，运用白色可以调节人的心理情绪。白色的新娘礼服通常与时尚联系在一起。对于当代设计，白色极简的极致之美，让设计更高级、更安静。

日本设计师原研哉的平面设计，自然简约，几乎接近于白，融合了日本传统美学和西方简约设计的内涵，剥离了多余的设计，还原物品本质的特性。在梅田医院导视系统中，纯白色的棉布作为医院导视标志的载体，透露出自然、淡雅、柔和、洁白、温馨之感，及以人为本的设计理念。

图4.77 日本梅田医院导视系统 原研哉（日）

4.2.3 灰色

从光学上看，灰色是居于白与黑之间多层次变化的颜色，它是黑与白混合形成的，属于中等明度，是无彩度及低彩度的色。在色彩世界中，灰色可能是最被动的颜色，它是没有个性、顺从、忧虑和不自信的色彩，在灰色中完美的白色受到了玷污，黑色的力量被破坏和削弱。灰色是完全中性的颜色，取决于相邻的色彩获得新的生命，一旦灰色接近温暖、明亮的暖色时，就会显出沉稳的性格；若靠近冷色，则变为温暖的灰色。灰色意味着所有的一切都是无比的安静，是视觉上最合理的休息点。

灰色同时是一种大众易接受的色，因为它和谐、大方、典雅、不张扬，又能很好地与其他色配合，故而是生活中的常用色。城市里人流的熙熙攘攘，使得要求安静幽雅成为人们普遍的心理状态，这时灰色调往往受到城市市民的欢迎。漂亮的灰色如带红味的灰，互补色按不同比例混合的各种灰色，有时也给人以高雅、精致、含混、回味无穷的印象。

从生理上看，灰色对视觉刺激适中，灰不眩目，也不晦暗，属于视觉感最为协调的颜色，也是最容易感到疲劳的颜色。因此，对灰色的视觉以及心理反应处于放松状态。没有喜悦感，甚至有一种空虚、无聊、压抑、颓丧感。绚亮的色彩被灰

图4.78　灰色的四个层次

图4.79　《少妇肖像》　维米尔（荷兰）　灰色的把握和光线的处理，使画面产生一种流动、优雅的气氛

图4.80　火山风景摄影

图4.81　戏剧招贴　冈特·兰堡（德国）　视觉的空间转换自然地引导观赏者的视线流动并最终定格在人的眼睛上

色遮盖，就显得脏、旧、不洁净、不动人，表现出灰色的消极面。黑色与白色混合后得到的是最混沌的色彩，灰色被抽象为代表一切朦胧情绪的颜色。同时，被调查者面对色彩模板所产生的困惑反映出灰色的善变性。

歌剧《费加罗的婚礼》以灰色为主要色调，歌剧的每个场景都伴随着人物处境的变化与灰色调的变换，生动地表现出人类微妙的情感世界，超越了失意囚徒的灰色梦想，使戏剧冲突达到了艺术的最高点。

《辛德勒的名单》的海报，强烈的明暗色调对比突显了恐怖、绝望、冲突、苍白与无助。灰色作为主要基调带有明显的寓意，呈现出历史的残酷和磨难，一点点残红传达出对生存的乞求，包含着人性的光辉，红色羸弱却显得那么醒目。

图4.82　海报设计　杰森·芒恩（美）

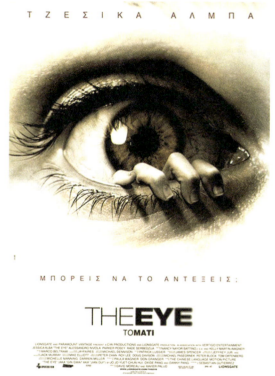

图4.83　《The Eye》电影海报设计

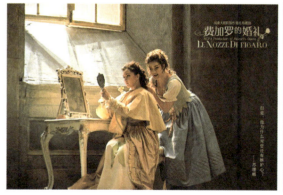
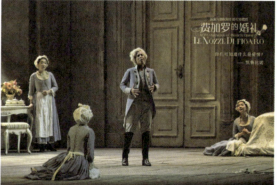

图4.84　《费加罗的婚礼》歌剧海报　灰色调生动地表现出人类微妙的情感世界

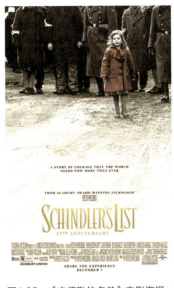

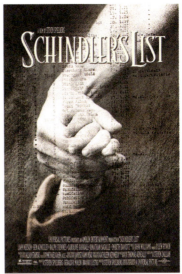

图4.85 《辛德勒的名单》电影海报　电影展示了一个灰色的世界

4.2.4　无彩色的象征意义与文化联系

参照美国设计师肖恩·亚当斯的研究成果。

表4.2　无彩色的象征意义与文化联系

颜色	具体关联	积极关联	消极关联	文化关联			
黑	头发 煤炭 墨水 夜晚 西装 芝麻 葬礼 黑人	稳重 高贵 严肃 庄严 神秘 力量 深沉 权威	黑暗 悲哀 肮脏 死亡 压抑 恐怖 邪恶 消极	亚洲	黑色与职业、知识和死亡有关	欧美	对年轻人来说，黑色是代表叛逆
				世界范围	指代撒哈拉沙漠以南的黑色皮肤的非洲血统		
白	云朵 雪花 食盐 棉花 医生 墙壁 纸巾 牛奶	纯洁 朴素 明亮 神圣 干净 正直 光明 温柔	孤独 脆弱 冷漠 严峻	中日地区	白色是葬礼的颜色	欧美	指代白人血统的浅肤色人群
				印度	已婚妇女穿白色寓意不开心	世界范围	全世界范围来说，白旗象征休战
灰	烟灰 阴天 老鼠 水泥 金属	沉稳 谦逊 考究 温和 平衡 安全 成熟 高雅	沮丧 颓废 阴沉 压抑 迷茫 消极 寂寞 冷淡	亚洲	代表着乐于助人的人以及旅行	世界范围	灰色常与银器和货币有关
				美洲	灰色代表工业。对于美洲原住民来说，灰色关乎荣誉和友谊		

4.3 特别色的象征表现

特别色是指在色彩当中比较特殊的金、银、铜色以及荧光色等。金银色是色彩中最为豪华奢侈的颜色，具有美丽而鲜艳的光泽和质感，金色和银色虽然不能与其他颜色相混合而产生间色，但他们能够与各种颜色轻易组合搭配，给人以富贵、光彩、繁华之感，象征权力和富有。金银色也是稀有、高价的贵金属。金色偏暖，象征财富、奢华，体现高级感和很强的存在感，强调豪华与艳丽的意象；银色偏冷，不像金色那样华丽夸张，银色显得高雅、清澈。金色是王公贵族的豪华装饰，宫殿、皇冠头饰、金色餐具等，都为金色，象征着皇帝高高在上的权威；金色也是佛教的色彩，象征着佛法的光芒以及超然的境界。中国传统绘画上所用的黄金，都是用锤成的金箔的再制品。银色像灰色一样，给人高端大气之感，体现一种人工和大都市的意象。在当前色彩流行趋势中扮演重要的角色，在展示高科技色彩运用技术的同时，给人以稀有、节俭、高贵和温柔的印象。时尚的银灰色代表现代轻金属的色彩和具有速度的色彩，在工业产品设计中使用具有时尚色彩倾向的银灰色，显得既前卫，又有人性化的情感因素，故轿车和家电产品以银灰色居多。

在现代设计中，特别色使人舒缓、温暖、诱人，这类色彩随着时间的推移和不断使用效果越来越好，将这些色调任意搭配可以产生温暖的感观效果；同时，当画面的色彩搭配过于刺激时，适当的用特别色点缀能起到很好的调和作用和画龙点睛的作用。但是，大面积使用或者过度使用特别色，会让整体配色失去格调。

维也纳分离派的杰出领袖画家克里姆特，将金色作为他画作的标志性色彩符号。他通过研究拜占庭镶嵌壁画，巧妙地运用金银箔装饰画面，平涂的画面和富丽璀璨的装饰效果，弥漫着强烈的个性气质。金色玻璃镶嵌在人物周围，营造一种华丽、高贵、独特又神秘的宗教氛围。

《黄金时代》电影海报以其独特的美学水准，象征化的语言符号、诗意化的空间与意境创造，传达了电影的内涵。近乎萧条的银灰色笔触和"笔锋"锻出的一抹金色，将中国传统美学的内在意蕴和形式意味融进海报中，完美地诠释了电影的主题与精神。

图4.86　金色

图4.87　银色

图4.88　金黄色的玻璃碎片，基督形象占据着画面的中心，体现出宗教的永恒力量

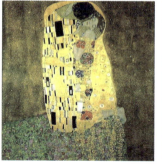

图4.89　《吻》　克里姆特（奥地利）　1908年

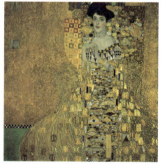

图4.90　《阿黛尔1号》　克里姆特（奥地利）　1907年

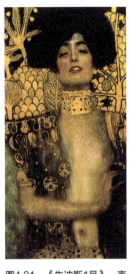

图4.91 《朱迪斯1号》 克里姆特（奥地利） 1901年

图4.92 《黄金时代》电影海报 黄海

图4.93 金色门环

图4.94 《海报的价值：滥觞期还是黄金时代》海报设计

图4.95 《起点》电影海报设计

图4.96 可口可乐金色与银色瓶装设计

图4.97 银色保时捷918

图4.98 迈凯轮mp4-12c银色超级跑车

4.4

色彩搭配的象征性

4.4.1 无彩色系的搭配

无彩色系中的黑、白、灰色是具有独立个性和内涵的颜色，它们各自发挥着自己的优势，通过简洁、直接的表达使设计具有与众不同的个性特点。这三种颜色虽然视觉对比感强烈，但是彼此间协调、融合，有着极强的合作性和包容性，合理运用无彩色可以使画面效果和谐统一，构成一种美的旋律。无彩色的运用能增强画面的视觉层次感和空间感，从而能够拉开主体图形与背景色的距离，更好凸显画面主体。合理使用无彩色能使平淡的画面变得新奇活跃，并能够突出并强化视觉焦点，使设计具有很强的视觉冲击力与导向性。当时尚的潮流开始左右人们判断的时候，很多人对色彩的审美和喜好也会发生变化，如当今的中国，崇尚西式婚礼的年轻人会用黑白色作为主喜色。

中国传统美学中有"计白当黑"之说，"黑"在设计中为实空间，"白"为虚空间。留白给人以空灵的美感，它是对想象空间的设计，并不是指画面空白处就是白色的，而是指空白本身就存在于画面中。留白设计是对无彩色设计的一种延伸，往往是为了强调主题，表达的内容更含蓄、更深刻、更丰富、更有意境。空白也是作为疏密、虚实对比的特殊空间。中国传统水墨画的有意留白往往能带给人一种回味无穷想象。设计作品中的留白可以使画面感觉清晰、透气，使作品具有一种节奏和韵律的美感。

日本设计大师福田繁雄的作品巧妙利用正负

图4.99 《格尔尼卡》 毕加索（西） 采用分解立体构成法，通过黑、白、灰三色，表现出一种阴郁、情景恐怖，充满悲剧的画面气氛

图4.100 个展宣传海报 福田繁雄（日）

图4.101 "开启"2020东京奥运会主题海报 沼浩治(日)

图4.102 Prada专卖店 环境产生的孤寂感与追求世人瞩目的奢侈消费,在这里形成了鲜明反差

图形、矛盾空间、同构图形等错视觉表现语言,通过严谨的构图,黑白的色彩形成虚实互补、互生互存,创造出简洁而有象征意义的图形世界。

4.4.2 有彩色与无彩色的搭配

有彩色与无彩色之间的搭配相互衬托,可以形成非常完美的视觉效果。中国画的色彩结构就是色彩与笔墨的关系,王学浩在《山南论画》中认为:"画中设色,所以补笔墨之不足,显笔墨之妙处,若使色自为色,笔墨自为笔墨,必至如涂涂附矣。"华翼纶《画说》所说的"设色必於墨本求工",其意思也是这样,虽然色彩与墨色是不平等的,但也同样强调有彩色与无彩色的相互映衬。

有彩色有着丰富的颜色,有彩色的运用拥有目的性,可以表现出各式各样的色彩效果,传递画面不同的象征意义。如对于四季不同的感觉,色彩给予人不同的联想:春天是万物初生的季节,故称青色;夏天赤日炎炎,称为朱夏;秋日霜露色白,称为素秋;冬天阴冷严寒,故是玄冬。而无彩色在表现画面内容时显得比较简明、单一。

图4.103 Spakct男短袖套装 户外运动服装有彩色与无彩色的搭配

无彩色不论是作为主体还是点缀,都能有效的衬托出有彩色的丰富,控制了有彩色的过渡张力,都能够给作品带来精彩。一方面可以用无彩色对鲜艳的有彩色进行中和,起到平衡画面、稳定重心的作用;另一方面有彩色的使用可以避免单纯

的无彩色缺乏活力的特点。

在色彩设计中，根据设计的需要，将有彩色和无彩色进行合理搭配，不失沉稳和谐，以展现不同风格的配色效果，传达色彩的象征意义。

（1）大面积有彩色与小面积无彩色的搭配。通过大面积的有彩色搭配小面积的无彩色，用以衬托主体，可以提高有彩色在画面中的视觉表现力。小面积的无彩色作为"间隔色"和局部色，利用无彩色衬托有彩色，可以进一步突显有彩色的视觉效果。

（2）大面积无彩色与小面积有彩色的搭配。无彩色可以有效降低有彩色带来的色彩混乱的效果，展现含蓄冷静的品格。无彩色有时也会显得过于压抑和沉闷，而鲜艳夺目的有彩色更能引起视觉关注，可以让画面更加活跃、生动，起到点缀和装饰的效果，产生聚焦作用，吸引受众的眼球，也能更好地表达画面的主题内容。

在户外服装设计中，有彩色的使用，尤其是鲜艳色彩的服装可以刺激人的视觉感官，而无彩色可以和任何有彩色搭配，对鲜艳的颜色起到有效的调节作用，使整体的服装搭配呈现更加丰富细腻的视觉美感。

图4.104　苹果iPod广告　鲜艳的背景色彩与动感的音乐剪影结合在一起，感觉到色彩在跳动

思考和课题训练

1.思考题

（1）简述色彩中有彩色的象征与联想。
（2）简述色彩中无彩色的象征与联想。
（3）简述色彩中特别色的象征与联想。
（4）简述色彩组合的情感特征及象征性。

2.课题训练

训练1：有彩色的象征与联想练习。
目的：研究色彩的情感表现，尝试以有彩色为主表达精神情感，色彩要有一定的象征意义。
方法：用抽象色彩组合表现酸、甜、苦、辣或其他情感。
时间：4课时。
要点：理解有彩色与精神情感之间的关系。

训练2：无彩色的象征与联想练习。
目的：研究色彩的情感表现，尝试以无彩色为主表达精神情感，色彩要有一定的象征意义。
方法：用抽象色彩组合表现烦恼、孤寂、彷徨或其他情感。
时间：4课时。
要点：理解无彩色与精神情感之间的关系。

5 色彩的视觉启示

本章概述和目标

本章主要讲诉自然色彩、民俗色彩、传统色彩、绘画色彩、流行色彩的搭配规律，在感知、分析、领会色彩的同时。通过本章的学习，对所选定的色彩重新进行审视和反思，培养探究性学习方法，培养运用与拓展色彩的能力。

本章要点

感受色彩是按照怎样的搭配规律组织画面的，解构和重构的目的是实现新的色彩格局，培养审美和创新的意识及能力。

学生作业

5.1
自然色彩的启示

　　自然环境是围绕人类生存和各种自然因素之和的物质基础。人类生活在五彩缤纷的色彩世界里，在生活中我们经常惊叹大自然那绚丽的色彩，会陶醉在自然色彩之中。其表现形式常有"远看色彩近看花，先看颜色后看花，七分颜色三分花"的说法。说明色彩在大自然中的敏感性。一方面，五光十色、变幻无穷的大自然景物向我们展示它迷人的色彩，为我们提供了取之不尽的色彩源泉；另一方面，自然界中存在各种各样的色彩组合，在这些组合中，大自然的所有色彩都是和谐共生的，五颜六色的自然物象对应着色彩构成理论中的各种对比调和关系。自然界动物、植物、人物、昆虫、花鸟、海洋生物等色彩，还有春、夏、秋、冬、晨、午、暮、夜的色彩，都能够唤起人们对美的联想和对美的追求，这些丰富多彩的物象映衬着色彩构成的各种对比与调和关系。师法自然，是人类提高自身审美修养的有效途径，作为设计师应经常深入大自然，去感受大自然的形态美、结构美，在大自然绚丽的色彩中去捕捉色彩之美，并转化为富有创意的设计作品。

　　自然感知观察对设计有很强的启示作用，要求我们改变常态视觉上的思维方式，不但要用眼睛去看世界，更重要的是在心灵上思考。罗丹认为："美到处都有，对于我们的眼睛，不是缺乏美，而是缺少发现。"在感知自然客观事物时，既要常态细微上观察，又要用想象的方式审视自然、认识自然，来超越事物的表象，从其规律性上把握自然物象。探索色彩奥秘，扩大色彩视野，开拓新的色彩思路，开放色彩资源，提高配色技巧，从而提高设计水平，美化人们的生活，具有很现实的意义。

　　对自然色彩的研究是色彩设计的一种重要方式。首先，在认识阶段，观察是汲取视觉信息的重要手段，对自然物象的观察方式需注意以下几点：一是要从自然物象的结构规律中认识色彩，抓住自然色彩的形态特征；二是从自然表象的相互关系中把握色彩，探索大自然中充满韵味的色彩形式；三是探讨色彩与形状、色彩与肌理的共生关系，从自然形象和色彩规律中获得设计的意向，创造出多样的具有震撼性的设计作品。其次，不能忽视色彩形象资料的积累：一是通过写生收集色彩素材、积累色彩形象，从繁杂的自然表象中提取具有本质特征的色彩形态，并确定每个颜色所占的比例关系；二是借助于数码相机、录像、智能手机、印刷品等间接的形象资料收集色彩素材，从而提炼出主要的颜色。此外，现代电子设备已被广泛应用于分析色彩，彩色图片通过综合分析，可以精确显示若干个色标及每种颜色所占据比例的组合位置。总之，无穷无尽的大自然能够给色彩设计带来新的灵感和更新更美的图形。

　　法国摄影艺术家 SEB JANIAK 将昆虫标本的翅膀作为拍摄素材，然后利用科技手段进行拼接组合，以模拟花朵的瑰丽色彩，从而产生富有视觉效果的艺术魅力。他着重强调的是在物竞天择的自然环境中，生物不断去适应生存策略。

图5.1 夕阳西下,芦苇和着微风在湖边摇曳生姿

图5.2 张掖丹霞地貌

图5.3 海地珊瑚景观

图5.4 雪白的贝壳

图5.5 百合

图5.6 鹦鹉

图5.7 黑马

图5.8 大象

图5.9 花朵色彩的拟态 SEB JANIAK（法）

图5.10 以植物纹样为主的人体彩绘艺术，可以呈现出令人产生错觉的欣赏体验

图5.11 2016年Gucci服装系列 丰富的植物图案和颜色，为服饰业带来了极大的灵感

5.2 民间色彩的启示

民间艺术是民族的文明载体，是各民族优秀智慧和才能的结晶与体现，在民间世代相传，广泛存在于民众生活中，包含了深刻的寓意，体现了普通百姓对幸福生活的憧憬和最淳朴的感情。民间艺人没有完整的色彩理论体系，但他们的色彩语言从大众中来，体现的是大众的审美观，具有广泛的群众基础。民间美术色彩是自成体系的"专业术语"，"色彩与民俗的关系志远、至深"。它符合大众心理需求，具有鲜明强烈、热情奔放、明快大方、大胆想象，对美好生活的向往。它既是一种视觉审美的表现，又是一种质朴纯真的符号，因此，它在漫长的历史阶段中，不但没有被淘汰，反而不断拓展与充实，并显示出一种新的生机与活力。

世界各国都有丰富多彩的民间艺术，各国对色彩的理解和感受也不同，民间色彩具有强烈的民族风格和鲜明的地方特色。有时同一民族的民间艺术作品，也会因为地理环境的差异而有所不同。民间色彩注重与民间相关的民俗形态、象征文化意象等功能形态。如非洲、美洲、大洋洲等地的原住民，喜欢用颜色涂抹自己的身体，他们的饰品往往使用鲜艳的颜色。中国是一个多民族的国家，每个民族都有自己对色彩的独特理解，各民族之间相互影响。民族美术的色彩是每个民族观念的表征，在颜色的审美上，各个民族既有相同之处又有独具特色的艺术风貌。中国传统的年画、花灯、皮影、木偶、风筝、刺绣、蓝印花布、

图5.12　民间剪纸　牛郎织女天仙配　　　图5.13　门神

图5.14　剪花娘子　　　图5.15　民间年画——虎财神

面具泥塑、剪纸春联、陶器瓷器等民间美术，呈现出姹紫嫣红的色彩体系和独特的文化底蕴。

（1）主观性色彩倾向

在中国，民间美术经历了几千年的历史演变，每个民族由于自己特殊的自然环境、生活方式、审美品味、民俗文化的影响，对色彩的象征意义有着不同的理解，体现出极强的主观倾向。中国的民间年画多用黑、白、红、绿、黄等对比强烈、鲜明的色彩组成画面，衬托了节日的热闹气氛，直抒老百姓心灵的感受，蕴含大众的精神需求。

图5.16　中国民间年画采用寓意或象征的手法，用色大胆明艳而又栩栩如生

图5.17　《童子门神》（清）　娃娃一对，分红袍、绿袍，留孩儿发，两童子分执谷穗、珊瑚，寓意吉祥

图5.18　《孔乙己》《刘姥姥》《阿Q》　形象各异，色彩写实、生动，带有情节性的彩人泥塑

图5.19　惠安女劳作图　以蓝、黑为主色调的惠安女服饰，令人忍不住想要跟在她们身后，走进她们的传说

图5.20　老北京泥塑吉兔坊兔爷

民间画工把红、紫、黑色称为"硬色",黄、桃红、绿称为"软色",从中总结出"软靠硬、色不楞"的设色规律,也就是说浅色和深色的搭配更和谐。年画配色的口诀"红兼黄,喜煞娘""要喜气,红兼绿""要求扬,一片黄"等,都充满了一种主观浪漫的意愿,这些配色规律蕴含着普通老百姓朴素的精神需求。民间美术色彩搭配多采用对比颜色,"黄马紫鞍配""红马绿鞍配""黄身紫花、绿眉红嘴",这些通俗平易的俗语,通过最强烈的色彩对比手法,表达了民间审美和传统文化观念,反映出色彩的原始生命力。

（2）象征性色彩特征

民间美术色彩鲜艳,反差强烈,体现一种朴实、真挚,发自内心的民族情怀,每一种不同的颜色总要符合民俗的功用,具有着不同的象征意义。例如,端午节有使用五色线的习俗,而五种丝线就与五色有对应的关系,五色线带有吉祥驱邪的含义。如民间刺绣表达了对美好生活的向往,不论植物、动物还是人物的图形,在色彩的选择必须是吉祥的色彩。"红红绿绿,图个吉利""红要红得鲜,绿要绿得娇"等这些简洁明快的民间

图5.21　无锡"阿福"　整体色调热闹红火,是吉祥、喜庆、平安的民间文化符号,具有浓厚的乡土气息

图5.22　旺仔民族罐

图5.23　"民族大团结"邮票
设计　周秀清

艺诀,可以说体现了整个民间美术的色彩搭配。在中国传统节日的民间年画中,都以红色为主体色,黄色为辅助色,色彩在表现鲜艳醒目的同时又体现和谐统一,突出热烈喜庆的节日气氛。在阶级社会里,民间的色彩观念实际上是权势和等级的一种表征符号,是古代严格的尊卑等级观念的反映。如脸谱艺术的用色口诀:"红色忠勇白为奸,黑为刚直青勇敢;黄色猛烈草莽蓝,绿是侠野粉老年;金银二色色泽亮,专画妖魔鬼神判。"可知民间色彩具有明显的象征意义和深深的阶级烙印。

在现代设计中,把民间色彩融入现代设计之中,通过最本质、纯粹、简约的色彩语言来传递视觉设计的语汇,这是现代设计的表现形式之一,对于现代设计的创意创造来说,更是设计师取之不尽、用之不竭的艺术宝藏。

为了纪念建国70周年以及旺仔40周年,旺仔牛奶沿用了原来的经典红色主调包装,设计出56个民族的形象罐。这种经典的、传统的和民族化的色彩,在配色上选用清新明亮的颜色,体现了新潮、独特、流行和年轻活泼的朝气感,也加深了我们对民族元素的喜爱。

5.3

传统色彩的启示

传统色彩，是指一个民族世代相传的、具有浓烈的象征意义和民族性格特征的色彩。传统色彩可以揭示一个国家的文化属性以及居民的生活习惯、宗教信仰和价值取向。在不同的色彩文化中，颜色的感情色彩和象征意义会有一定的差异。

5.3.1 中国传统色彩

色彩是带有中国传统韵味的文化象征符号，通过中国古代的建筑、服饰、绘画、雕刻、瓷器、漆器等在内的传统色彩艺术，可以理解色彩知识，感悟传统文化的意蕴。我国不同朝代崇尚不同的颜色：夏朝黑、商朝白、周朝赤、秦朝黑、汉朝赤、唐朝黄、宋朝赤、明朝赤。唐以后，黄色被视为皇权天子之色。总体而言，红色一直是中国最有代表性的色彩。

在中国古代陶器的制作中，远古人类发挥了创造性智慧和审美意识。例如，西安半坡仰韶文化人面鱼纹盆，图腾崇拜的图案具有对称、单纯、质朴、抽象之美。甘肃马家窑出土的彩陶器，各种纹样的彩陶装饰图案与独特的器物造型相适应，而且色彩装饰有红、白、黑、橙等多种配色，达到了实用与审美的完美统一。在古代，颜料多用在家具、建筑内部、服装、雕像、陶瓷器皿等的装饰上。唐三彩借鉴了染织工艺的技术，展现华贵斑斓的视觉效果，创造出中国古代装饰艺术的典范。宋代的瓷器以五大名窑为代表形成了

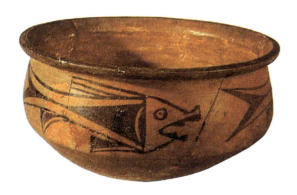

图5.24 鱼纹彩陶盆

图5.25 衣箱 曾侯乙墓出土 以朱、黑为主，色调鲜明、对比强烈；用色之道与粗犷的神韵，相互配合，相得益彰

图5.26 敦煌莫高窟壁画飞天纹（盛唐）

图5.27 敦煌莫高窟壁画飞天图

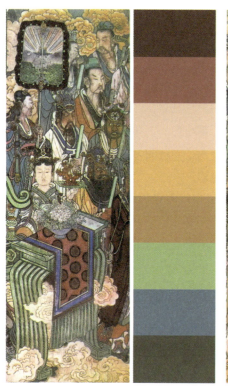
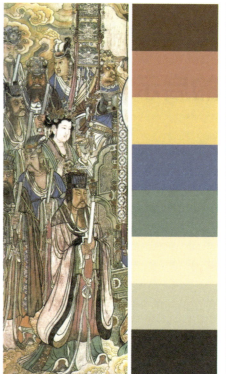

图5.28 《雷公、电母、雨及八卦诸神》 永乐宫壁画（局部）　　图5.29 《仙曹、太乙及玉女》 永乐宫壁画（局部）　　图5.30 《引进香官及诸神》 永乐宫壁画（局部）

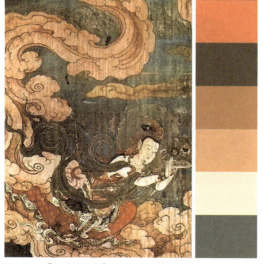

图5.31 《西壁赴会图》 北京法海寺　　图5.32 《驯象人、六牙白象》 北京法海寺

高雅凝重的色彩风格。清朝是我国制瓷业的黄金时期，在瓷器的器皿、釉彩的工艺制作方面，均达到历史的最高水平。在釉色方面，创烧出了粉彩、珐琅彩、古铜彩和多种多样的单色釉彩。而清宫珐琅彩瓷器，其色彩对比鲜明，制作工艺精美至极，创造了中国彩瓷装饰的一大奇迹。成熟的青花瓷出现在元代，明代青花瓷是全国瓷器制造的主流产品，清朝康熙年间发展到顶峰。瓷器绘画精细，色彩青幽翠蓝、明快亮丽。明清时期，还创烧了青花五彩、青花红彩、哥釉青花等衍生品种。

中国早期绘画的色彩主要是对形象的轮廓进

行修饰，用色强烈、单纯、粗犷。战国时期，楚国漆器上的图案纹样色彩以黑、红为主。汉代壁画使用的颜料绝大部分是赭石、朱砂等常用颜色。隋唐时期，青绿山水开始发展起来，其绘画特征是设色浓丽沉着，绘制的佛像色彩效果瑰丽辉煌，又不失高贵的美，极富象征性。唐代装饰

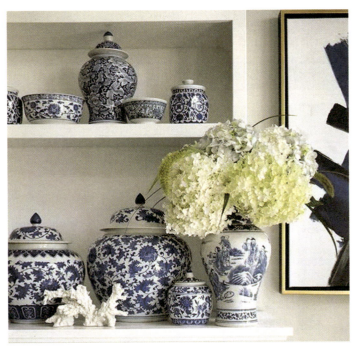

图5.33　中国青花瓷

图5.34　中国印象海报　何见平　青花瓷与中国传统文化结合在一起，使文字与主题思想完美结合

图5.35　《遇见北京》　戴维斯（学生作业）

图5.36　和平鸽产品　　　　　　　　图5.37　盛唐卷草产品

图5.38　Kindle敦煌研究院定制保护套：反弹琵琶　　　　图5.39　Kindle敦煌研究院定制保护套：不鼓自鸣

壁画极为发达，宫殿、寺院、衙署、墓葬、石窟等，无处不在，且题材丰富、形式多样。装饰壁画一方面反映了当时封建社会的高度繁荣，另一方面也反映了色彩在表现物象方面已经非常成熟。唐代壁画不像南北朝时代那样质朴粗犷，装饰色彩既华丽精致又和谐典雅。从敦煌莫高窟壁画的色彩可以感受到古代民间艺人用色的华丽绚烂与高贵庄重，无论是佛国人物的设色敷彩，还是造型技巧都达到了空前的水平。宋代院体画主要体现为富丽工巧、盎然生意的特色。明清时期北京的宫殿建筑装饰，五方正色的五色体系的色彩显示了皇家礼仪宫殿的等级制度和权威。

　　这些艺术品符合人视觉的生理平衡，超越了视觉上美的功用，是万物一体、天人合一的。它体现了劳动人民质朴生活的情感，凝聚着劳动人民富于生命力的美学特色，看似极其简单明了的色彩却表现出各种不同的意境和民族风格。我们通过学习传统色彩，模仿传统色彩中的色彩气氛和表达效果，探索色彩的现实根据和逻辑根据，同时探讨现代色彩构成的理念，可以起到开拓设计思维，体现传统色彩之美的作用。

　　永乐宫《朝元图》壁画是中国古代传统重彩画的经典之作。壁画主要由石青、石绿等类似色组成，穿插土黄、赭石、土红等色，以及小面积的白、朱、金等颜色，把不同明度、色相、彩度的色彩组织起来，形成有节奏、有韵律的色彩渐变效果，画面灵动而有神韵。

　　扎根于中国本土文化的敦煌艺术，通过图案与色彩的巧妙搭配实现整体的和谐统一，其色彩特征和配色规律代表着中国传统艺术在色彩运用方面的独特成就。这些文创设计将中国独有的色彩体系整理挖掘，转化为创新产品，向世人展现出中国传统文化的色彩之美。

5.3.2 地域性传统色彩

不同民族和不同文化的传统色彩其象征意义是不同的。地域性色彩在这里指世界各国、各民族对传统色彩的不同理解和感受以及表现。由于受到历史、文化、宗教、政治等因素的影

表5.1 各国爱好和禁忌的颜色

洲别	国别	喜爱的颜色	忌讳的颜色
亚洲	日本	白色、柔和的色调	绿色
	韩国	白色、青色、紫色	红色
	蒙古	白色、蓝（青）色、红色、金银色	黑色
	阿富汗	棕、黑、绿、深蓝与红色相间的颜色	粉红、紫、黄色
	巴基斯坦	绿、金、银、橘红和鲜艳色	黑色
	吉尔吉斯斯坦	白色、绿色	黑色
	塔吉克斯坦	红色、绿色、白色	
	哈萨克斯坦	白色、红色、蓝色、绿色	黑色、黄色
	阿塞拜疆	绿色、红色	黑色、白色、灰色
	伊朗	棕、黑、绿、深蓝与红色相间的颜色	粉红、紫、黄色
	伊拉克	绿、深蓝、红白相间	粉红、紫色、黄色
	叙利亚	绿、白、红、青蓝	黄色
	土耳其	绿、红、白和鲜艳色	
	沙特阿拉伯	棕、黑、绿、深蓝与红色相间的颜色	粉红、紫、黄色
	缅甸	鲜艳色	
	泰国	白、蓝和鲜艳色	黑色
	印度尼西亚	红、黄、绿	
	马来西亚	红、橙以及鲜艳的颜色	黑色
	新加坡	红、绿、蓝和红白相间的颜色	紫色和黑色
	菲律宾	红、黄和鲜艳的颜色	
	印度	红、橙、黄、绿、蓝等鲜艳的颜色	黑色、白色、灰色
非洲	埃及	绿色和白色	蓝色、紫色和暗淡色
	摩洛哥	红色、绿色和黑色	白色
	利比亚	绿色	黑色
	埃塞俄比亚	鲜亮的颜色	黑色
	尼日利亚	绿色	红色和黑色
	毛里塔尼亚	绿色、黄色	
	马达加斯加	鲜艳色	黑色

(续)

	国别	喜爱的颜色	忌讳的颜色
欧洲	爱尔兰	绿色和高彩度颜色	
	意大利	红色、绿色和鲜艳的颜色	黑色
	法国	蓝色、白色和红色	墨绿色和黄色
	英国	蓝色和金黄色	红色
	挪威	红、蓝、绿等高彩度颜色	
	瑞典	黑色、绿色、黄色	
	丹麦	红、白、蓝	
	荷兰	橙色和蓝色	
	希腊	黄色、绿色和蓝色	黑色
	罗马尼亚	红、绿、黄、白	黑色
	西班牙	黑色	
	奥地利	绿色	
北美洲	美国	无特殊喜爱颜色，但多数喜欢红色、蓝色	
	加拿大	素净的颜色	
	墨西哥	红色、绿色和白色	
南美洲	巴西	红色	忌用棕黄色，认为紫色表示悲伤
	秘鲁	红、紫红、黄等鲜明的颜色	
	古巴	鲜明的颜色	
	委内瑞拉	黄色	代表五大党的红、绿、茶、黑、白色一般不用
	阿根廷	黄色、绿色和红色	黑紫相间的颜色
	哥伦比亚	红、黄、蓝和其他鲜亮的颜色	

响，色彩的地域性反映出不同国家的不同心理状态。

在亚洲，日本的色彩精致细腻，柔和的比较喜欢色调。韩国对白色、青色、紫色比较感兴趣。蒙古喜欢的基本色彩是白色、蓝（青）色、红色，对于金银色也很偏爱，忌讳黑色。亚洲其他国家主要处在"一带一路"沿线，陆上丝绸之路与海上丝绸之路将不同地域的文明联结成为一个整体，沿线国家所创造的辉煌的色彩文明值得我们去认真研究。在陆上沿线的国家中，由于受伊斯兰文化的影响，黄色使人想到沙漠、干旱，象征死亡，伊斯兰国家普遍禁忌黄色，他们崇尚绿色、白色和黑色。绿色成为阿富汗、阿塞拜疆、叙利亚、土耳其等国家喜爱的颜色，他们认为绿色是生命、吉祥、财富的象征。但在阿拉伯国家中，国旗上的橄榄绿是不能随意使用的。白色在伊斯兰教中代表纯洁与和平，在出席每周五的礼拜时，许多穆斯林都会身着白色服装。黑色也受到伊斯兰教的喜爱，伊朗、沙特阿拉伯、科威特、阿富汗一些国家，喜欢使用白边衬托的黑色装饰衣物。阿富汗、阿塞拜疆也喜欢红色，他们认为红色有积极向上的意义。在伊拉克，有三种色彩被赋予了

特殊的含义，客运业用红色，警车用灰色，丧事用黑色。

海上丝绸之路的国家中，泰国、柬埔寨、缅甸等东南亚国家深受佛教文化的影响，将黄色视为最崇高的颜色，僧侣服饰和寺庙建筑多采用黄色，泰国也因此有"黄袍佛国"之称。印度和泰国也将黄色视为皇室的象征，表示壮丽辉煌。但在马来西亚，黄色则代表死亡。金色在佛教中象征佛法的光辉，因此寺庙中的佛像大多用金色。在泰国，用不同的颜色来表示不同的守护佛，周日为红色，周一为黄色，周二为粉红色，周三为绿色等。在印度，红色被认为是富有生命力的颜色，主要在婚礼、节日和出生等场合使用。在典礼场合，人们还会在额头上点一个红色标记来表达自己的祝福。

在很多西方社会里黑色是哀悼的颜色。位于欧洲西北部的英国，粉色象征希望和爱，给女孩子穿粉红色的衣服表示家长对孩子的无限关爱。欧洲的爱尔兰，黑色代表北部、白色代表南部，紫色代表东部，茶色则代表西部。北欧的瑞典喜欢黄色，他们将黄色与蓝色配合作为国旗的颜色。在犹太教和基督教文化中，遵循着色彩的象征主义进行穿着，根据季节不同，礼服的颜色各不相同，色彩不仅包含了深刻的寓意，而且令人赏心悦目。

尤卡坦半岛上的玛雅人认为，北部是白色，

图5.40 泰国白庙 Charlermchai Kositpipat（泰） 白色象征纯洁，玻璃碎片与繁复的装饰花纹交织在一起，是佛教文化与现代文化的结合

图5.41 缅甸仰光大金塔 金色的外观表现出佛塔的高贵与神圣，在视觉上有一种佛光普照的壮丽效果

图5.42 莫斯科瓦西里教堂 运用各种可实施的色彩设计，装点城市环境

图5.43 棕色、红色、绿色相间的阿富汗少女服饰，有吉祥如意之意

图5.44 伊朗女性戴头巾，身着拖地黑袍，神秘感十足，但不能阻止她们对美的追求

图5.46 澳大利亚原住民以纹身为美

图5.45 非洲土著部落的饰品往往使用鲜艳的颜色

图5.48 泰国面具绚丽多彩，不同的颜色有不同的含义

图5.47 节日的南太平洋岛的土著居民彩饰妆容

图5.49 印度洒红节，为了庆祝春天来临、万物复苏，人们互相抛洒用花瓣制成的彩粉，周围瞬间变成色彩的海洋

图5.50 插画设计 Geco Hirasawa（日） 丰富的画面，张扬的色彩，颜色和故事好像要从画面中冲出来

图5.51 土耳其卡帕多奇亚地区热气球 彩色的热气球穿越奇妙的山谷，这是一种宗教文化的超现实体验

南部是黄色，东部是红色，西部是黑色。北美洲霍皮人用色彩的分类体系代表宇宙的方位，黄色代表西北，蓝绿色代表西南，红色代表东南，白色代表东北。美洲印第安人认为世界是黑色的低位世界和多彩的高位世界。对于印第安人来说，红色代表白天，黑色代表夜晚。红、黄、黑是男性的颜色，白、蓝、绿是女性的颜色。面部的纹身、面具，这些色彩具有巫术文化的特色，为崇拜的神和居所注入了神秘主义和象征主义的寓意。

在经济全球化的背景下，尊重每个国家原有的色彩生态，促进各地域色彩的融合与传承，吸取各个国家或民族的传统色彩元素，以此来丰富我们的设计表现力。

5.4
绘画色彩的启示

古今中外色彩大师的优秀作品为我们提供了一个广阔的色彩海洋，这些作品是他们经过多年实践与探索而形成的自己独特的艺术风格面貌。在他们的作品中，对色彩的概括、提炼及独特的见解，凝聚着高超的艺术技巧。

西方从文艺复兴时期开始至19世纪上半叶，色彩更多的只是素描的补充。后来，由于光学理论以及摄影技术的日益成熟，一些有关色彩理论的科学论述为欧洲艺术家探索新的绘画表现奠定了理论基础，严重地动摇了一向视模仿自然色彩为全部目的的传统绘画信念。英国画家透纳的作品将光与色融合为一体，体现出光色交映的视觉效果。法国浪漫主义画家德拉克罗瓦受到英国画家的影响，作品也沉醉于光色世界，擅长用强烈的色彩对比渲染悲惨事件。

在西方色彩艺术发展史上，印象派是一个重要的里程碑。印象派画家把色彩从自然中抽象出来，按照色彩自身的法则更精准地表现自然规律，跨出了探索艺术纯粹性的第一步，带来了整个艺术观的改变。印象派出现之后遇到的外光写生、色彩并置对比、互补色对比等问题，色彩学家、艺术家运用科学原理探讨色彩产生及应用的规律。例如，印象派画家莫奈善于通过光与色强对比关系营造画面氛围，敏锐表达人眼对自然界瞬息万变的颜色，采用鲜明的光色对比和迅速的笔触进行户外写生创作。对于印象派画家，色彩只是表现外观世界而忽视了应该传递给人的主观情感，而后期印象派画家认为客观物象并不重要，色彩成为表现画家主观情绪的一部分。如凡·高的作品，主观色彩富有激情、个性张扬、充满活力、摄人心魄；而高更的作品用色强烈、纯粹，大块纯色平涂，没有中间色调，展示出一个感官享受的世界。新印象派画家通过研究光学和新的色彩学理论，抛弃了明确的轮廓造型，以难以计数的

小色点表现光学规律下色彩的混合。新印象派修拉、西涅克等人对色彩的分析更为科学透彻，他们将色彩分解为一个个独立的纯净的小色点，然后进行紧密排列，这种分色技巧直接影响了后来的现代艺术。这时艺术家不再以再现色彩感觉为最终目的了，色彩开始从充当"素描的补充"到独立于物象自身的存在。

现代艺术家们更加大胆地用情感色彩语言表

图5.53 《塔希提妇女》 高更（法） 装饰性的色彩带来了一种粗犷的部落生活气息

图5.54 《带姜罐的静物画》 塞尚（法） 立体造型来自色彩的完美搭配

图5.56 《亚维农少女》 毕加索（西） 色彩运用的夸张而怪诞，对比突出而又有节制，给人极强的视觉冲击力

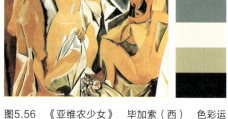

图5.57 《舞蹈》 马蒂斯（法） 仿佛让生命与色彩同舞，绘画获此境界，确若自由自在的"野兽"

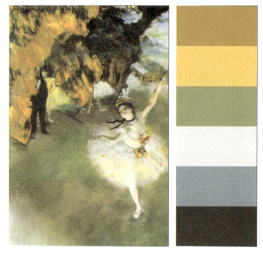

图5.55 《舞台上的舞女》 德加（法） 德加的舞女画色彩鲜艳、艳而不俗

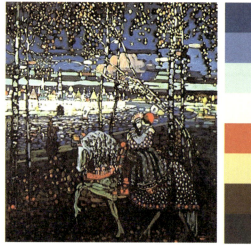

图5.58 《马背上的恋人》 康定斯基（俄） 采用点彩画法，物象画得闪烁不定，透露出一种色彩的独特魅力

现个性。他们有的以色彩作为内在感情的主要媒介，在色彩实验中强化了感情色彩，对纯粹色彩纵情使用，色彩从绘画中独立出来，不再依附于任何具体的物象而存在。有的使用纯色构成画面，反映出色彩本质的精神永恒性，探索色彩的抽象表现形式——几何构成。野兽派倡导生动的色彩对比和平涂的艺术形式。立体主义的艺术家，其艺术结合情感和表现主义形式，从新的层面重新发现和看待艺术。超现实主义艺术的色彩大胆而真实，其画面呈现的情景让人感到不安和不合逻辑。现代艺术流派如雨后春笋，此起彼伏相继出现。艺术和设计的发展更加促进了艺术家的创作情感，色彩与形态的结合以更加充满想象力的视觉方式表现出来。诞生于法国的新艺术运动基于重建花卉、植物和其他有机形式，它是激发大地和自然的调色板。抽象艺术中的绘画理论重点探讨了形式的构成和色彩的意蕴。在波普艺术那里，色彩更是艺术的灵魂，通过安迪·沃霍尔和利希滕斯坦等艺术家的竭力推广，大胆而鲜明的色彩被自由地用于艺术创作和商业设计中。正是这些艺术家反叛的色彩理念和实践，给予现代设计丰富的启示意义。

图5.59 波普艺术为设计插图的多样化提高了丰富的表现手段 利希滕斯坦（美）

图5.60 《千里江山图》（局部） 王希孟（北宋） 设色匀净清丽，于青绿中间以赭色，富有变化和装饰性

图5.61 《莲花》 林风眠 吸取了中国民间绘画元素，体现出雅致和谐的色彩特征

图5.62 《庞巴度夫人》招贴 马蒂斯（法国）

图5.63 音乐招贴 Heinz Edelman(德) 用色强烈、充满活力、摄人心魄的表现主义风格

图5.64 凡·高赋予鸢尾花精彩的形象及永恒的生命力,当鸢尾花开在杯子上时,可以这么美

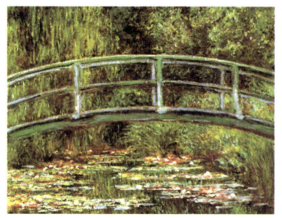

图5.65 《睡莲》 莫奈(法) 跳跃的笔触表现出天水相映中的睡莲,水中的树木的倒影,反衬出睡莲的层次,极富创意

图5.66 FREYWILLE的首饰灵感主题正是莫奈最著名的两个题材:鸢尾花和睡莲花

5.5 流行色彩的启示

要站在色彩发展的最前沿,最迫切的就是了解色彩系统的趋势并预测影响所有领域设计的文化偏好变化。流行色是指在一定时期和地区内,被大多数人所喜爱或采纳的几种或几组时髦的色彩,是大众美感的心理产物,是合乎时代风尚的色彩。但是实际上,它是人类社会文明的标志,是人们精神享受的重要组成部分,它是一种新鲜活力的时尚潮流。在色彩设计的概念中,流行色被赋予特殊的含义,它具有鲜明的时代特征。

首先,流行色以一种不稳定的形态出现,它的运用讲究传播的快速度,尤其在现代化信息社

会，新的流行色的推出，以快速度传向世界各地。其次，流行色在运用中，周期较短，并以螺旋的方式递进，一定时期内流行的色彩，很快就被新的流行趋势所代替，所以今年的流行色未必是明年的流行色，它有一个循环的周期，但又不是规律出现。再者，流行色虽然有极强的共性，但一定程度上仍受到国家、地区、民族、文化等特有因素的影响，而产生不同程度的差异和区别。所以，只有在掌握其规律、特性的基础上，流行色的作用才能得以充分发挥。

利用流行色进行商业竞争成为商家不可多得的重要手段，在市场经济情况下具有重要的价值表现。因此，流行预测色必须考虑到产品的销售区域、对象、季节，将色彩学说、配色原理，配合整体营销、经营战略、产品创新等进行整体的设计。大部分的流行色彩都是商业模式的产物，这种情形在时装市场上尤其明显，时装行业经常引领着新的色彩流行走向，设计师每推出一场时装发布会，都会带来连锁的相关产品，诸如珠宝、饰物、鞋、手表、背包、手机配件等，都会采用相关的色彩，以达到整体的协调。室内设计、家居用品和汽车行业同样会受到流行色波动的影响。

在当今时代，由于消费者对色彩有着各自的偏好，心理学、色彩学和市场营销学得以紧密联系在一起。众多的机构和个人，以营利或以非营利为目的，纷纷为特定的目标市场及目标行业就流行色趋势进行研究和预测，这些个人和机构为生产商们提供的关于色彩的服务项目，叫作流行色的预测。当代的国际流行色预测以欧美国家为主，他们以丰富敏锐的色彩经验预测流行色发展趋势。如身处时尚中心的法国巴黎的色彩协会每年都会召开会议讨论流行色谱。日本流行色趋势的预测是通过缜密的色彩调查研究，抓住消费者的潜在欲求得出的。世界其他各国也会根据国际流行色协会发布的流行色谱，再结合本国地域特点、市场商情等实际情况，联合色彩研究机构、染料厂商等机构，然后经过各种媒体广泛宣传推广，发布具有本国特点的流行色谱。

美国主要预测机构有潘通色彩机构（PANTONE Color Institute）、美国色彩协会（简称CAUS）和色彩营销集团。这些色彩团体时常举办论坛、研讨会，并发布年度和季度色彩报告。其中潘通（PANTONE）色卡是一家开发和研究色彩而享誉世界的权威机构，是色彩信息的国际标准语言，也是色彩系统的供应商。PANTONE色号是将颜色通过数字的方式进行准确描述，这种统一的标准，方便用户选择比对色彩，实现了色彩的标准化。

我国的流行色预测起步较晚，流行色预测是为我国经济服务的。中国的流行色预测吸收了欧、美、日主要经济体的色彩趋势量化研究，中国传统色的量化研究分析以及对中国各地方流行色趋势的监测与量化。经过"国际—亚洲—中国—企业"四个环节，将流行趋势从国际的大方向逐步细化到国内有不同需求的各个企业中，从而发展属于我们自己的色彩经济。因此，准确预测中国流行色趋势，可以为我国的色彩事业和色彩经济的培育，带来难得的发展机遇。

潘通发布2020年流行色是经典蓝（Classic Blue）。那些经典的艺术作品，凡高的《星空》、让·朱利安的冲浪插画、土耳其的海滩，还有中国青花瓷以及非遗传统蓝染工艺，都带着一股神奇的魔力让人们沉浸在作品当中，赋予人的内心以宁静及永恒。

图5.67　2019年度流行色"珊瑚橙（珊瑚橘或珊瑚红）"，这是一个介于橙色和珊瑚色之间的色彩

图5.68 OPPO RENO珊瑚橙手机

图5.69 Nike Air Jordan 1 Mid CD7240-804 "Turf Orange"珊瑚橙

图5.70 2020年流行色：Classic Blue经典蓝，色号PANTONE 19-4052

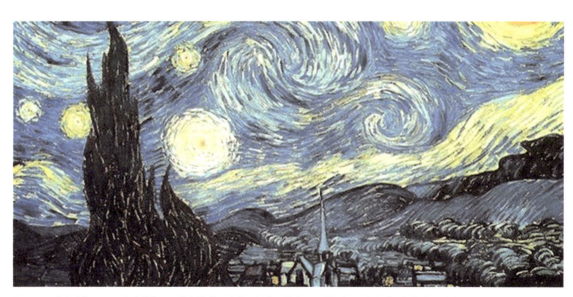
图5.71 《星空》 凡·高（荷） 那浓郁的蓝，广袤而深邃，像真理一样闪烁，让人过目便终身无法忘怀

图5.72 土耳其费特希耶死海

图5.73 传承数千年的中国蓝染工艺

图5.74 Kravet经典蓝家装产品

图5.75 Adobe合作展示的经典蓝情绪板

思考和课题训练

1.思考题

（1）通过对自然色彩、民间色彩、传统色彩、绘画色彩、流行色彩作品进行分析，感知色彩的搭配规律和色彩表现的视觉启示。

（2）训练学生把自然景观、民间文化、传统文化、绘画作品、流行色中的色彩，运用到专业设计领域。

2.课题训练

训练：自然色彩、民间色彩、传统色彩、绘画色彩、流行色彩练习。

目的：熟悉色彩的表现技巧和搭配规律。

方法：选择自然色彩、民间色彩、传统色彩、绘画色彩、流行色彩的图片各构成一张作品。

时间：4课时。

要点：感知色彩表现的视觉启示。

6 色彩的创意实践

本章概述和目标

本章主要讲述色彩创意的研究从色彩写生入手，逐步进入到追求主观感受的相对整体的装饰色彩的研究，再进入对于色彩构成的研究，通过对色彩的主观处理和整合，完成对色彩从具象到抽象的研究与训练。其目的是摆脱传统绘画模式，强调色彩的主观性，发展学生综合的设计能力，培养和提高学生的色彩素养与对设计色彩的创新意识，体现出设计色彩教学的时代特征。

本章要点

通过对设计色彩进行客观了解、分析、认识到再创造，从描摹中走出，将客观的物象逐步主观化、抽象化，将创意贯穿于色彩教学的各个环节。

学生作业

COLOR DESIGN:
PRINCIPLES
CREATIVITY
AND PRACTICE

6.1
从色彩写生到设计色彩

色彩写生是表现物象在一定自然状态下的色彩关系,主要培养良好的观察能力,着重光源色、固有色和环境色的研究与表现,要求在写生过程中以准确的色彩感知再现物象的自然色彩和变换的光影之间的关系。色彩写生就是强调画面色彩的整体性色彩关系,获得正确的色彩信息。没有系统的色彩写生训练,就不可能更好的理解和把握色彩,更不可能准确生动地表现变幻莫测的自然色彩关系。色彩写生的题材可以是静物,也可以是风景、人物、动物。

设计色彩不同于色彩写生,它的内涵十分广泛,包括具象色彩、装饰性色彩、表现性色彩和抽象色彩等。设计色彩注重绘画过程中的创新与表现,不以画得是否写实作为评价标准。可以使用变形、扭曲、解构、重叠、夸张、抽象、意象、概括简化等方法,对自然形态进行艺术化的处理。设计色彩具有较强的主观性,但这种主观性色彩不等于主观臆造。"主观色彩结合是识别一个人的思想、感情和行为的关键。帮助一个学生去发现他的主观形状与色彩就是帮助他去发现自己。"

如果说色彩的写生训练还只是被动的认识与反映的话,那么色彩创意的研究便可以说是从被动塑造到主动的色彩设计的转变。设计色彩要求解决画面的色调问题,在画面中形成统一和谐的色彩关系,设计组织一个符合色彩表达规律的新的色彩构成关系。通过对画面构图、形态、色彩结构、肌理效果的主动把握,简化空间色层,运用平面化的构图,使画面形成简明有力的色彩秩序。

设计色彩的训练可以通过限色练习和变色变调练习来完成。限色练习要求将物体的用色限制在二至四色之内,尽量用平涂的方式概括物象,减少色层之间的过渡,形成简洁明了的画面效果。相比限色练习而言,变色练习显得更加主观,它要求我们改变对象的色彩外观,对画面的颜色关系重新进行夸张处理,形成风格突出的个人色彩表现。

在艺术设计发展的过程中,色彩创意的研究从写生感知色彩到理性归纳概括色彩,再到主观整合色彩,表达意象,从而运用色彩语系体现自己的观念,是一个由浅入深,由感性到理性再到

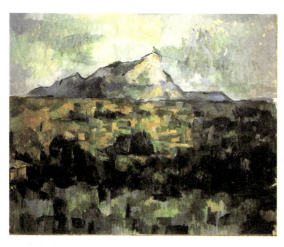 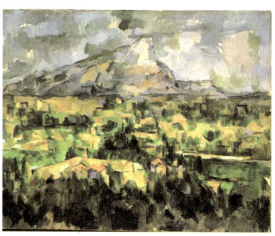

图6.1 《圣维克多山》 塞尚(法) 风景写生反映了画家如何实现自我表现的问题

表现的过程。从中感受到科学分析色彩，认识到色彩与生理、心理以及行为属性之间的关系，每个环节都密不可分、相辅相成。正因为有了这种科学的、整体的架构，人们开始普遍关注色彩，充分利用色彩这种强有力的视觉交流工具改变生活、享受生活。

"现代艺术之父"塞尚追求物体的体积感，注重视觉色彩的真实性，追求理性与秩序，和自然色彩的独特性，认为"自然不是表面，而是有它的深度"。强烈浓厚的色块，经过精心融合的笔触，在画布延展。他的艺术表现形式对现代艺术具有很大的借鉴意义。

荷兰画家蒙德里安所作的风景画、人物画、静物画，逐渐摆脱自然的外形，追求内在精神的表达，显示了他对立体派风格的刻意追求。例如，以树为主题的系列作品，从侧重于树枝与树枝、树枝与树干以及树与其他物象之间的造型关系，到树的个别特征逐渐被抹去，树的母题图像逐渐抽象，通过色面的处理，画面的构成性得到了进一步的加强。

图6.2 《夜：红色的树》 蒙德里安（荷） 1909年

图6.3 《灰树》 蒙德里安（荷） 1912年

图6.4 《开花的苹果树》 蒙德里安（荷） 1912年

图6.5 《静物姜罐Ⅰ》 蒙德里安（荷） 1911年

图6.6 《静物姜罐Ⅰ》 蒙德里安（荷） 1912年

6.2 观察与采集

对设计色彩的观察、表现与分析，应具有与以往传统不同的思想和手法。色彩的观察要求学生多焦点、多角度、近距离地体悟和感知对象，分析物象色彩变化的原因和光色关系的成因，从整体上体验自然物象的生命状态。色彩的采集是对物象进行观察、学习、过滤和选择的过程，在真实色彩基础上的形体简化和色彩提炼，突出色彩对比关系的色彩采集，突出色彩调和关系的色彩采集，这种化繁为简、化写实为构成、化具象为抽象的练习过程有助于学生理解简洁的形与色，将色彩构成对比关系的色块形体提炼出来。

色彩采集的素材非常广泛，无论是什么样的作品，不管它的形式和内容怎样，只要物象具有一种色彩美，就可以作为我们采集的对象，就可以使它成为新的、完整的、富有独立精神意义的优秀作品。那么，面对五光十色的色彩世界，我们该怎样采集呢？一是采取目测的方法，分析色彩中固有的色相、明度、彩度及组合关系，测出各个颜色所占据的比例和位置；二是借助影像采

图6.7　对凡·高作品《有丝柏的道路》的色彩采集（学生作业）

图6.8　对安格尔作品《泉》的色彩采集（学生作业）

图6.9　色彩的观察与采集　付倩（学生作业）

图6.10　色彩的观察与采集　周梦之（学生作业）

集的方法，即使用透明的方格坐标纸蒙在彩色照片上，归纳提炼出一个主要颜色，最后绘制成不同比例的颜色和组合关系；三是借助数字化技术采集的方法，即通过电脑软件程序分析，把彩色图片上的色彩归纳成若干个颜色，精确显示不同颜色所占比例和组合位置。

一幅色彩写生画不能直接用于实用设计中，必须制作成设计中所需要的色谱，即提炼出能与色彩来源相对应的平面化的颜色，然后把这些颜色按照一定色相的色度序列排列起来，这样就会形成一个系列的色谱秩序。色谱可以有效地帮助设计者拓宽新的设计思路，摆脱习惯性的配色思维，取得意想不到的、科学的视觉效果。

这一阶段旨在培养学生对色彩敏锐的观察力及精细入微的表现能力。在训练中，可排除客观环境的影响，用物质的基本形态或者抽象的几何形去表现其内在的逻辑关系。

6.3
解构与重构

解构意为分解、消解、拆解等，它强调打破、叠加、重组，反对统一，给人一种支离破碎和不确定感。解构色彩就是对原有图形的色调、面积、

构成形式重新安排和分配，提取抽离原作中的典型色彩，对色彩的构成元素进行分解、研究，研究每一个色彩元素所呈现的色彩效应，按设计者的意图，在新的画面上对形式规律、视觉结构进行概括和归纳，组合出带有明显设计倾向的崭新形式。

重构指的是将原来物象中的色彩元素注入到新的形式结构中，使之产生新的色彩形象。色彩重构要注意以下几个方面：一是整体色彩按比例运用，这样就会形成主色调和点缀色之间的关系；二是局部色进行自由、灵活性的选择运用，色彩形象具有简约、概括的特点；三是整体色改变面积，使其产生同色相而不同面积的新的组合形式，从而使色调变化更加丰富；四是形与色同时改变，根据对象的形、色特征，重新组织画面的构成形式，这样更能突出整体效果。

解构与重构是设计色彩教学中的一个实践性环节，是探索创造性运用色彩的有效途径。解构观念是在采集的基础上，对所选定的色彩对象重新进行审视和反思，通过增减整合进行打散重构，色彩解构的教学手段多种多样。重构是将原来物象中的色彩元素经过分析、概括、归纳、提炼后，抓住原作中典型色彩的个体或主要特征并抽取出来，运用分解或组合的方法重新进行形式美感的概括，对客观物象进行升华处理，重新整合到新的画面组织结构中，产生新的色彩形式。解构和重构是一个再创造的过程，是一个"主动"参与的过程，其目的是实现新的色彩格局，把学生带到掌握设计的层面，为以后设计中色彩的运用打下坚实的基础。

此阶段定位于抽象和装饰，纯粹而直接的切入色彩的本质——冷暖、明度、纯度、原色、复色、类似色、对比色，色彩与心理、色彩与个性、色彩与象征等。引导学生自由地摆布、调整、整合各种色彩，改变色彩的对比与调和，设计新的色彩构图，并且学习运用抽象形式传达画面形象与内在精神。在训练中应注重色彩因面积的大小、形状、位置和不同组织结构而产生的视觉变化，强调主观配置色彩，从写生色彩和装饰色彩中打散、分解、提炼、归纳、组合，采用色彩调和间隔法、空间混合法探讨色彩表现的极致，使人产生色彩联想的心理功能。

美国波普艺术家安迪·沃霍尔创作的丝网版画，以充满张力、生动鲜艳的色彩和简单明晰的平涂手法，不断重复绘制品牌标志、名人肖像，向观者传达商品的身份和流行文化，反映了在消费社会环境下对品牌和名人的玩弄，创造了一个个既容易识别又具有视觉刺激性的图像。

图6.11 《梦露》 安迪·沃霍尔（美） 夸张地运用色彩表现出玛丽莲·梦露作为好莱坞明星性感的形象

图6.12 《自画像》 安迪·沃霍尔（美）

图6.14　色彩的重构与解构　单丹宁（学生作业）

图6.15　色彩的重构与解构　董斯洛（学生作业）

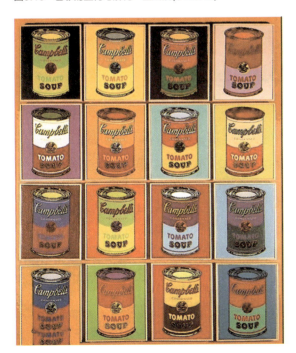

图6.13　《坎贝尔浓汤罐》　安迪·沃霍尔（美）

6.4 整合与扩展

设计色彩的学习过程是一个拓宽思维、开阔思路、勇于尝试、创造心智的复杂的系统工程，色彩创意应贯穿于色彩教学的各个环节。作为设计色彩的核心部分，创意思维是一个设计师应具备的素养，是其自身修养、专业能力的综合体现。这个阶段通过对特定对象的色彩、色调可能性的研究，设计出一个新的色彩构图。首先对所选对象的画面局部进行切割和整理，从外形上表现它们的内在的逻辑关系，在构图上改变固定思维习惯和审美标准，通过对形式结构的重新思考，寻找有意义的局部形态。然后

转移色彩关系,从色彩语言的角度,从画面各部分的色彩分析、分布来设计画面色调的可能性,改变不同色彩之间的比例关系,以及调整、整合各种色彩相互关系,设计出几组全新的色彩画面。由于色彩的介入和变换,加上人的意念,使形态发生改变,视觉效果也变得新奇多样。

这个阶段要求将物象的色彩作为独立的构成元素进行分解、研究,研究色彩之间的构成关系以及综合这些色彩元素之后所呈现出的色彩效应,同时结合个体的审美观,强化主观色彩基调,扩张个体的情感倾向或者表达某种意象。意象信息取决于色彩的组织结构,选择色彩、组织色彩的过程就是创造艺术符号的过程。色彩意象不是反映客观事物的色彩,而是主观左右或变换物象的形态和色彩,它是基于视觉规律的观察和具体的表现而形成的自然浑成的效果。色彩意象要求设计师对色彩有深刻的理解和认识,才能使其扩展后的色彩更具感染力。对物象内在精神的把握,是色彩意象形成的主要环节,是设计色彩进行思维扩展的有效方式。这一过程是复杂的,其间会伴随着冲动、困惑、痛苦与灵感,也有推理与归纳的喜悦,整合色彩的过程就是一个从质变到量变的思考过程。在训练时,可以尝试从色相、明度、彩度等几个方面进行色彩的调整,认真体会这种改变所带来的整体变化,寻求可能出现的色彩意象。经过反复练习,可以使学习者以更加直接、强烈、深刻的方式去感悟色彩,赋予抽象形态色彩以生命,从而适应现代设计的形态色彩基础。

蒙德里安借助绘画的基本元素:垂直线和水平线、三原色(红黄蓝)和黑白灰色,进行有效搭配,巧妙地分割与组合,形成抽象的画面和简洁的结构,寻求"普遍与个性、自然与精神、物质与意识的平衡",营造出节奏变换和频率振动的几何抽象绘画。

1923年,荷兰设计师里特维尔德受到蒙德里安绘画的影响,把椅座和椅背涂成了红蓝两色,

图6.16 蒙德里安(荷兰)作品

图6.17 《红蓝椅》里特维尔德(荷兰)

图6.18 建筑用色的灵感来至蒙德里安的抽象作品

图6.19　美国艺术家Emily Duffy以蒙德里安作品为原型喷涂了整辆车　　图6.20　"蒙德里安"裙　伊夫·圣罗兰（法）

图6.21　色彩的整合与扩展　王伊静（学生作业）　　图6.22　色彩的整合与扩展　刘汉语（学生作业）

图6.23　色彩的整合与扩展　张乾元（学生作业）

扶手和框架涂成了黑色，出头的地方则涂成黄色，被称为"蒙德里安椅"。基本的几何元素，通过单纯明亮的色彩来强化结构，使它成为设计史上的经典之作。

1966年，法国时尚大师伊夫·圣罗兰从蒙德里安的抽象方格为素材设计裙子，惊艳了全世界，成就了时尚史上的经典"蒙德里安裙"，直到现在，这款裙子仍然久盛不衰，成为迄今为止流行的极简主义时尚的经典之作。

思考和课题训练

1.思考题

（1）分析从色彩写生到设计色彩的表现过程。

（2）通过对色彩的观察与采集、解构与重构、整合与扩展三个阶段的系统研究，培养探索性学习设计色彩的方法。

2.课题训练

训练1：色彩的解构与重构练习。

目的：通过解构色彩，使之产生新的色彩形象，形成色彩的主观化和形态的抽象化。

方法：选择商业图片、生活速写、公众人物或身边亲近的人的图片，构成4张抽象作品。

时间：4课时。

要点：打破原有的色彩结构，明确个性化色彩倾向。

训练2：色彩的整合与扩展练习。

目的：通过对设计形式的重新整合与扩展，进一步感悟色彩的表现魅力。

方法：任选一张具象或者抽象的图片，构成3幅抽象作品。

时间：4课时。

要点：扩展审美感知力，更进一步理解设计色彩与精神情感之间的关系。

7

色彩的拓展应用

本章概述和目标

通过对本章的学习,认识到色彩在设计中的运用,主要通过视觉传达设计、产品设计、服饰设计、城市设计、空间环境设计、数字设计、纳米科技、大数据技术等学科领域得到体现。在今天,人的需求关联到色彩与产业的物质文明和精神文明,无数丰富的设计产品对色彩的选择都充满了创造的特性。

本章要点

色彩的内涵体现了色彩在设计中的审美性与明确的目的性,色彩的运用与人类生活的密切联系本身就体现在色彩在设计中的价值与意义。

学生作业

COLOR DESIGN:
PRINCIPLES
CREATIVITY
AND PRACTICE

7.1
消费者与色彩创意

任何商业活动都离不开色彩的烘托，美国的工业设计大师兰多认为：好的设计师一定是一位精明的心理学家。在现代消费活动中，色彩更加被赋予各种功能，以符号化和色彩化的语汇传达着思想与情感。美国流行色彩研究中心的一项权威色彩营销理论认为，人们在面对琳琅满目的商品时，有一个著名的"7秒定律"：即消费者只需要在7秒内就可以确定是否有购买该商品的意愿。其中，色彩的作用占67%，是影响消费者选择的关键因素之一。色彩的目的是致用，设计师除了具有敏锐洞察力以外，也应该具有准确运用色彩的能力。营销机构对色彩的实验为我们设计色彩提供了一定的依据，也可以通过色彩创意更好的了解消费者的视知觉规律。

人们的购买行为受多种因素影响，其中色彩对人的心理和情感影响很大。消费者对色彩的反应包括：情感反应、认知反应、行为反应。这也是人们对事物认识和反映的过程。同时，影响消费者购买心理因素还包括多样化的产品、消费服务、广告宣传等因素，丰富的色彩环境可以使人在消费的过程中感到舒适。由于人们求新求异的消费心理，关注时尚潮流以及追求标新立异的心理特征，流行色的出现满足了人们对新色彩的向往。因此，只有充分了解人们对色彩的各种心理感觉，探索色彩的审美心理，准确把握消费群体，才能通过有创意的色彩影响消费行为。

随着社会的不断发展和人们文化生活水平的提高，人们的消费观念和消费层级也出现了新的形式，并且向个性化、多元化消费发展。人们对商品的选取往往通过"消费群体划分—消费情感心理需求—色彩分类"这样几个阶段完成。在现代设计中存在着我行我素的过度设计，使色彩与消费者的审美心理脱节，色彩成为设计师自娱自乐的个人情感体现，设计出的色彩并没有吸引消费者的目光，从而造成不必要的浪费。因此，作为设计人员应该"以人为本"，充分了解消费者的

图7.1　爱马仕男性世界橱窗　各式垂下的缤纷植物蔓延于月升时分的森林梦境之中，华美的器物给人美好的视觉感受

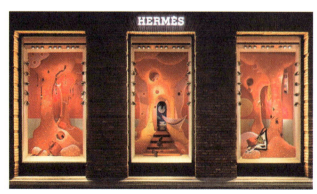

图7.2　爱马仕女性世界橱窗　富有层次感的橘红色和石柱，被霞光笼罩，表现黄昏时分的古老洞穴

图7.3　巴黎老佛爷百货公司　淡淡的清纯色彩，透明式的结构展示，呈现舒适的购物环境

图7.4 纽约曼哈顿第五大道橱窗设计

图7.5 巴黎老佛爷百货公司 以家具系列和现代艺术作品布置空间,将情感与惊喜融入超凡空间

消费心理,有针对性的研究市场行为,以便更准确的选取色彩并将其应用到商品中以服务于消费者,这样才能够使我们的设计产品与消费者产生情感共鸣。

纽约曼哈顿第五大道橱窗设计,通过巧妙的构思、趣味化的造型、协调的色彩关系和绚丽的灯光效果,营造出真实感人的氛围,从而满足大众的审美情趣,激发消费者的购买欲望。

7.2 平面视觉色彩设计

视觉传达设计是人们为达到某种特定目的而进行的有计划的、讲究效率的设计行为。视

图7.6 系列产品的包装 蓝色是包装最重要的元素,使商品得以在琳琅满目的零售环境中凸现出来

图7.7 环保购物袋 胜井三雄(日) 简单随意的造型,中性的颜色传递出手提袋的信息

图7.8 系列饮料的包装设计 琳琅满目的商品陈列在货架上,色彩的不同是设计师区分饮料味觉的主要方法

觉符号和信息传达是视觉设计的两个组成要素。图形、文字、色彩、排版等基本设计元素，是视觉传达的形式媒介。视觉传达设计以广告设计、包装设计、企业品牌设计、书籍设计为核心，涵盖印刷图形设计、摄影、版面设计、界面设计等领域。

7.2.1 包装设计色彩

现代企业提供丰富的开放式货架，超市里各种各样的商品琳琅满目，使人应接不暇。在这种情况下，人们发现商品包装的色彩效果能很快地吸引消费者的注意力。包装设计的色彩是企业产品中最活跃的视觉因素，它的运用直接影响消费者的购买心情。色彩在包装中能赋予商品特定的内涵和外表，具有助于识别商品特性并增强记忆的作用，它像一位"无声的营销大师"为消费者下一次选择该种商品提供重要参考。因此，一些企业把包装的色彩设计作为同类商品竞争的重要手段，有针对性地运用色彩，注重包装色彩的标准化、规范化和独特的设计理念，来满足消费者感性的消费心理和追求新奇的个性化体验需求。

在包装设计中，首先，商品包装主色调的确立具有远距离的视觉效果，能直接吸引顾客的注意力，从而引发消费行为。其次，该商品的自然属性，人们在生活中形成的惯性联想思维模式以及年龄性别上的差异，也左右着包装设计的色彩运用，从而影响人们对商品的消费动机。另外，设计师还应该运用色彩的情感表现，充分地发挥色彩的各种生理、心理特征和象征意义，运用不同的设计手法与技巧，将设计理念熔铸在对包装产品的独特感悟中，更好地表现包装设计的主旨，从而让消费者产生购买动机，最终促成商品的销售。

传统色彩与现代色彩相融合的包装设计更能传递人们的情感意趣，中国传统的强传神、重民俗文化的色彩观与现代崇尚简洁、明快、时尚的色彩观相融合，使人产生一种亲切自然的审美心理需求。近年来，包装设计界还提出了"绿色包装""生态包装"以及可持续发展的设计理念，崇尚绿色包装，推广绿色设计，体现了包装设计业发展的趋势，在这种包装理念下设计出来的作品正好满足了人们回归传统的精神需要。

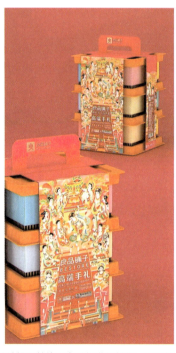

图7.10 良品铺子高端手礼 潘虎 设计提取敦煌元素重新进行创作，再现敦煌文化的华丽盛景

图7.9 依云包装纪念瓶 晶莹剔透的玻璃瓶身，象征依云之源——阿尔卑斯的雪域之巅

7.2.2 企业标准色

所谓标准色是企业根据品牌个性和品牌理念，经过特别设计选定的代表企业形象的、象征公司或品牌特性的颜色。正因为色彩传递信息的力量特别强大，所以企业往往选定适于自己的标准色，作为形象塑造的基本要素之一。企业标准色包含了主要应用的基本色彩系列和作为拓展应用的辅助色彩系列。以标志的标准色彩的使用情况作为依据，广泛用于标志识别、标准字体及企业形象宣传专用的色彩。标准色在企业形象识别系统中具有强烈的表现力和感染力，因此在市场竞争中具有举足轻重的作用。色彩和企业形象紧密相联，透过色彩特有的知觉刺激与心理反应，以表达企业的经营理念和精神文化。

企业标准色具有科学化、差异化、系统性的特点。在主题上，必须考虑产品和品牌的个性，分析相似品牌的视觉效果和色彩运用，寻找差异。同时根据企业的经营理念、资源整合、整体形象、信息传递等多种因素确定企业的标准色。单纯、明亮、和谐、有序的配色关系无疑将更好地传递出视觉识别体系的科学性和系统性，达到准确、快速地传达企业信息的目的。企业标准色的设计理念应该表现如下特征：标准色设计应体现企业的经营理念和产品的特性，选择适合于该企业形象的色彩；展现企业的生产技术和产品的内容实质；突出每个企业之间的差异性；标准色设计应

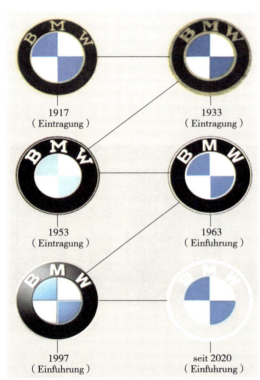

图7.11　宝马新品牌LOGO　扁平化、年轻化设计

图7.12　中国光大银行视觉识别体系

图7.13 法国巴黎银行企业形象设计

适合消费者的消费心理。

在视觉识别体系中，还要考虑到色彩和图形之间的关系，在实施过程中所使用的材料的表现力，影响色彩的环境、照明等因素。所以准确的色彩形象是企业形象识别中的关键。

宝马新标志的造型依旧采用了大圆套小圆的设计和蓝白相间的颜色。但新标志采用的透明化设计，给人的感觉更加简约也更加年轻化和扁平化。新的标志和品牌设计象征着宝马对未来智慧领域的探索和驾驶乐趣的关注。

中国光大银行新的识别系统，以紫色为标准色，金黄色与银白色为搭配色，与紫色配合产生辉煌华丽、神秘高贵的效果。新的识别系统从全新的角度和更具国际化的高度，重新诠释光大银行的品牌内涵，再度塑造一个现代化、国际化，具有创新精神和体验式新型银行形象。

维他命水是一个标志性的品牌，COLLINS公司通过重塑包装，为品牌注入了一些活力。他们的瓶身标签和品牌宣传材料采用了各种大胆、鲜艳的色彩，同时又不失简洁的风格，使维他命水的独特之处有了很大的变化。

7.2.3 广告色彩

广告设计的成功与否，色彩占有举足轻重的地位。广告色彩的功能是向人们传播某种商品的信息，色彩在广告宣传中的传达和象征作用，已成为现代广告设计中最重要的表达方式。色彩作为广告设计的三大要素之一，能够第一时间抓住受众的视线，最快触发受众的情感，对于提升广告设计的艺术价值与商业价值具有十分重要的意义。

现代的广告设计中需要自由地寻找合乎现

图7.14 维他命水品牌设计

图7.15 爱知县立艺术大学毕业制作展告示招贴 白木彰（日） 艳丽的色彩不断组合向外扩展，宛如一朵花在层层绽放，但字形仍能看得出

图7.16 爱知县立艺术大学毕业制作展告示招贴 白木彰（日） 汉字的美是由"羊"和"大"字构成的，极富创意

图7.17 《和平，86》 松永真（日） 把人物的色彩利用原色进行组合

图7.18 巴塞罗那奥运会招贴画

图7.19 绝对伏特加广告 奥斯卡·马里内 招贴本身就画在墙体上,带有作者极富特色的激情和色彩

图7.20 绝对伏特加广告 安迪·沃霍尔 波普艺术为绝对牌塑造了一个全新的形象

代社会的色彩,而且从中获取灵感,让愉悦的色彩组合吸引消费者的心理,从而加深对广告宣传产品的印象。色彩在广告设计中的作用,体现如下:

其一,色彩在广告画面中吸引读者的注意,烘托广告的气氛。成功的广告设计应充分运用色彩的表现力,创造新颖效果,增强信息传达。如今的色彩不只是体现人们的审美观念和视觉形式,它还可以显现出观念性的阐释和象征性的内容。

其二,色彩在广告画面中通过传递不同的色彩语义,给人以不同的视觉感受,影响人们的心理反映,唤起人们的情感表达,从而使受众者与广告画面进行有效沟通,起到了交流情感的作用。

其三,色彩可以起到辅助识辨记忆的作用。广告色彩对企业形象或其产品的象征意义,通过独具特色的产品色彩,表达产品的特色和质感,增强公众对它的认可,加深公众对产品的认知程度,以达到信息传递的目的。

其四,广告画面有明确的主色调,要处理好广告画面中图与底的关系。广告定位要思考企业文化的个性差异和企业的标准色,利用色彩创意形成一种更集中、更强烈、更简洁的视觉形象语言。

绝对伏特加广告的创意要领都以怪状瓶子的特写为中心,下方加一行两个词的英文,以"ABSOLUT"为首词,与画面相关的标题措词与引发的奇思妙想赋予广告无穷的魅力和奥妙。

无印良品的海报总是让人的心灵得到回归,湛蓝色的天空和地平线交汇,当人身临其境之时,留下的只有空寂和无限的想象空间。无印良品通过这种途径传递一种极简主义的品牌理念和设计理念,那就是"这样就好"。

图7.21 "地平线"海报 无印良品

7.3 产品色彩设计

工业产品的功能设计、造型设计、色彩设计的定位在现代生活中显得越来越重要了。在传统的产品设计领域中，功能、材料与造型设计是工业产品中首先需要考虑的因素，而色彩设计是处于从属地位，并且还要满足功能的要求，受到材料的限制。现代设计中，随着社会的进步，人们对色彩生理和色彩心理的需求和满足也在不断地发生变化。

工业产品种类繁多，而且组合形式多样，功能特点各异。成功的色彩设计应把产品的审美性与实用性结合起来，使产品的色彩更具时代性，色彩搭配更具个性化。好的色彩设计应遵循一些共同的设计法则。

（1）体现产品的商业价值。在商业运作的设计界，设计往往是通过发现人们的需求来实现的，即当今社会需要什么和社会即将需要什么。当工业产品作为商品流通时，色彩应具有更强烈的吸引力，它影响了产品在市场竞争中的消费份额。据产品开发行业协会统计，在增加少量成本的基础上，色彩可以帮助提高产品附加值15%～30%，因此，产品的色彩美可以为产品创造更高的附加值。

（2）体现产品的功能特点。设计就要考虑到用户的需求，就是人和产品的交流，就是让使用这个东西的人感到非常舒服。人们对产品的要求不能仅仅考虑视觉审美，还要考虑功能与美感之间的关系。工业产品设计的前提是消费者，它是有限制的自由，而不是像纯艺术那样"为所欲为"。

图7.22 2008年北京奥运会火炬 创意灵感来自"渊源共生,和谐共融"的"祥云"图案

图7.23 2012年伦敦奥运会火炬 火炬为更容易让人握牢的三棱形状

图7.24 2020年日本奥运会火炬 设计灵感来自樱花的造型

图7.25 故宫国风胶带设计 蓝色海水纹,青色的海水烫金纹,白蓝双色仙鹤纹,好似徜徉在中国文化的世界里

图7.26 故宫口红设计 口红外壳设计源自故宫藏品中后妃的服饰与绣品,后宫气场满满

图7.27 千里江山直尺书签 灵感来自北宋画家王希孟的《千里江山图》

图7.28 亚马逊Kindle Paperwhite和故宫文化联名礼盒:千里江山外观

图7.29 瑞典Kosta Boda手工水晶玻璃杯

图7.30 瑞典Kosta Boda手工水晶艺术品

图7.32 扶手椅 亚历山德罗·门迪尼(意大利)

图7.31 瑞典Kosta Boda手绘动物水晶玻璃杯

因此色彩设计与产品的外形、结构、功能要求达到和谐统一,对产品的某些新的功能和外观造型进行一种暗示和传达,以此区分产品的特点和功能。

(3)满足人机协同配合。设计是一种文化,是解决生活中不同层面问题的文化,高质量的产品设计体现人性化的关怀,现代产品应该被设计成代表其功用性格并贴近人性的产品。产品色彩应与人的关系更亲密,使操作者更加舒心、更加便利,这样才能达到改善工作模式、提高工作效率的目的。同时,给不同职业、不同地区、不同年龄阶段的群体设计产品时,还要从色调上考虑他们的心理接受能力和审美情趣,色彩的运用应更有针对性,色彩搭配更加个性化。

图7.33　宝马M3 GT2 外形设计　杰夫·昆斯（美）

（4）满足使用环境的要求。色彩设计不应只关注产品本身，而应考虑人与所处环境之间的关系，给人们创造一个良好的使用环境，使人们心情愉快、健康环保、协调发展、提高效率，让更多的人获得一种愉悦的感受和充满活力的生活。所以色彩联想、色彩心理、色彩规划是我们在产品设计中需考虑的设计因素。

近年来，随着工业设计的发展，感受多彩化的产品设计已成为一种趋势，多彩的产品可以满足不同阶层、不同年龄、不同性别、不同个性的多样化的消费需求，让我们的生活更加流光溢彩。

奥运圣火是奥林匹克的品牌象征之一，而奥林匹克火炬接力则是传播奥运精神和文化的重要途径，北京奥运会、伦敦奥运会、东京奥运会的火炬设计各具特色。圣火进行手到手的传递，唤起了人们的崇高感情，弘扬了奥林匹克精神。

故宫文创产品以创新为主要诉求点，以中国传统的图形和色彩为基础，立足中国美学与时尚文化的融合，挖掘创意元素，让人感叹中国风元素的别致与优雅，融入传统工艺和高新技术结合的产品，可以刺激消费者的购买欲望。

Kosta Boda 是瑞典水晶品牌中生产历史悠久的玻璃品牌。该品牌从融化原材料到吹制，再到切割、上色等，依然充满活力又富有创意。不拘泥于固有的观念，每一只手工水晶杯，从图案到造型都非常可爱，都让人有一种想拥有它的欲望。

亚历山德罗·门迪尼设计的扶手椅，将沉重的框架与手绘织物相搭配，复杂的巴洛克造型配以印象派点彩画的装饰表面，使产品的审美性与实用性紧密结合起来，取得高度统一的效果，满足了个性化受众的需求。

美国艺术家杰夫·昆斯设计的赛车图案，通过同类的图形、绚丽的色彩，与赛车的速度、爆发力进行完美融合，艺术赛车给人动感十足的感觉，如同火山爆发的力量，极具张力，令人回味无穷。

7.4 服饰色彩设计

在服饰设计中，色彩起到视觉醒目的作用，它是体现服装整体艺术形象和审美趣味的重要因素，它被人们视为"第二皮肤"。在人们的视觉范围内，首先映入观众眼帘的是服装色彩，主要关注的也是色彩，最终辨别消失的还是色彩。

7.4.1　中国传统服饰色彩

中国自古有衣冠礼仪之邦的美誉，各个朝代的服饰受到当时历史文化和阶级观念的影响，都有各自的配色特点。早在周代时，服制就有吉服和凶服之分。秦代以政治专制代替文化建设，黑色成为服装的主要颜色。汉代服饰仍以深衣为尚。隋唐服饰制度逐渐完备，制定了特定的服色与官职高低相联系的制度。宋代衣冠服饰，色彩不如唐代鲜艳，给人以质朴、自然之感。明代服饰更趋豪奢，文化内涵更加丰富。满族服饰以其浓郁的民族特点对中国传统服饰文化产生了重要影响。进入 20 世纪以后，外来

服饰对中国服饰的发展产生了重要影响。民国初期出现的新服饰，解放了人们的思想，服饰的等级制度和政治干预减弱，服装形制简便而充满活力。民国妇女服饰以旗袍最具特点，色彩丰富多样，精致含蓄，颇显东方女性优雅恬静之美。

中国人对民间服饰的主观感受首先源于视觉，"远看颜色，近看花"，色彩搭配对视觉的冲击往往要先于服饰的纹样。在民间服饰的设色运筹中，色彩被转换成一种逻辑推理方式和思维认知图式。同时，民间服饰色彩在不违背色彩象征寓意的同时，还特别注重色彩的艺术美感，探讨色彩的视觉心理活动。民间艺术家通过对大众心理情感的要求来选择使用色彩的，根据广大民众的生活方式、价值观念和审美意趣，把色彩搭配的原理组织成经典的色彩口诀。如女人穿衣搭配口诀有"艳不俗，淡适宜""色多不繁，色少不散""女红、妇黄、寡青、老褐"等。用色明丽、浓郁、强烈是民间服饰常用的色彩韵味，热闹红火、欢悦喜庆的色彩，是民间服饰尊崇的民俗特色。由此，我们可以从不同时期、不同地域的民间色彩中了解人们的生活方式、社会地位及文化观念。

认真研究、挖掘和弘扬中国传统服饰文化，对于寻找中国丰厚的服饰色彩文化的真正内涵，对于正确评价中国传统服饰色彩文化在世界服饰色彩文化中的地位，把握中国服饰色彩文化的精髓，具有积极的意义。

华裔设计师安娜苏（Anna Sui）设计的时装洋溢着绚丽奢华的独特气质，她吸收了中国传统的刺绣、花边、烫钻、绣珠、毛皮等华丽的装饰手法，设计中充满浓浓的复古气息，有一种近乎妖艳的色彩震撼，形成她独特的迷幻魔力的风格。

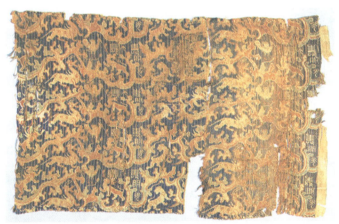

图7.34 "长乐明光"锦 新疆维吾尔自治区文物考古研究所藏

图7.35 传统戏剧服饰 色味冷艳、色泽高贵的服饰

图7.36 戏剧服饰

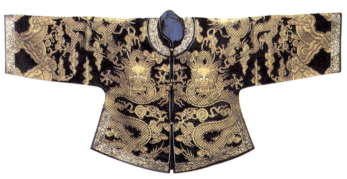

图7.37 乾隆龙纹上衣《锦绣罗衣巧天工》

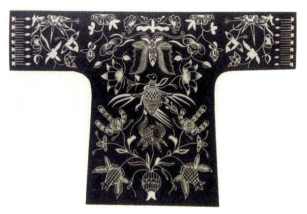

图7.38 蜡染衣料

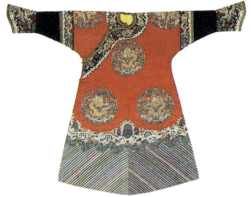

图7.39 大红色缂丝八团彩云蝠寿金龙纹女棉龙袍

7.4.2 现代服饰色彩

在现代社会中，服饰被很多人视为美化自我、塑造外在形象以及合乎礼仪的重要手段。一件色彩和谐，表达个性和优雅体面的现代服饰，足以使人产生赏心悦目的心理效应。在色彩、款式、面料这三大因素中，时髦缤纷的服饰色彩，其视觉感染力和冲击力远远超过服装的款式及面料等因素。服饰色彩的审美感应结合不同年龄、职业、性别、季节和地域差异等各方面来考虑。研究服装的色彩设计重点要从"染整工艺、光与面料、环境及功能、图案及造型、服饰文化"五个大的方面着手。色彩的搭配往往是千变万化的，尤其是女装，由于款式的不同，穿着方式的不同，色

图7.39 旗袍的美艳随着时代的流逝而成为一种记忆，但现在我们依然能感受那种精致之美

图7.40 毛华达呢中山装 选自《中国服饰百年时尚》

图7.41 美国品牌安娜苏（Anna Sui）2014系列女装戏曲图案

图7.42 宝格丽真丝围巾

图7.43 宝格丽ASTRALE系列吊坠项链

图7.44 宝格丽GEMMA系列腕表

图7.45 古驰女士包

彩的搭配差异更大。我们可以借助现代数字手段来虚拟表达，这样就会减少成本，同时也有利于设计活动的交流与实现。数字技术的更新与普及，使我们对服饰色彩的研究有了更科学的手段。

中国现代服饰从中华人民共和国成立后至改革开放前夕，这个时期服饰的政治色彩比较浓厚，并不完全追求艺术美。如女性服饰以列宁装、布拉吉为主；男性则以中山装、军装为主要服饰。草绿色是年轻人主要追求的色彩。80年代以后，中国服饰呈现多元发展的趋势，兼具实用与审美相结合，追求时尚已成为普遍现象。这个时期的服饰色彩呈现五彩缤纷、生机盎然的景象。

与一般意义的服装不同，军服是军人特有的制服，色彩体系在军服设计中占有特殊的地位。中国军服经历了数次变迁，款式更加多样，用途更加广泛，色彩更加丰富。1950年，中国人民解放军统一了军服款式和着装标准，军服颜色固定下来。例如50式军服，陆军为绿色，海军单衣为上白下蓝、棉衣为蓝色，空军为上绿下蓝。整体色彩显得整齐划一、风格朴素。随着我国经济实力和科学技术的不断增强和发展，军服得到了不断地改善，款式由单一到全面，色彩由朴素到丰富，军服的职业化、正规化水准得到不断提高。特别是新式迷彩作训服，每种迷彩效果由不同的色彩组合而成，受到周围环境的影响，具有更强的隐蔽功能。

现代服饰的色彩具有很强的流动感，服饰由于空间的转换而呈现出不同的特点来。如家居服、职业装、休闲服、运动服、旅行服、婚纱服、各种礼服等都会有不同的色彩，还有各种不同的配饰色彩，都会导致对服饰设计的要求不同。把握人的视觉心理与服饰色彩的设计关系，有利于服饰色彩的整体设计。同时，更要关注流行色对服饰设计的影响，流行色的出现无疑迎合了人们对色彩喜新厌旧的心理。随着时代潮流的更替流行，人们为了不断地追逐时尚和对新奇事物的探索，对服饰色彩的要求也在发生改变，因此探讨服饰色彩的过程，就是视觉不断筛选与处理各种信息的过程。

意大利的著名珠宝Bvlgari，以色彩为设计精髓，以独创性的颜色进行搭配组合。它的色彩流光四溢，闪耀夺目，演绎着时尚与典雅，融合着古典与现代，见证着永恒的优雅和卓越的工艺，完美体现了设计师的细腻和创意。

图7.46 FREY WILLE珐琅饰品 书写一种特立独行的美——淋漓尽致、我行我素

意大利时尚品牌Armani阿玛尼系列高级女装，由视觉符号、考究的布料与色彩、精美的纹织布、以及诸如宝石多个切面的丰富材质构成，醒目不失简约，妩媚之中又有几分洒脱，宛如黑暗中的都市贵族一样。

Benetton贝纳通品牌服装的广告语是"全色彩的贝纳通"。用色彩阐释全世界各民族平等和自由环保的精神理念，大胆、明媚、绚丽的色彩，全新阐释了贝纳通的服装色彩世界，体现了年轻一代的价值观。

图7.47（1） 50式军服 军服颜色是陆军为绿色，海军单衣为上白下蓝、棉衣为蓝色，空军为上绿下蓝

图7.47（2） 07式军服通用迷彩冬夏作训服（城市迷彩）

图7.47（3） 07式军服通用迷彩冬夏作训服（海洋迷彩）

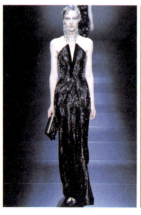
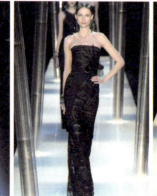
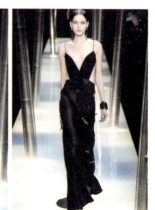

图7.48 阿玛尼高级秀场图

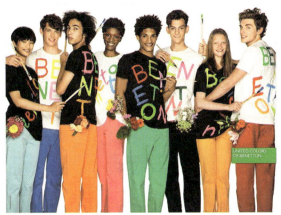

图7.49 贝纳通休闲服饰色彩

7.5

城市色彩设计

城市，是人类历经数千年创造出来的伟大创造物，城市环境推动了人类社会的精神生活与物质生活，它是人类文明进程的发展方向。"城市色彩"是指城市营造与发展过程中所呈现出来的整体视觉景观，城市色彩包括城市建筑色彩和城市景观色彩。城市色彩的形成，受多种因素的影响和支配。

7.5.1 城市建筑色彩

建筑是人为建造的环境，是人类文明的象征，它反映了一个城市的优良传统和文化意向。在建筑艺术中，其色彩相对稳定，一般有固定的颜色。古代建筑师将色彩视为建筑的必要元素，并在各种建筑中充分表现色彩。两河流域的新巴比伦神庙从低层延伸到最高层，颜色依次为黑色、橙色、红色、黄色、绿色、蓝色和白色，每一层具有不同的象征意义。古希腊人曾在大理石神庙上绘有彩色的图形和花纹。中国古代讲究礼制的筑城制度，色彩更多的被赋予一种贵贱、等级的象征，如皇家宫殿用黄色、金色，官家可用红色，而平民百姓更多是灰色、黑色。

对于现代城市而言，色彩以突出的视觉特性彰显城市的历史文脉和城市美学精神。别出心裁的建筑物，除了独具匠心、标新立异的设计风格外，还要通过巧妙的色彩组合显示其独特的建筑形象。即借助色彩的视觉力量，构建城市建筑物，突出建筑物在城市环境中的地位。在具体的色彩运用上，要解决的首要问题是建筑色彩的总体色调，即"主色调"。然后在"主色调"的基础上，研究各建筑形态与"主色调"的关系，通过明度、色相、彩度以及调式，定义建筑物中各分区的色彩布局。从而形成建筑色彩"主色调""辅助色"的相得益彰，达到城市色彩的丰富性和多样性。与此同时，还要取决于建筑物与周围环境的有机融合，通过规划手段探索适合于环境与建筑功能的色彩形象和设计策略。

城市建筑色彩在城市色彩规划中具有引领和指导性，它必须符合当地自然地理气候环境，符合城市建筑发展规律，符合色彩学规律，与城市规划管理规律接轨，符合城市居民的城市文化意识形态发展和审美变化等规律。只有懂得色彩的规律，城市建筑物才能成为有趣的高品质的场所环境，城市形象也因为丰富的建筑色彩而得到提升。

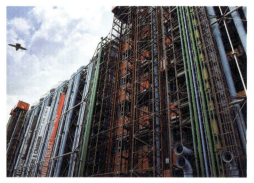
图7.50 法国蓬皮杜艺术中心 反传统的建筑样式和色彩，独到、别致、颇具现代风韵

图7.51 以简约而富现代感的金字塔作为卢浮宫的主要入口，就如同人们由古埃及文明开始，一直探索到近代艺术，具有象征意义

图7.52 希腊圣托里尼

图7.53 威尼斯水城的五彩水巷

图7.54 印度米纳克神庙 红绿色对比营造出全然不同的印象，给人一种清新、活泼、典雅、瑰丽的风韵

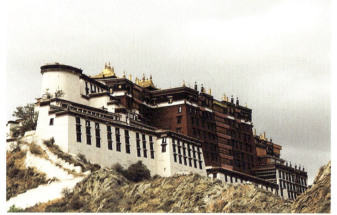
图7.55 布达拉宫 藏族传统建筑的色彩非常讲究，受宗教文化、民族审美文化的影响呈现出体系化的用色特征

近年来，美丽乡村建设成为党中央、国务院为推进社会主义新农村建设而实施的一项重要举措。乡镇建筑体现了原住民的生活痕迹和浓厚的文化底蕴，具有怀旧的历史沉淀和地域文脉的特点。色彩作为直接的视觉感知和表象元素，在乡镇建筑中，是个人和集体记忆的物化场所，是传统场地色彩的延续。研究乡镇色彩就是要挖掘本地域的色彩表情，整合地域的历史文化信息，用不同的色彩演绎不同的视觉效果和场所意象。

图7.56 奥运村东门 整体色调采用灰砖、青黑为主,同时强化中国红、金等强烈的色彩,营造出辉煌、烂漫的中国气派

图7.57 上海世博会中国馆 由七种红色组合而成的中国馆,具有沉稳、经典的视觉效果

图7.58 中央美术学院美术馆 矶崎新(日)

图7.59 苏州博物馆 贝聿铭(美) 采用几何形反映传统建筑形式,建筑显得简洁、空灵、淡泊和通透

7.5.2 城市景观色彩

城市是人们生活的舞台,城市景观本身有各种不同的要素,也需要各种不同的色彩。城市景观色彩包括两个方面:一是与建筑相关的构筑物、街道、公共艺术、店招店牌、导向标识等人为建造的人文环境色彩;二是以地貌、气候、植物、花草、自然水源等为主体的自然环境色彩。城市景观既有动态色彩,又有静态色彩。随着时间、气候、光色等条件进行变化的物象,成为动态色彩;而长时间相对不变的物体色,成为静态色彩。

以宋建明教授为代表的团队认为,城市色彩规划要从"色彩地理学"的学理角度,充分了解,把握住城市背景色彩基调及其变化规律,立足于规划学、城市学、建筑学、景观学、艺术学、设计学、城市美学以及管理学等相关学科的综合原理基础之上,还要根据城市所处地理位置、环境色彩、日照规律与色彩、建筑形制、路网与环境等要素的色彩与关系,以符合色彩规划与设计专业特点的方式方法,去创建城市特有的景观色彩并使之可视化。

古往今来,城市的色彩印象直接反映了该城市的精神风貌和文明程度。古代城市,由于当初生产力不够发达,许多城市的特征总是伴随着与自然环境的特征相关联的。如中国古代园林以追求高雅、柔和、质朴的色彩美感为目标,注重色彩的和谐、单纯及内涵,这是中国传统文化的积淀。而现代城市,由于人类创造力无限膨胀,城市有太多机械化的思考,人造建筑的体量、跨度、高度及规模,已大大超出自然本身的外貌特征。现代城市几乎已看不出与自然的关系,树木、草地、山坡、都已极端地被人造化了,造成整齐划一、视觉疲劳、千城一面的现实状况。尽管建筑师们力图改变景观本身的外形,但并没有达到城市个性的特点,城市景观的色彩感觉已变得杂乱无章。

图7.60 奎尔公园 高迪（西） 采用马赛克瓷片拼成，色泽艳丽而造型生动

图7.61 卵石铺装的前庭

图7.62 波特曼海滨别墅室外环境雕塑 单纯明快的几何形与纯净的色调相得益彰

图7.63 苏州沧浪亭 曲径通幽、古朴轻盈，整体色彩属于短调、低明度、低彩度的范畴

　　城市景观色彩要遵循色彩学的基本原理，体现色彩性质的艺术性和科学性。人文环境的色彩离不开对自然景观色彩的参考，因为人们的色彩观念受到理性文化传统的影响。自然色彩种类多且易变化，颜色的变化直接受气候的影响，特别是植物、花草的颜色随着季节的变化呈现出不同的颜色。自然环境与人文环境交相呼应，构成城市环境的色彩效果，释放出独特的视觉张力，从而增强城市环境的人情味，表达出人文精神和审美感受。因此，城市景观色彩需要根据地域差异

图7.64 国家体育场"鸟巢"检票入口处，红黄相间的奥运图案，既能引导观众，又能营造喜庆气氛

图7.65 纽约曼哈顿金融中心导向路牌设计，色彩理性而严谨

图7.66 中国香港夜景招牌

图7.67 中国澳门夜景招牌

图7.68 《细雨》 SO-IL 精巧而柔软的弧线，构成一条条指向天空的尖顶，清新的设计风格形成一道优美的风景

图7.69 《七彩云树》 宋建明、俞坚、翟音 令人眼花缭乱的几何条纹与高彩度色彩的结合，表达出对城市与自然关系的思考

研究所在区域的景观特征和公众对颜色的喜爱和偏好，从城市的文脉中找到一个切合点，顺着文脉，用一种比较顺其自然发挥本身的自然环境，去揣摩色彩的细微变化；同时还要强调色彩材质本身的属性，体现出城市景观特有的色彩个性。

法国艺术家妮基·桑法勒的公共艺术品，将原有的空间和形状释放出来，体型巨大，色彩斑斓的圆形雕塑颠覆了女性的艺术形象，表达了女性的快乐和自由。色彩亮丽、充满自信与活力的生命女性，为过往行人增添一抹亮色。

 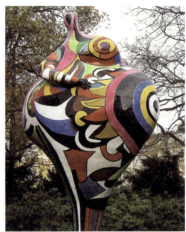

图7.70　法国艺术家桑法勒的雕塑作品

7.6 空间环境色彩设计

当前，随着国家经济发展和人民生活水平的提高，色彩应用在空间环境中扮演着重要的角色。感觉到的各种光、材料、各种植物及家居饰品等，构成客观物质环境。研究色彩设计与客观物质环境的关系，显得比以往任何时候都有必要。

（1）色彩与空间环境。色彩以其空间的传播载体的方式，在空间构建过程中发挥着重要作用。首先，色彩有利于改善空间的合理分配。不同的空间具有不同的气氛，运用色彩规划的研究方法和手段，研究现有的色彩层级和色彩状况，通过色彩有效地改变在实际空间环境中的视觉效果，分析色彩环境产生的规律，营造色彩不同的空间感受。其次，在空间环境设计的过程中，色彩改变可以调节空间的尺度，从而提升使用者在空间中的感受。由于受众对色彩有不同的心理感受，设计师可以利用色彩的视觉欺骗性，通过不同的色彩使人产生错觉，空间的尺度感可以根据膨胀色或者收缩色调节，以达到需要的空间效果，从而对距离或者尺度产生调节的效果。

（2）色彩与光环境。空间通过光得以体现，没有光就没有色，充分利用光的表现力对空间环境进行色彩的塑造，既满足人们生活、工作的需要，又满足人们的心理审美需求。首先是色彩与光的强弱。不同照度的空间效果对色彩有不同的要求，有的空间需要明亮的效果，有的则需要昏暗的氛围。可以通过选择不同的色彩来调节空间环境中光线的强弱变化。光的强弱可以产生不同的律动感，从而使空间灵动起来。其次是色彩与灯光色温。色温并不是颜色的温度，而是用来表述黑体在某温度状态时所发出光的颜色。光源的色温在以该光色对室内照明时，可以给人带来不同的心理效果。

（3）色彩与景观环境。空间环境包括装饰材料及空间内的小环境，如自然或人造的花草喷泉、家居饰品等。装饰材料主要指墙面、地面、天棚等。现代人与时俱进的审美眼光，对空间环境的色彩与材料提出了更高的要求，丰富的色彩可以突显材料的质感，不同的材料特性可以展现不同的色彩效果。如金属光泽材料可以说使室内气氛灿烂夺目、别具姿色。材料的物理特性给人带来一定的心理感受，材料的质感可以通过视觉或者触觉唤起人相关的回忆而产生的知觉体验。空间设计中的小环境及图案五光十色的家居织物，主要为人为所造，设计得体的小环境。室内景观既可以丰富空间环境、创造空间意境，也可用于背景色或重点色来

增加色彩层次,丰富对比。

色彩在空间环境中的表现,应该把握以下几个原则:

一是整体性原则。主体色是形成整体色调的色彩,它体现了整个空间的性格,决定周边环境,创造空间气氛。背景色决定了整个空间的色彩基调,但空间色彩设计重点在于主色调,主色调是整个空间的视觉中心,点缀色是为了打破单调的空间环境。

二是协调对比原则。色彩的相互关系中,协调与对比的关系是空间环境创造中的一个核心课题。不同的色彩搭配会产生不一样的效果,丰富的色彩设计要通过营造良好舒适的空间环境,给人既对比又和谐的效果与视觉享受。

三是"以人为本"的设计原则。色彩设计要与居住者的生理、心理相适应,不断提升设计的品质,挖掘人文层面,追寻历史文脉,满足人们的精神功能需求,使设计作品更符合当代人的审美情趣。自然色彩的引进,可以更好的创造自然气氛,加深人与环境的亲密关系。

以沉浸式体验闻名的迪士尼主题乐园,每个分区的景观都有其独特的风格。乐园通过灯光色彩对环境氛围的营造来烘托气氛,塑造主题,为

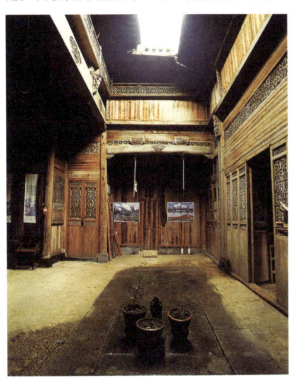

图7.71 徽州民居

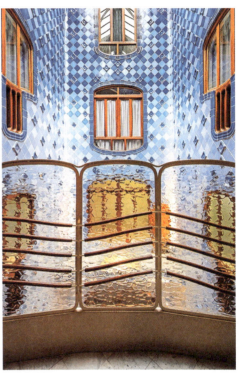

图7.72 巴特罗之家 高迪(西) 曲线与瓷砖的魔力,浓郁的油画色彩,是对自然界各种形状结构的独特诠释

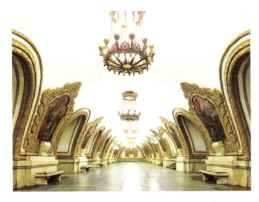

图7.73 莫斯科地铁被誉为"地下的艺术殿堂",多用五颜六色的大理石、花岗岩、陶瓷和五彩玻璃镶嵌

图7.74 伦敦地铁从柔和的粉色到绿色调,融合了不同的色彩碰撞

图7.75 迪士尼乐园一角

图7.76 现代抽象绘画与前卫的电器、家具共同设计现代厅室文化　　图7.77 深蓝的、树绿的、火红的客厅设计，共同演奏现代舞曲

图7.78 深圳华南城四号交易广场　卢涛　动态的流向、形态的变化，构建欢乐和谐的主题购物空间色彩搭配

图7.79　澳大利亚布里斯班W酒店设计方案　光线柔和、灵活运用的照明色彩，构成一种宁静、舒适、幽雅的气氛

图7.80　江苏人民医院入口导向

图7.81　日本京都儿童医院环境设计

游客构建一个远离现实的喧嚣世界。科技蓝、温馨黄、魔幻紫等斑斓的色彩是现实世界的梦幻仙境。

医疗空间环境设计的价值愈来愈受到人们的重视，患者的生理和心理不可否认地受到所处环境的影响。而人们对于医疗环境的认知，首先来源于色彩，随后才会理解空间环境的形态、材质等内容。将色彩心理学应用在医疗环境的设计中，通过色彩的合理运用来营造氛围、传达信息、辅助治疗，有效满足患者需求，提升就医体验，达到一种兼顾人文关怀和审美需求的状态。

江苏人民医院三种色彩指引医院三个重要的诊疗区，能使患者快速定位目标诊室，起到分流作用。绿色对应病情较轻的普通诊疗区，黄色对应急诊区域，红色对应重症。

日本京都儿童医院环境设计，充分运用橙色，结合简易的几何图形塑造鲜明的动物形象，对儿童充满吸引力和趣味，减少他们对医院和疾病的恐惧。

7.7
数字色彩设计

数字技术是近年来发展最为迅猛的技术之一，从商业电影到电子游戏再到互联网的页面设计，数字化的浪潮已经切实改变了人类生活的各

个领域。数字技术的使用充分发挥了色彩的多样性，变化的色彩带来了美妙的视觉体验。数字色彩是指以计算机技术为载体，在计算机上塑造形象，用数字信号显示颜色。它通过数字影视、数码打印机、数码相机、显示器、扫描仪、投影仪等设备显示。数字技术为艺术设计提供了广阔的发展空间，它不仅给色彩设计带来了新的方法论和思维方式，也有效地提升了色彩的印刷品质和表现形式。

数字色彩设计主要体现在三个方面：

（1）色彩系统的改变。传统媒介的实现技术不论印刷还是喷绘，多是基于CMYK色彩空间，与传统四色印刷模式局限于显色系统相比，数字彩色显示模式是基于编程技术上色彩仿真模拟并显示在屏幕上，它包含了显色空间和混色空间这两类颜色的表色系统，这种表色系统的技术化趋势反映了人的视觉感受。多样的色彩模式适合于不同情况下数码色彩与数字图形处理，当这种情况发生改变时，就要求从技术上转换成相应的色彩模式。由于数字色彩是计算机编码而成，数字色彩的种类相对于传统色彩来说视觉冲击力、画面层次会更加强烈，色彩变动其RGB数值的色域更加接近自然界可见光。

（2）色彩呈现的大众化。首先，数字媒体能让大众在更大的范围内接触或寻找所需的资源，人们通过数字技术随时随地进行交流，它是一种具象的、直接的、多维的、动态的、立体的媒介，这种开放性是以静止状态呈现的传统印刷媒体不可及的。其次，数字媒体呈现出广泛性、开放性和大众化的趋势。用户之间的信息交流可以是一对多的方式，也可以是一对一的方式。数字技术突破了地域、时间和空间的制约，缩短了两地之间的空间间隔，让观赏者获得愉悦感，数字媒体让艺术和生活更加紧密结合起来。

（3）色彩的交互性。移动数字媒体为动态化的实现提供了强大的支持，更为欣赏者提供了参与、交流、体验的互动空间。一方面指人们可以根据色彩的语义参与文本、图像、声音、视频等多媒体的交互形式，引导观赏者按设计的初衷完成交互流程；另一方面新的传感技术和虚拟现实的发展，使观赏者参与其中，以互动方式体验产品信息。交互性使人们在虚拟环境中与产品进行交流互动成为可能，数字技术使色彩综合了视觉、听觉甚至嗅觉的全身心感觉，色彩体验反映到人

图7.82 《海底总动员》电影海报 画面色彩关系热烈，体现出活泼纯真的特点

图7.83 《功夫熊猫》电影海报

图7.84 《千与千寻》电影海报 大量运用了日本特有的草绿、蓝绿、朱红等色彩作对比，体现了日本的民族传统

图7.85　数码插画设计　GFX　2002年度艺术家大奖

图7.86　CorelDRAW获奖作品

图7.87 《千月》 吴俊勇

图7.88 《自私基因写照》 丹尼罗金（以色列） 采用将观众肖像进行颜色对比，以基因可视化表现出来

图7.89 巴黎圣母院灯光秀 契弗里埃（法）

图7.90 VR互动作品《沙中房间》 黄心健、萝瑞·安德森（美） 无数的巨型黑板建构了浩瀚的虚拟空间，观众随着安德森的声音在虚拟现实中自由飞行

的内心，可以使人从心理上感受到数字色彩带来的视觉冲击。

采用数字化技术，给人们开辟了一个广阔的崭新的艺术设计天地。设计师可以利用计算机软件更便捷地进行创作，表达设计思想，将科学和艺术融合起来，通过数字技术分析色彩的多样性，既可以探索前人用色规律与习惯，也可以利用数字的逻辑思维结合色彩学原理进行色彩设计，创新色彩组合模式和配色技巧，从而实现审美的需要，激情的宣泄，为现代色彩设计开辟新的道路。

数字化技术的革命不仅表现在设计过程的数字化，也表现在各种崭新的数字媒体设计领域的出现。色彩艳丽的广告、各种图片、三维电脑游戏、各类丰富多彩的影视表演充满着我们的荧屏，为数字技术的创新和发展提供了有力的支持，使各类设计的传播效能更高、更具有趣味性，同时丰富着我们的现代生活。

亚洲数字艺术展通过一些数字影像，AR虚拟现实，包括人工智能还有一些交互设备装置，多维度地体现各国传统文化的内涵，多角度地交流亚洲各种文明，包括亚洲文明和现代科技之间的这种共生共融共振。

图7.91 呼应之树和直立并呼应的生命 日本森大厦株式会社与艺术团体Team Lab共同打造

图7.92 "无边界"数字艺术博物馆 日本森大厦株式会社与艺术团体Team Lab共同打造

图7.93 凡·高星空馆艺术馆

数码艺术家契弗里埃采用生成的虚拟现实，利用光线的亮度和彩度的变化，不断变换着色彩和图案，通过具有穿透力的灯光色彩，实现梦幻和现实的相互交织，让观者感受到了一场无与伦比、精彩绝伦的视听盛宴。

7.8 纳米科技与艺术创作

从当今的学科发展趋势来看，科学和艺术这两门学科的发展越来越紧密，跨学科、学科交融已成为学科研究领域不可阻挡的趋势。法国文学家福楼拜曾说过："艺术越来越科学化，科学越来越艺术化，两者在山麓分手，有朝一日，将在山顶重逢。"著名科学家李政道指出："科学和艺术的共同基础是人类的创造性。它们追求的目标都是真理的普遍性，它们像一枚硬币的两面，是不可分割的。"科技高速发展的今天，使许多科学家开始涉足于艺术领域，而艺术家也利用科学理论探寻新的艺术形式，科技与艺术的完美结合，促进了设计过程的创新创造。纳米科技是一门诸多学科深度交叉融合的新型科学，其研究成果滋养了艺术，纳米艺术为科学与艺术的交融提供了真正"团聚"的机会。

微观科技的飞速发展为艺术提供了新的可能，人类在微观世界中发现了艺术，科学家和艺术家们通过微观的结构探讨抽象的图形和动人的色彩，通过纳米科技进行纳米艺术创作促使微观艺术创作获得了前所未有的发展。纳米艺术是一门与纳米科学紧密结合的新的艺术形式，所谓纳米艺术是指"使用纳米技术手段、方法创作的，纳米尺度或反映纳米题材的艺术"。相对于传统的艺术创

作而言，纳米作为一种长度单位，它的尺度足够小，只有十亿分之一米的尺度，纳米艺术作品是纳米量级的，是微观世界的艺术品，是"看不见"的艺术，一般显微镜也无法分辨，只有通过扫描探针显微镜（SPM）才能将微观世界的美和复杂的艺术性展现出来，但纳米艺术却拥有强大的生命力和创造力。在创作形式、技术手段等方面，纳米艺术创作包含着多学科的跨界合作，通过物理方法、化学方法，制作实验包括溶液的酸碱度、化学反应等组成，成像原理主要通过高倍显微镜、电子显微镜、双光束聚合等设备进行着色、修饰处理，还需要借助计算机辅助分子模拟手段进行后期的图像处理。

随着纳米科学的极大发展和不断成熟，纳米艺术逐渐加入了艺术家与设计师的主观能动性，这样可以拓宽人们观看微观世界的方式和内容。纳米艺术所展现的微观世界与我们习以为常的宏观形态截然不同，在微观天地中，人们通过显微镜看到的往往是丰富多变的线条、明亮的色彩、无法感知的肌理和陌生的美丽奇景。这种超感官是预言感受和不可判断的，具有一种原始的生长冲动，并伴随着生命形态而变动，这种艺术作品常让我们对变化和无法预料的效果产生一种莫名的兴奋与快感。不同于宏观艺术的形式与意味，纳米艺术作品只有在高倍显微镜下才能显现出惊人的艺术效果，各种各样的色彩反应带来传统艺术作品所没有的视觉震撼和斑斓的色彩。纳米艺术所展现的微观物质的色彩主要来自：微观物质本身所存在的自然状态的色彩；人通过主观的着色处理所得到的色彩；还有来自高倍显微镜和计算机辅助设计所得到的色彩。这些丰富多彩的微观色彩，有的形成细胞网络的扩散运动，有的像宇宙大爆炸，有的如天空中的焰火绽放，有的像大海深处美丽的珊瑚礁……它们既丰富绚丽又不失整体的美感，既细腻优美又神秘莫测，既自然和谐又富有节奏和韵律感，它们都巧妙地凝固在某个绽放的时刻，为观者提供了无限的联想空间。

总之，纳米科技介入艺术创作，传统的审美观念被打破，取而代之的是虚拟的、微观的、全新的、富有科技感的创新体验。这种全新的创作形式和欣赏模式，既拓展了纳米科学的应用领域，也为艺术设计带来了可资借鉴的宝贵资源。同时，在课程教育中有机融合纳米艺术，有助于学生认知科学与艺术，发展他们的感知能力、想象能力、形象思维能力、空间想象能力，培养面向未来的创新性人才。

艺术家王小慧通过高倍显微镜进行摄影艺术创作，客观图像中隐藏的真实性被微观世界呈现出来，真实的图像只是虚无主义的肌理和痕迹，非现实性的像素通过具象与抽象的调和激起了人们的视觉记忆。

图7.94 《金色森林》 克拉克（德） 聚焦的离子光束形成微柱，电子显微镜图片显示了张力对金属棒的影响

图7.95 《金色向日葵》 郝少康 电子显微镜观看二氧化硅纳米丝，显示出似真实向日葵的精美图画

图7.96 《九宫图》 林文杰 运用易经与星座的原理，通过折光处理，构成了神秘莫测的宇宙天象

图7.97 《水调——墨韵》 Palette Studio 通过透明塑胶管，注入不同深浅的墨水，形成一件抽象意境的水墨装置

图7.98 运用纳米技术进行人体行为装置摄影，服饰和色彩的巧妙搭配，使得摄影变得更时尚，更有趣 Dominique Paul

图7.97 《纳米摄影 LS No.1》 王小慧 180cm×120cm 铝板木框 2011年

图7.98 《纳米摄影EG No.1》 王小慧 180cm×120cm 铝板木框 2011年

7.9 大数据技术与色彩设计

随着我国科学技术的发展和《中国制造2025》的提出，人工智能制造变成大势所趋。大数据技术指的是在规模庞大或变量复杂的数据库中挖掘出符合事物发展规律的技术。在信息化时代，大数据可以将数以万计的用户需求，横向纵向整合分析。我们可以通过大数据采集技术在互联网上轻松的获取海量透明公开的原始数据，然后运用科学技术手段对其进行降噪处理，使数据更加有效、规范和系统，从而形成专门针对研究目的的一套方法论来对设计实践进行指导。

色彩作为一门综合学科，在未来发展的趋势中，既是一种挑战，也是一种机遇，更是一种革命。在色彩设计中运用大数据技术，可以通过对足够多的色彩研究对象进行分析，提供色彩搭配新思路，完善色彩设计理念。处于大数据、物联网以及云计算的时代背景下，产品色彩、城市建设色彩、乡村环境色彩、流行色趋势预测等领域的色彩转变，突破了传统色彩设计模式的局限性，色彩的研究与创新被广泛应用于政府、医疗、经济、商业、企业等各个方面。国内常用的大数据如百度指数、阿里指数、微博指数、Google趋势、腾讯云计算等，使其在原有色彩基础上，交叉融入各个学科，通过数据搭建信息网络。这一改变将没有交集的事物相联系，从而需要设计师在注重色彩的同时，更要结合社会政治、经济、环境、人文等相关因素，通过大数据的信息理性与感性结合辅助色彩设计，实现"可持续发展""以人为本"的设计。

在新时代的思维方式下，通过快速而精准的数据信息处理，可以辅助呈现出"新"色彩设计框架。在工业产品设计领域，色彩的运用更加贴近市场和社会行为以及人机工程学等方面，通过大数据将市场需求数据化处理，对产品外观、产品功能、市场营销等方面起到推动作用，能够更全面、更高效地推进工业制造高端化、智能化、绿色化的发展，使产品更能吸引消费者兴趣，提升产品销量。大数据技术还可以通过分析不同时期的流行色预测出未来的流行色，这种靠周期性数据和众多色彩相关信息制成的预测对比之前靠设计师经验和灵感所得到的预测更为精准。能够更大程度上帮助设计师更加快捷高效地完成设计，并且依据处理后的数据进行产品的迭代升级。如Shutterstok公司通过像素数据和色码分析出2019年的色彩趋势。在服装设计领域，利用大数据和人工智能技术对服装色彩进行合理化、智能

化搭配已成为服装设计界研究的创新点。在建筑设计、景观设计、城市规划等领域，大数据逐渐成为人居环境学科有力的研究工具，色彩可以满足人们生活水平提高所带来的精致生活的追求，促进未来城市、美丽乡镇建设的发展。总之，色彩设计的未来趋势会紧密与大数据、互联网及智能化的发展相结合，形成在科技发展下色彩设计的新常态。将色彩核心融入大数据思维模式中，达到节省人力和物力，满足消费行为、市场需求和社会发展的目的，实现多元化、多样性、真实性的色彩智能化。

在人工智能及大数据时代，量子思维给创新设计带来了新的机遇和挑战。通过对大数据的判断分析，结合设计师的主观感受，量子计算技术可以精确的处理创新设计方面的大数据，可以预测出创新设计所带来的各种可能性，从而解决现实中的社会、个体等问题。在色彩设计领域，通过量子位模型可以实现色彩搭配系统的研究，量子计算被证实是一种简洁可行的处理数据的方式。人工智能的艺术创作已经被广泛应用于绘画创作、人脸识别、各类设计、雕塑创意等众多领域。所以，大数据、互联网与人工智能等信息通讯技术，从方法、方式到内容各个层面，改变了创新设计教育的传播内容与传播方式，构建了系统的创新生态平台环境，为国家创新设计教育创造了广阔的发展前景。

设计教育的创新理念应该"夯实基础、注重交叉"，既要坚持艺术的本源，加强色彩等基础课程与专业的学习，又要具有开拓精神，通过设计引领未来，吸收新的科学技术，注重学科融合、课程融合、师生融合的创新设计，创造新的知识领域。这样才能适应不断发展的新经济，才能应对日益复杂的创新设计，最终达到培养面向未来的创新型人才的教育目标。

图7.101　"生命之树"的数据

图7.102　向量抽象色彩大数据信息排序可视化

图7.103　多乐士焕彩大师 APP 界面

图7.104　功能分区，建筑功能，人和车流流线示意图　SAASAKI建筑与环境事务所

图7.105　DRIBBBLE网站

　　色彩是揭示数据意义的视觉提示，成千上万条线代表了地球上已知的生物种类展示了最复杂"生命之树"的数据，在色谱上对比强烈的红蓝两色，帮我们明确区分如此大量的数据。

　　多乐士漆推出互动性的色彩工具——"焕色大师"APP。利用大数据技术下的色彩信息展现

图7.104　Nike官网提供产品外观专属定制

色彩效果，进行颜色的转换和智能化运用，方便客户实现环境色彩的改造。

　　SAASAKI的配色给人一种鲜艳明快，清爽透明的感觉。冷暖色调、渐变色、点缀色合理搭配、比例协调、感觉舒适而又突出重点。数据可视化让色彩图层完美的凸显了建筑形体的立体感和对功能区域范围的表达。

　　DRIBBBLE网站上选一个你喜欢的颜色，或者输入一个色值，可以看到所选色系的常见色彩搭配，为设计师提供更多色彩搭配方案。

　　Nike官网通过大数据推荐十余种当今的流行色，客户可根据个人审美的需求对鞋子不同部分部位进行不同的色彩搭配，这也成为耐克新品设计、营销推广等商业决策重要依据。

　　Shutterstock是目前全球最大的下载图片公司，他们通过大数据分析像素数据和色码，看使用者时常下载的色调，从而预测2019年的色彩趋势分别是：外星人绿（UFO Green）、塑胶粉红（Plastic Pink）以及质子紫（Proton Purple）。

图7.105　Shutterstok公司通过像素数据和色码分析2019年的色彩趋势

图7.106 ColorWare推出的数码产品私人外观定制

ColorWare推出的数码产品是一家专门从事染色的公司，通过大数据处理一系列不同材质的配色，磨砂、光滑、暗光各种排列组合都是独一无二的，定制的个性感更是让人乐此不疲，靓丽的颜色不再是表面的装饰。

思考和课题训练

1.思考题

（1）分析色彩与消费者之间的关系。

（2）分析和归纳色彩在视觉传达设计、产品设计、服饰设计、建筑环境设计、数字艺术、纳米艺术和大数据技术等学科领域的具体体现及运用特点。

2.课题训练

训练题目：色彩的拓展应用练习。

目的：感受色彩创意的表现魅力，为拓展设计应用积累丰富的经验。

方法：以自己或自己所经历的一件事情为主题，设计一张色彩创意作品。

时间：4课时。

要点：以抽象色彩关系进行表意训练，运用色彩语言进行综合创作。

参考文献

白庚胜，2001. 色彩与纳西族民俗［M］. 北京：社会科学文献出版社.
陈晓蕙，2005. 设计色彩［M］. 杭州：浙江人民美术出版社.
成朝晖，2012. 二维设计基础——色彩构成［M］. 北京：北京大学出版社.
程亚鹏，张慧明，2009. 设计艺术色彩学［M］. 北京：北京大学出版社.
程亚鹏，2010. 高校设计专业色彩教学探究［J］. 中国林业教育（06）:66-68.
程亚鹏，2009. 中西美术色彩观的比较［J］. 北京林业大学学报（社会科学版）（03）:148-151.
戴吾三，刘兵，2006. 科学与艺术［M］. 北京：清华大学出版社.
胡明哲，2005. 色彩表述［M］. 北京：人民美术出版社.
广州美术学院设计分院编. 你好再见：福田繁雄广州美院讲学实录［M］. 广州：岭南美术出版社 2002.
李鸿儒，2007. 关于色彩学的几点认识［J］. 艺术研究（03）:14-15.
李砚祖，2005. 艺术与科学［M］. 北京：清华大学出版社.
李政道，吴冠中，2002. 艺术与科学国际学术研讨会论文集［M］. 武汉：湖北美术出版社.
林家阳，张奇开，2013. 设计色彩［M］. 2版. 北京：高等教育出版社.
林家阳，车其，2000. 冈特·兰堡［M］. 石家庄：河北美术出版社.
林家阳，车其，2000. 霍尔戈·马蒂斯［M］. 石家庄：河北美术出版社.
刘红伟，2012. 解读民间图案色彩在包装设计中的延展［J］. 包装工程（04）:133-135.
马克思，恩格斯，2006. 马克思恩格斯全集［M］. 北京：人民出版社.
牛克诚，2005. 色彩在中国古代的认知与表达［G］// 李砚祖. 艺术与科学. 北京：清华大学出版社.
沈海军，时东陆，2010. 纳米艺术概论［M］. 北京：清华大学出版社.
宋建明，2016. 试论色彩——从建筑到城市的再实验［J］. 世界建筑（07）:24-29.
宋建明，2008. 寻找历史碎片，拼接我国传统色彩文化残留的背景——试论中国传统色彩观念成因［J］. 装饰.
田少煦，2015. 跨媒介色彩及其设计方法研究［J］. 南京艺术学院学报（美术与设计版）（02）:66-72.
王小慧，2002. 花之灵：王小慧观念摄影系列作品集［M］. 上海：上海古籍出版社.
万萱，房开柱，2010. 设计基础之色彩构成［M］. 成都：西南交通大学出版社.
文红，2005. 色彩的心理感应与联想［J］. 装饰（01）:127-128.
谢晓昱，仲星明，孙智强，2006. 色谱与色彩管理［M］. 南京：江苏科学技术出版社.
邢庆华，2005. 色彩［M］. 南京：东南大学出版社.
许江，2018. 国美之路大典：设计卷［M］. 杭州：中国美术学院出版社.
徐桂英，2016. 视觉传达设计［M］. 李婵，译. 沈阳：辽宁科学技术出版社.
张坤，顾相军，2014. 对比条件下的颜色感知及其对印刷质量的影响［J］. 中国印刷（12）:70-73.
张连生，陆霄红，2012. 设计色彩——开发、拓展、应用型色彩［M］. 南京：南京师范大学出版社.
赵国志，孙明，2007. 色彩设计基础［M］. 北京：高等教育出版社.
周信华，胡家康，2006. 色彩基础与应用［M］. 上海：东华大学出版社.
朱介英，2004. 色彩学——色彩设计与配色［M］. 北京：中国青年出版社.
臧可心，2003. 欧洲招贴设计大师作品经典：尼古拉斯·卓思乐［M］. 北京：人民美术出版社.

［德］爱娃海勒，2008. 色彩的性格［M］. 吴彤，译. 北京：中央编译出版社.

［俄］弗兰克·波普尔，1975. 艺术—行动和参与（Art-Action and Participation）［M］. 纽约大学出版社.

［俄］康定斯基，2003. 康定斯基：文论与作品［M］. 查立，译. 北京：中国社会科学出版社.

［韩］李在万，2007. 设计师谈配色艺术［M］. 周钦华，译. 北京：电子工业出版社.

［美］阿恩海姆，1998. 艺术与视知觉［M］. 滕守尧，朱疆源，译. 成都：四川人民出版社.

［美］琳达·霍茨舒，2006. 设计色彩导论［M］. 李慧娟，译. 上海：上海人民美术出版社.

［美］斯蒂·芬潘泰克，理查·德罗斯，2005. 美国色彩基础教材［M］. 汤凯青，译. 上海：上海人民美术出版社.

［美］威廉·瑞恩，西奥多·柯诺瓦，2006. 美国视觉传达设计完全教程［M］. 忻雁，等，译. 上海：上海人民美术出版社.

［美］肖恩·亚当斯，2018. 色彩设计手册［M］. 何田田，译. 南京：江苏凤凰科学技术出版社.

［美］肖恩·亚当斯，诺林·盛冈，特丽·斯通，2007. 色彩应用——平面设计配色经典创意［M］. 于杨，译. 北京：中国青年出版社.

［美］保罗·兰德，2019. 设计的意义［M］. 王娱瑶，译. 长沙：湖南美术出版社.

［墨］费雷尔，2004. 色彩的语言［M］. 归溢等，译. 南京：译林出版社.

［日］朝仓直巳，2000. 艺术·设计的色彩构成［M］. 赵郧安，译. 北京：中国计划出版社.

［日］南云治嘉，2006. 商业推广设计手册——色彩设计［M］. 张静秋，译，北京中国青年出版社.

［日］户田正寿，朱锷，2006. 户田正寿的设计世界［M］. 南宁：广西美术出版社.

［日］三木健，1997. 新世代平面设计家——三木健的设计世界［M］. 武汉：湖北美术出版社.

［瑞士］约翰·伊顿，1993. 色彩艺术［M］. 杜定宇，译. 上海：上海人民美术出版社.

［英］保罗·泽兰斯基，玛丽·帕特·菲舍尔，2008. 色彩［M］. 李娟，梁琪慧，潘瑞勇，译. 南宁：广西美术出版社.

［英］汤姆·福莱塞，亚当·班克斯，2007. 艺术设计——实用色彩完全指南［M］. 蔡璐莎，译. 上海：上海人民美术出版社.

［英］朱迪斯·米勒，2002. 装饰色彩［M］. 李瑞君，茅蓓，译. 北京：中国青年出版社.

［英］弗兰克·惠特福德. 包豪斯［M］. 林鹤，译. 北京：生活·读书·新知三联书店.

附A：常用颜色名称及术语

以下内容部分参照美国设计师肖恩·亚当斯的研究成果。

无彩色（Achromatic）
指除了彩色以外黑、白、灰。

加法色（Additive colors）
由红色、绿色及蓝色光叠加生成白光。电脑显示器以及电视屏幕常采用加法色。

原色（Additive primaries）
混合在一起生成白色光的色彩。

前进色（Advancing colors）
较之后退色。暖色、高色度和浅色的颜色属于前进色。

图1 常用颜色

表1 常用颜色名称

红色	橙色	黄色	绿色	蓝色	紫色	黑色	白色	灰色
茜草红	杏橙色	琥珀黄	鹦鹉绿	水蓝色	紫水晶色	煤黑	石膏白	鼠背灰
浆果红	胡萝卜色	大豆黄	仙人掌绿	天蓝色	乌莓紫	碳黑色	古董白	暮云灰
血红	柑桔橙	香蕉黄	灰绿色	蓝莓色	貂紫	乌木黑	椰肉白	灰白色
砖红	爱马仕橙	蛋壳黄	芹菜绿	胆矾蓝	茄皮紫	乌黑	乳白色	铬灰色
枫叶红	铜橙色	乳鸭黄	荷叶绿	海蓝色	紫红色	灯黑色	米白色	灰褐色
镉红	珊瑚橙	黄油色	黄瓜绿	蔚蓝色	墨紫	土黑	铅白	藕灰
海棠红	阳橙	姜黄	蛙绿	钴蓝	葡萄紫	甘草色	蛋壳白	雾灰色
樱桃红	橘子橙色	枇杷黄	翡翠绿	矢车菊蓝	栗紫	黑曜石黑	牡蛎白	镍灰色
辣椒红色	美人蕉橙	炒米黄	蕨绿色	青蓝色	风信子色	暗黑	幽灵白	锡灰色
朱红色	桃橙色	桔黄色	森林绿	靛蓝	绣球紫	玛瑙黑	冰川白	银灰色
酒红色	柿子橙	玉米丝色	草绿色	海军蓝	猪肝紫	橄榄黑	冰白色	天灰
绯红	赤茶橘	鸭梨黄	哈密瓜绿	午夜蓝	酱紫	古铜黑	羊毛白	土灰
紫薇色	南瓜橙	黄水仙色	宝石绿	孔雀蓝	甘蔗紫	棕黑	象牙白	瓦灰色
火焰红	热带橙	蟹黄	铜绿	普鲁士蓝	卵石紫	漆黑	玉石白	鸽子灰
品红	鲑鱼橙	金色	叶绿色	射光蓝	洋葱紫	铁黑	花白	烟灰色
褐红	橘红色	杏仁黄	石灰绿	皇室蓝	鸢尾花紫	青黑	亚麻色	钢灰色
夹竹桃红	金莲花橙	油菜花黄	薄荷绿	宝石蓝	薰衣草色		珍珠白	鱼尾灰
红椒色		柠檬黄	苔绿色	景泰蓝	丁香紫		瓷白色	石灰色
树莓红		金盏花色	尼罗绿	釉蓝	檀紫		雪白色	大理石灰
玫瑰红		木瓜黄	橄榄绿	海洋蓝	苯胺紫		钛白色	星灰
胭脂红		虎皮黄	麦苗绿	搪瓷蓝	兰花紫		锌白	珍珠灰
宝石红		芥末黄	松绿	钢蓝色	满天星紫		香草白	
高粱红		鹅掌黄	淡草绿	海浪蓝	梅紫色		鱼肚白	
猩红		金块黄	海沫绿	牵牛花蓝	紫褐色		霜色	
草莓红		栀子黄	春天绿	绿松石蓝	荸荠紫		月白	
赤陶红色		赭色	土绿色	群青蓝	晶石紫			
番茄红		太阳色	葱绿		蓟紫色			
		麦秆黄	竹绿		扁豆紫			
		向日葵黄			紫罗兰色			

后像（Afterimages）
人眼为应对过度刺激和视网膜疲劳而产生的互补色相。

类似色或同类色（Analogous colors）
色环中相近的两种色彩。

混色（Blends）
有一种色彩向另一种色彩转变的图像区域。混色也称渐变色。

亮度（Brilliance）
发光体（反光体）表面发光（反光）强弱的物理量。

明度（Brightness）
由特定颜色反射的光量，也称色度。

色度或彩度（Chroma）
色彩的相对纯度或强度。它反映的是颜色的强度和饱和度。

国际照明委员会（CIE）
国际色彩联合组织。

印刷四分色（CMYK）
包括青、品红、黄和黑色四种印刷色。

色彩（Color）
人对构成光的可见光谱的特定波长的电磁能量产生的一种视觉心理感受。

比色法（Colorimetry）
色彩科学量度的技术术语。

色彩恒常性（Color constancy）
人眼和人脑在各种光照条件下可以自动补偿任何差异，准确感知色彩的能力。

色彩校正（Color correction）
调整图像颜色值以校正或弥补摄影、扫描或分离中的误差过程。

色彩缩减（Color reduction）
为缩小文件而减少数字图像中的颜色数量的过程。

配色方案（Color schemes）
采用任意两种或多种颜色的和谐色彩组合。

分色（Color separation）
为准备印刷而将图像分离成青、品红、黄色和黑色的过程。

色彩空间（Color space）
由任何单一显示设备可实现的色彩范围。

四色相配色（Color tetrads）
四色集合，在色相环上等距排列，包含主色、互补色及一对互补的中间色。此术语还表明色相环上任何色彩组合。

色彩三元组（Color triads）
三种颜色的组合，在色相环上等距排列，形成一个等边三角形。

色相环或色相环（Color wheels）
表示可见色彩光谱并表明其关系的圆形图。

补色（Complementary）
色相环上彼此相对的两种颜色。

完整色调图像（Continuous-tone image）
包括黑白之间所有灰阶的照片或全彩照片。

冷色调（Cool colors）
指绿色、蓝色和紫罗兰色及由它们构成的色调。

色彩体系（Color-Order System）
指色彩按照一定的顺序进行系统化表示的色彩系统。

密度（Density）
图片的明暗度。

双色调（Duotone）
由黑白或彩色图片复制而成的双色半调图像。

烫金（Foil emboss）
覆盖在纸面上很薄的一层金属颜料。

四色（Full line）
即CMYK（青、品红、黄、黑）四种印刷色。

易褪的颜色（Fugitives）
指容易褪色或变质的墨水色。

色域（Gamut）
特定色彩空间中可用的颜色范围。

基底（Ground）
在一个构图中围绕着中心元素或图形而成的区域。该术语还有背景之意。

色彩和谐或调和（Harmony）
当两种或两种以上的颜色组合使用时产生的一种令人愉悦的主观状态。

色调或色相（Hue）
颜色的一种属性。该术语还可表示颜色的名称。

强度（Intensity）
色度的同义词，指色相的相对纯度或强度。

中间色（Intermediate colors）
也称第三色，由一种次色和一种原色混合而成。
明度（Lightness）
色彩的黑度或白度。
亮度（Luminance）
指颜色的亮度。
中间色调（Middletone）
处在高光与暗部间的色调。
同色异谱（Metamerism）
当两种颜色似乎在一组光源条件下匹配，而在另一组光源条件下不匹配时，所出现的不同颜色的现象。
单色调（Monochromatic）
指同种颜色不同比值形成的色彩组合。
中性色（Neutral colors）
中性色有黑色、灰色、白色、棕色、米黄色和棕褐色，它们不会出现在色相环上。
光学色彩混合（Optical color mixing）
也称分色，是眼睛和大脑对相邻颜色组合的色彩感知。
调色板（Palette）
设计师在特定设计中使用的一组颜色。
潘通配色系统（PANTONE Matching System——PMS）
用于复造颜色的一个油墨、色彩规格及色彩指南的专利系统。
颜料（Pigment）
彩色油墨干粉。
原色（Primary colors）
指不能通过其他颜色的混合来产生的基本颜色。美术三原色是红、黄、蓝(RYB)；加法三原色是红、绿、蓝(RGB)；减法三原色是青、品红、黄(CMY)。
印刷颜色（Process color）
即CMYK（青、品红、黄、黑）四种印刷色。
配置文件（Profile）
指的是一个输入或输出设备行为的比色描述，它可被计算机应用程序用来确保颜色数据的准确传输。一个配置文件描述了在图像创建或编辑过程中使用的色彩空间应当理想地嵌入图像中，以便日后为其他用户、软件应用程序或显示和输出设备做参考。

三原色（RGB）
红、绿、蓝是合成色模型的三原色。
套色（Register）
排列色板，指多次印刷后创造出的复制品。
美术三原色（RYB）
RYB指代红色、黄色和蓝色，也称美术三原色。
饱和度（Saturation）
是衡量一个色调纯度的标准，由其包含的灰色量决定。灰度越高，饱和度越低。饱和度是色度的同义词。
间色（Secondary colors）
由两种原色混合而成的颜色。
暗色（Shades）
加入黑色混合后造成的色调变化。
加深（Shaded）
加深灰度而不是加黑色混合。
同时对比（Simultaneous contrast）
色彩同时对比是指某种颜色受其相邻颜色影响产生的一种人类感知异常。
分裂补色（Split complements）
在色相环中与补色相邻的色相。
专色（Spot color）
黑色加另一个颜色，常用于标题，显示行、边缘线和装饰图等。
减法色（Subtractive colors）
是由反射光产生，印在白纸上的青色、洋红和黄色油墨吸收或减损光谱中的红色、绿色和蓝色部分。减法色是印刷色的基础。
复色或三次色（Tertiary colors）
是由两种间色混合或将一种原色与其邻近色混合而成。
淡色（Tints）
指与白色混合形成另一种较浅的颜色。
色调（Tones）
是由纯色调与其互补色或灰色混合而产生的。
三色配色方案（Triadic schemes）
色相环上均匀分布的三种颜色构成的配色方案。
色度或明度（Value）
即一种颜色的相对亮度或暗度。高色度是亮色；低色度则是暗色。
消失界限（Vanishing boundaries）
当两个恰好同一色度的不同纯色区域彼此

相邻时，区分两种色彩的鲜明界线似乎会减弱或消失。

振动界限（Vibrating boundaries）

两种不同的纯色区域，通常是色值接近的互补色，相互邻近时会产生振动界限；会出现明显的光学振动效应。

可见光谱（Visible spectrum）

指人的视觉可感受到的所有色彩。彩虹是可见光谱的自然显现。

暖色（Warm colors）

暖色有红色、橙色和黄色以及它们构成的色调。

附B：色彩创意设计案例

（以下案例为北京林业大学学生作业）

　　图1　作品运用了基本的几何形组成，通过对不同形状、大小的形进行分割，将形与色相结合，抽象的形态，不同的色相对比让画面看起来富有活力，更有层次感。

图1　同类色、类似色、邻近色、对比色　陈天成（学生作业）

　　图2　作品采用曲线与直线相互结合的形式表达中国传统山水的形态特征,抽象的几何图形将高山、流水、树木等自然形态呈现出来，不同彩度的色彩使画面更加的灵动。

图2　高彩度、中彩度、低彩度　张子晗（学生作业）

　　图3　作品运用了综合材料的手法，通过不同颜色的细绳、做褶皱处理的纸巾以及被赋予不同形状的纸片，组合成两幅色调同一和近似的画面，暗示了当今鸟类生存环境所存在的问题，引人深思。

图3　同一调和、近似调和　杨婷伊（学生作业）

图 4 底纸纹路透过彩色玻璃与马赛克瓷砖进行不同组合的拼贴，碎片化的形状、肌理，以及不同色彩的组合表现"暖""强""软""重"等不同的心理感受。

图4 暖、强、软、重 秦意丹（学生作业）

图 5 紫色代表了悲伤，忧郁或宁静，是听得见的色彩，明度很低的色彩会有重低音的感觉；嗅到花香，吃到柠檬，让人容易与色彩表象联系起来，高明度的色彩带给人的是清新淡雅或者刺激酸涩的感受。

图5 听觉、味觉、嗅觉 田晓柯（学生作业）

图 6 明亮的暖色代表人的喜悦、炙热的心情；高明度的冷色和小面积深红色来表现人愤怒的心情；低明度的冷色表现压抑、悲伤的氛围；面积相当的冷暖色搭配表现人的快乐心情。

图6 喜、怒、哀、乐 张朦（学生作业）

图 7 作品用无色彩加单色表达情感，通过流动的线条结合大块面组成，黑灰色与红色各代表一方，从颜色的触碰、融合、分离三个过程表现出两个人相遇、热恋、决裂的情感过程。

图7 相遇、热恋、决裂 黄靖雯（学生作业）

图8 大面积的黑色和点缀的金色、红色给人以神秘感，诠释着巫师的角色；白色加之点缀稳重的蓝色和金色表现教皇的高洁；身份低微的女仆或许不能着鲜艳的华服，但也会在发间别着绿枝。

图8 黑（巫师）、白（教皇）、灰（女仆） 李丫丫（学生作业）

图9 作品以色点喷溅的形式来区分的不同情绪。不同颜色的折线交织在一起表现纠结的情绪；用暖色的放射状色点和背景色表现愉悦的心情；用无规则散布在画面各个角落的色点来表现兴奋雀跃的状态；用低明度、低饱和度的冷色调表现压抑的情绪。

图9 纠结、舒心、兴奋、压抑 高嘉吟（学生作业）

图10 作品从民间色彩、传统色彩、自然色彩与绘画色彩寻求灵感,通过对原图进行观察和采集,将物象的形和色打散,以三角形和四边形的形式对原图的颜色进行解构和重构,创造出新的色彩形象。

图10 色彩的观察与采集 黄静(学生作业)

图11 作品用佛教八吉祥纹样描绘了完整的装饰画,简洁夸张的几何纹样、中心放射式的主题骨架、穿插性的构建和搭配。其配色展现了八吉祥纹样色彩鲜明强烈、格调典雅的特点。

图11 色彩的解构与重构 赵静(学生作业)

图12 作品通过将原有的形色打散,对色彩进行过滤与选择,以不规则图形进行抽象化重构,既有原物像的色彩感觉,又带给观者一种新鲜的感觉。

图12 色彩的观察与采集 谭玉琪(学生作业)

图12　色彩的观察与采集　谭玉琪（学生作业）（续）

图13　作者通过对图片进行细致观察和精心提取，打散原图的组织结构，通过拼贴的表现手法重新组织色彩形式，但色彩基调、色彩关系与整体风格依旧能体现出原画的意境。

图13　色彩的观察与采集　董海波（学生作业）

图14　作品以拼贴艺术的手法重构了皮影戏中的人物造型，色彩以红黄蓝色为基础，用同类色对比的形式加以表现，明度和彩度的不断变化使画面效果非常丰富。

图14　色彩的解构与重构　付倩（学生作业）

图 15 作品对色彩的面积比例关系进行分析，以不同颜色相互晕染的形式表现水波涌动的效果，水的表现具有很强的肌理感。

图15 色彩的解构与重构　周梦之(学生作业)

图 16 作者对知名人物和品牌符号进行观察，抽取原图的部分颜色，以不同形状不同面积的色块进行重组，但依然能看出人物的面部表情，呈现出具有明显设计倾向的形式。

图16　色彩的整合与扩展　要晖（学生作业）